平面設計
創意手法72變

潘東波　著

視傳文化
VISUAL COMMUNICATION

設計・看招

(代序)

　　設計（或說 "構想"），畢竟是 "無中生有" 的工作。焦思苦慮有時也是白費，甚者常令 "江郎" 有 "才盡" 的恨和痛，想不出來就是想不出來，那怎麼辦呢？立志上山修鍊可以吧？但是修鍊什麼呢？可也有 "武林祕笈" 什麼的？也許這就是要編寫這本書的理由。

歸納有用・解構有理

　　難道設計真需要點什麼天份、靈感、功力之類的東西嗎？其實設計並沒有那般神奇、玄奧、不可企及。所以，我們對平面設計做了全面澈底的 "解構"（deconstruction），蒐羅而歸納出若干可以依循的 "套路" 出來。如同十八般的武藝也都有所本那樣。設計的 "絕招"（Way of doing something）【註一】，希望也可以一一 "破解"，從而供我們 "隨意取用"。這樣的想法，歷經近十五年的時間，共得72種的 "變貌"，也正是平面設計創構時可行的72種手法，因此我們也確信 "其實設計也可以很簡單"。

後設有據・顛覆有望

　　人們分析語意、語用、語法而成 "邏輯學"（即記號學Semiotic）。歸納語文的說、寫習慣，始成為 "文法"。這些都不是先訂出法則，再讓人遵行的。而是先有 "俗成" 而後 "約定"。設計亦同，先由前人曾經用過，眾人曾經認同的「招式」中找出創構時諸種可能的 "路" 來。這便是使用 "後設（Metascience）" 的科學方法，以求取平面設計上的突破——突破漫無邊際的向腦中強行掘取 "創意" 的困境。

　　當然，"道可道，非常道；名可名，非常名"【註二】，所以我們也同意你：最好買這本書的讀者，有朝一日都可以大膽丟棄它——那些有限法則，而可以信手拈來，使達到「無入而不自得」的境界。

有跡可循 · 無為之法

　　以 "無為之法" 而取代 "有跡可循" 的 "有為法"【註三】，能臻此境，固可期待。但要注意的是「人們總是只知道他們已知道的」，你要大眾「接受新奇之物，只有將新奇部分混同多數已知（平常）的當中」【註四】。換言之：所謂「創新」充其量只是把傳統已然的招式做局部的變易而已。終究萬變不離其宗，況且所謂手法是可以並用，可以移用，可以部分改變，加上「戲法人人會變」只要「巧妙各有不同」便有新意了。

　　不過本書各手法的分類及命名，只是便於辨識、記憶而逕自賦予的，當然不是不能改變的「經典」，不希望成為莘莘學子死背的「新八股教材」，仍應著重的是「活學活用」，因此本書所揭示的是某些「現象」（Phenomenon），而不是某些「定理」。

2001.8.12

註一：這裡說的「手法」正確地翻譯應為「Method」。
註二：語出《老子》開宗明義第一章。
註三：語出《金鋼經》，意指有形（相）之物，皆是虛妄。
註四：黑格爾的說法，畢加索等大師的創作理論嘗引述此意（見其傳記等）。

目錄

四、綜合運用類

為求生動：新穎的一般性變化的基本招式，可運用於各媒體，不管商標、海報、報紙稿、甚至漫畫、繪畫、產品設計、影視設計都用得到的。

五、特殊方法類

刻意求變的，都曾一度被認為是特殊而別出心裁，甚至爭相採行的，同時仍不斷被運用的新典子。

一、傳統設計類

1.平面化(一)具象變化式

　　在所有的廣告設計（或說視覺設計）手法中最古早，最制式的就是這類「平面化」的手法，把有立體感的物體簡化成平坦面，以色料平塗來呈現，這就是廿世紀初（或更早一些）即盛行的廣告手法。因此，這也是時至今日多數人仍把某些廣告或視覺設計名為「平面設計」(Graphic Design)的原因之一（註）。

　　過去人們還把設計等同於「圖案」(Pattern)，這種「圖案畫」的基本塗繪方式也類似本節要提出的第一種設計手法。在電腦繪圖而言，使用Illustrator所繪作的圖形便多屬這種效果的。

　　在藝術史的觀點看「平面化」在廿世紀初也正是潮流之一，這也是和印象派背道而馳的一種主張，前者主張以捕捉光影立體面為主，而後者則認為平坦面何妨拿來表達各物體，如馬諦斯(Aenri Matisse 1869-1954)的平塗（甚至剪貼）以及高更(Paul Gauguin 1848- 1903)等的呼應等等。

　　此時期最具有代表性的當然首推羅特列克(Henri de Toulouse Lautrec 1864-1901)的紅磨坊海報。齊名的仍有薛雷(Jules Ch'eret 1836-1932)、謬舍(Alphonse Mucha 1860-1939)、波納爾(Pierre Bonn ard 1867-1947)等人，這時的海報是不折不扣的具象平面化。是傳統，制式固不錯，但運用得宜，題材選取的圖象或筆調上有新意仍可有「歷久彌新」的效果。不僅現行的廣告、海報持續使用，純藝術的普普風 (Pop Art)的作品仍多數以「平面化」的方式處理。

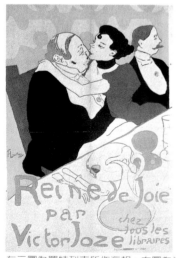 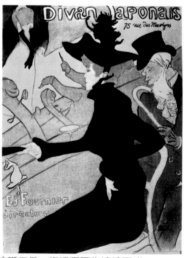 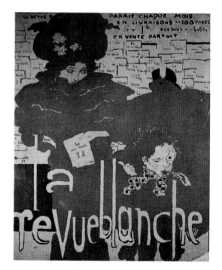

左二圖為羅特列克所作海報，右圖為波納爾作品，均採平面化塗繪而成。

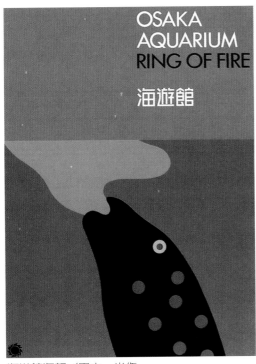

海洋館海報／田中一光作

1981美國瓦斯研究所說明書封面

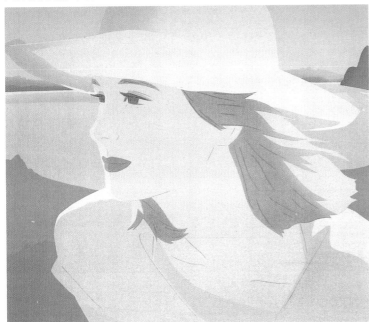

日本插畫家Taka Masu作品

美 Kate Emlen Chamberlin作

註：也為區分其設計，有別於產品設計、建築設計等的立體設計。此外，平面設計多數是需經印刷而傳播，而印刷品的設計也稱為「Graphic」。

1988日本平面設計協會海報／田中一光作

劇場海報／日設計家安西水丸作

鳥類海報／日設計家小島良平作

藝文季海報／1988 日設計家秋山育作

以平面化設計的景物(選自日本意象供應公司目錄)

一、傳統設計類

2.平面化(二)抽象構成式

　　在各派畫家平面化的過程中，連外形（具象形體）也揚棄（超越）的，便成了抽象化。抽象化的大行其道和設計的發展是並駕齊驅的，蒙特里安(Piet mondrian 1872-1944)的風格派(De Stijl)。1919年包浩斯(Bauhaus)學院成立以及波洛克(Pollock,Jackson)、克萊因 (Yves Klein 1928-1962)等的抽象表現主義(Abstract Expressionism)盛行，是抽象運動的高峰，而且此類型的藝術表現延續到廿世紀末葉仍有人創繪——稱為所謂「最低限藝術」及「硬邊藝術」（註）。

　　抽象化運動的主旨：認為藝術追求的不一定非要有具象的形體，何妨純化（抽離）到最後只剩下線條，塊面及點。這些基本的、美的要素的表達才是藝術真正的精神，唯有這樣才更接近物象的本質（所以有一派畫家竟自稱此為「新寫實主義」）。

　　抽象構成的設計的動機自然也是希望以最簡單的點、線、面來表達，因為簡單因而愈為強烈，突顯主題而不繁瑣，這也是抽象構成式一度大行其道的原因，時至今日仍有它存在價值（或說「市場」）。

　　抽象構成除了海報、包裝封面印刷物設計外，標誌設計更是此法大量的應用，可以說標誌設計的第一要求，幾乎就是簡捷而工整，要簡捷就務必使用簡化的抽象構成，即使希望有具象意念的（原產品或業務性質的圖形）呈現，也大半是把具象圖形融入抽象化圖形中。

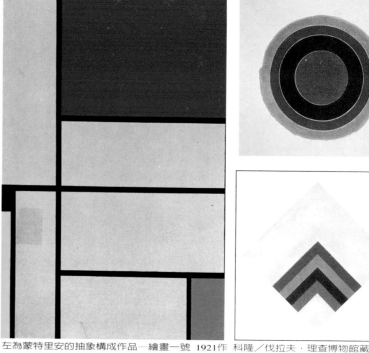

註：硬邊繪畫(Hard Edge)，代表畫家如阿爾伯斯(Albers 1888-1976)，最低限藝術(Minimal Art)代表者為史扎拉(Stella)及諾蘭(Noland)，皆為抽象構成式的作品。

左為蒙特里安的抽象構成作品—繪畫一號 1921作 科隆／伐拉夫·理查博物館藏
右為諾蘭作品，上：殘火1960，下：分離1965作

直線構成的海報(西歐藝文研討會—米蘭)

三角形色塊構成的設計(以雪鐵龍汽車的標誌變化)

不規則的色塊其實是紙邊露出的構成(印刷與傳播封面，龜倉雄策作)

由曲線構成的設計(設計作品集封面)

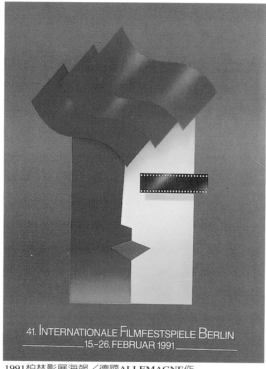

1991柏林影展海報／德國ALLEMAGNE作

羅馬尼亞的觀光海報

國際政治活動海報／1990 德Holger Matthies作

以上三件作品有一共通點是平面化手法中，都加入一小部份的漸層和陰影的小變化

Communication & Print

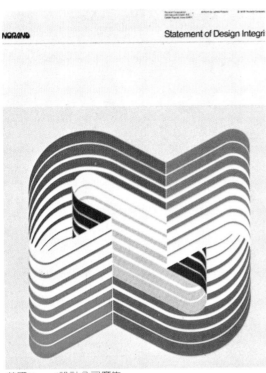

美國Norand設計公司廣告

印刷與傳播刊物封面／日本 田中一光作

設計協會1990東京會議海報

台灣印象社會現象海報／趙國昌作

3.平面化(三)軟邊表現式

平面化的圖形，在塗繪時總是力求平勻，工整（所謂「圖案」式），其邊緣也是平整甚至要使用工具（製圖儀器）來繪製。

為了打破這種工整呆板的形式，遂有感性筆調自由來塗繪的方式，它的圖形仍是平面化的，但是邊緣卻從硬直工整的硬邊變為活潑隨興的「軟邊」—也可以說「毛邊」的，好似用紙隨手撕下的那種感覺，（當然這裡也包括真正乾脆用撕出的設計），這是「古老」手法能產生感性新穎感覺的一種效果不錯的手法。

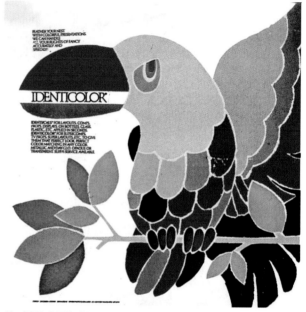

美／廣告公司海報

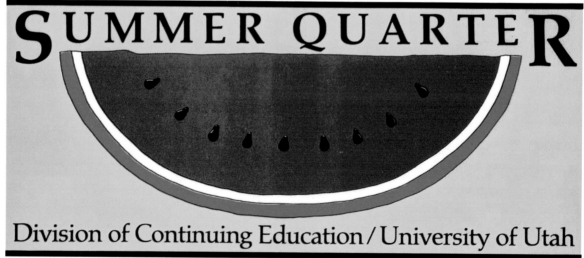

1980美國猶他大學推廣教育部分段進修夏日班廣告

第十四屆香港電影節海報(1990)

奧地利　Radovan JenKo作

DOLMEN

COMPRIMIDOS EFERVESCENTES

- Analgésico
- Antitérmico
- Antigripal

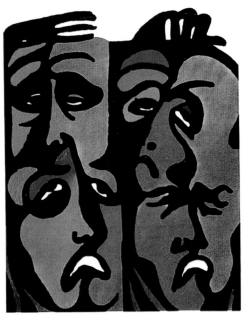

頭痛藥廣告　Josep PlaNarbona作

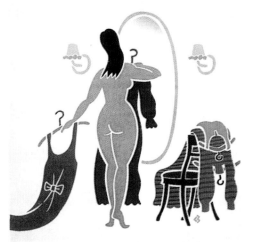

輕鬆筆調的生活插畫(日本意象公司圖檔片)

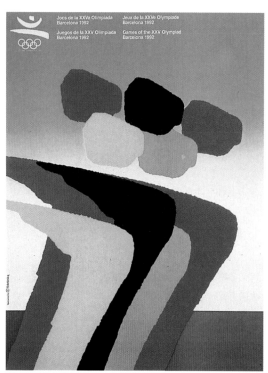

軟邊平面化的1992年巴賽隆那世運會海報設計之一

軟邊平面化的1992年巴賽隆那世運會海報設計之二

軟邊平面化的1992年巴賽隆那世運會海報設計之三

使用軟邊手法設計的日本速食料理包裝

房地產公司的促銷活動卡筆調輕鬆活潑 (環球投資‧傳真實業行銷)

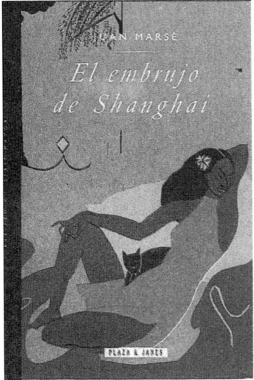

西班牙馬爾賽名著「上海幻夢」封面設計

我國旅美畫家丁雄泉畫風極似本手法的純繪畫作品1978作

一、傳統設計類

4.平面化(四)文字化

平面化設計當中只以文字或符號為題材的，它的新意是捨棄一般設計的圖象，而僅運用文字便可以組成具有美感、引人注目的效果。此法通常是把文字圖形化、立體化、或作特殊排列，形成特效畫面或綴疊成另外意義的圖形，這是發展較早的文字化設計，只在文字本身的造形上下功夫（美化和構成），晚近採用文字化設計更是大行其道，但多在字意上（亦即示意化，本書的類五55-60法另有闡示）。

日本和平紀念日海報

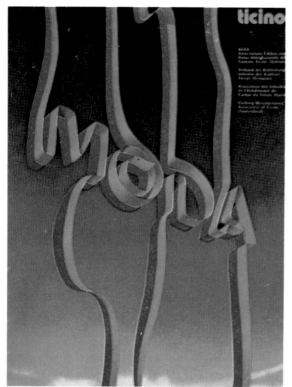

以「MODA」作變化的文字化海報(廠商Ticino)

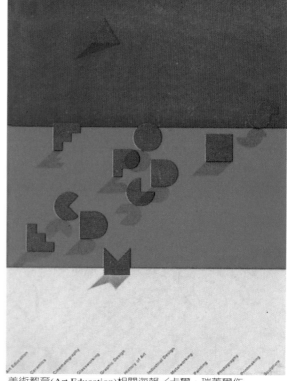

美術教育(Art Education)相關海報／卡爾·瑞蓋爾作

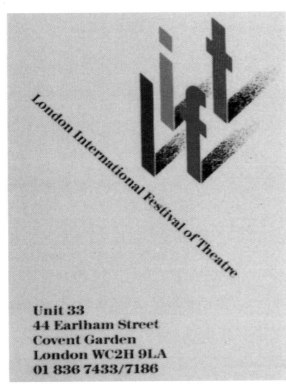

倫敦國際戲劇節海報(LIFT正是各字的字首)

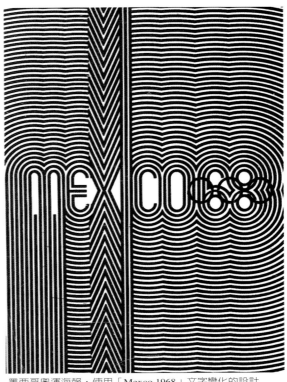

墨西哥奧運海報，使用「Mexco 1968」文字變化的設計

日本第九屆金沢雕刻展海報／Minoru Niijima作

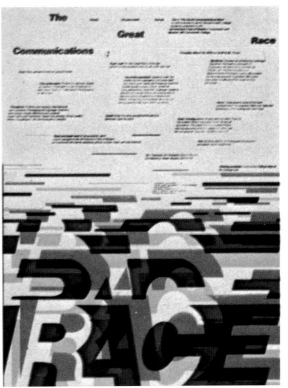

以RACE變化的通訊廣告

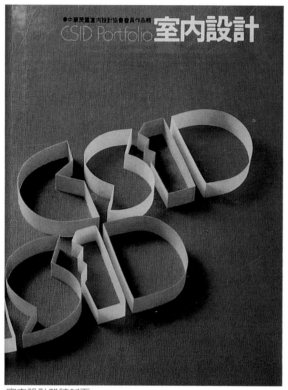

室內設計雜誌封面

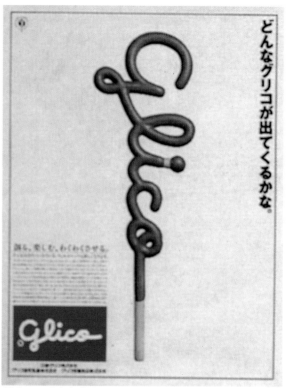

日本glico巧克力廣告

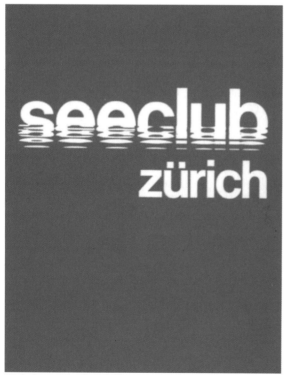

瑞士「see club」組織海報

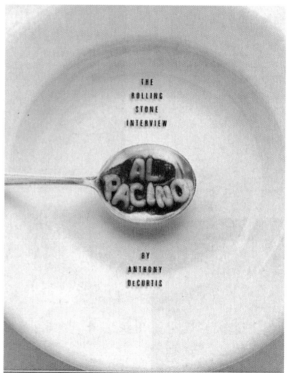

滾石徵才廣告／AL Pacino Spread製作

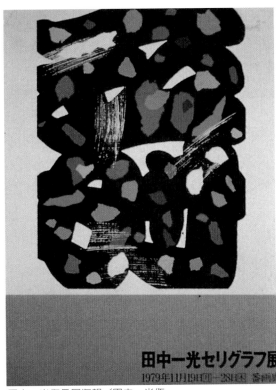

和平紀念日海報(以漢字「南無阿彌陀佛」作變化)

田中一光作品展海報／田中一光作

「田中一光的設計世界」推廣海報(王序設計)

1992年禮品包裝設計展簡章(美術設計協會設計)

一、傳統設計類

5.平面化(五)單色化

　　畫面平面又只用單色時，這種設計就是類似剪紙的效果，也是所謂的「剪影」的感覺。

　　在逆光的攝影中物體也會產生類似的效果，即人物也是同類的效果表現看出姿態，輪廓是幾乎全黑，（在本書類四29「沙龍化」作品中可見）。

　　在全面的單色中以小面積的部位加上色彩我們寧可也稱它為單色化，它是單色化畫法中的變體（一種突破性嘗試）仍然有它的特殊效果。

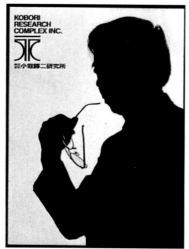

KOBORI小堀二光學研究所廣告

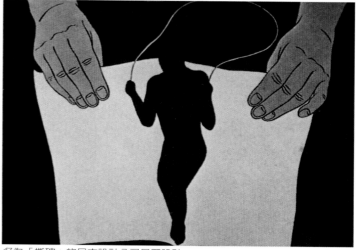

名為「撕破」的日本設計公司月曆設計

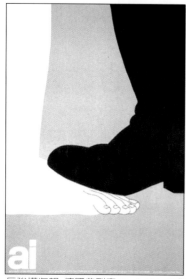

反強權海報 德國弗列奇(Gerda Frisch)作

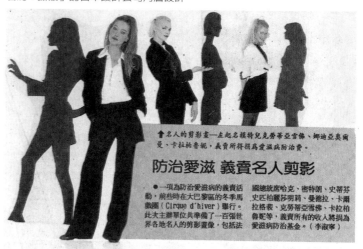

本圖為報載「防治愛滋義賣名人剪影」的片段摘錄，由左起為名模克勞帝亞雪佛、娜迪亞奧爾曼、卡拉拍魯尼等人的照片及其剪影對照，用此說明剪影之美感及本節手法的來由。

此上二圖(「準朝日」廣告新人獎得獎作品)秋山具義作品

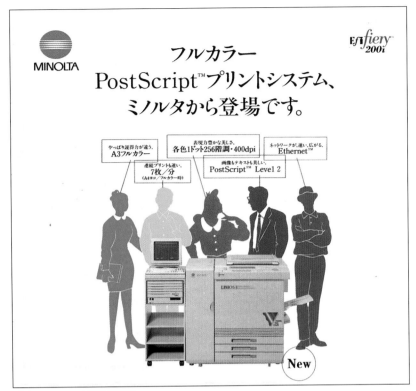

日本MINOLTA影印機廣告

比頓口香糖廣告(時報金獎得獎作品)博上廣告設計

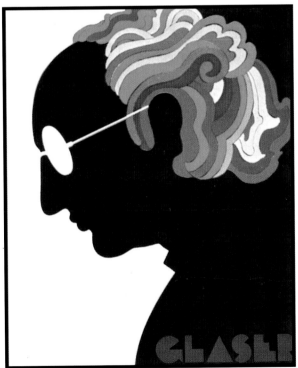

雖然幾組單色化分別套印成多色圖形其手法仍屬單色化變化的運用。

Claslr廣告

二、插畫繪形類

6.細膩化(一)噴修式

　　想要呈現（表達）的物象（即意象），交付繪畫的方式去描寫出來，本也是平面設計（或廣告）上，蠻常見也是蠻基本的方法，也就是統稱插畫(illustartion)的運用，由於筆調的不同，便有精粗簡繁各種風格上的迴異，區分為本節起的九種表現法。

　　第一種是細膩化中的第一屬類──運用噴畫或照相上再加噴修以達到非常的細緻，要求纖毫畢露，令人嘆為觀止的一種手法。當然噴修的方式現在在電腦繪畫中也可以製繪出類似的效果來。

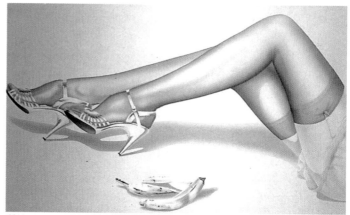

質地細緻的肌膚及絲織質感得靠精工的噴修

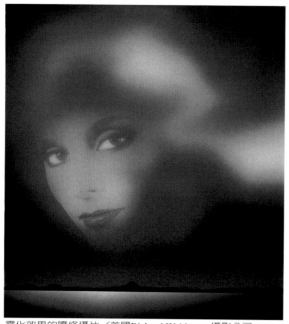

霧化效果的噴修攝片／美國Richard Wahlstrom攝影公司1984

經過精工噴修的廣告攝影 作品

農藥廣告插畫／CYANMID作

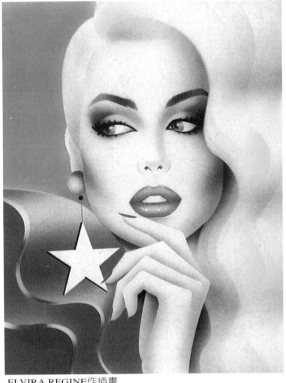

ELVIRA REGINE作插畫

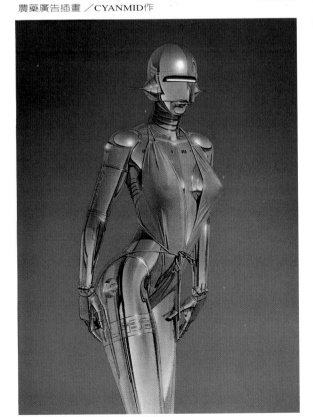

女機器人插畫／日本 空山基作

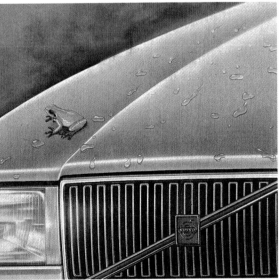

汽車廣告上精緻的表面及水珠(台灣凱楠汽車)

二、插畫繪形類

7.細膩化(二)精繪式

不用噴繪（修），只有畫筆，也可以表達精
細細膩的效果。精彫細琢的精繪風格便是感人的
（動人）手法之一。

報章藝文插畫使用精緻的描繪筆調插畫家孫密德作

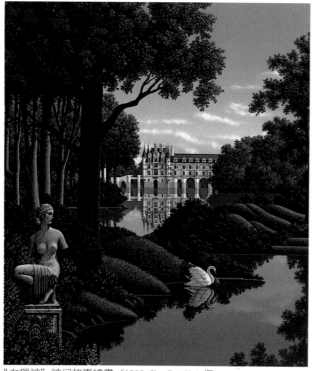

"女獵神" 神幻故事繪畫／1990 Jim BucKels作

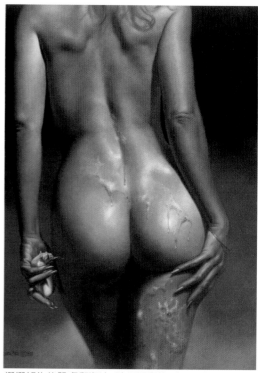

栩栩如生的肌膚和泡沫 神幻插畫集／Boris作

精密寫實風格的插畫

以樹酯性油彩精工繪製的插畫／J.S.Bruck/EvaCellini作

把絨毛畫得纖毫畢露的插畫 (選自廣告頁)

二、插畫繪形類

8.細膩化(三)勾繪式

細膩化但是只用單線（通常是細線）去描繪，
畫到細密娟秀，便是另一種效果。

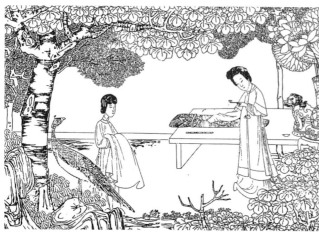

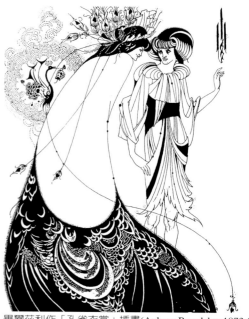

中國古典插畫均以線條表達(太平廣記「鶯鶯傳」)

畢爾茲利作「孔雀衣裳」插畫(Aubrey Beardsley 1872-98)

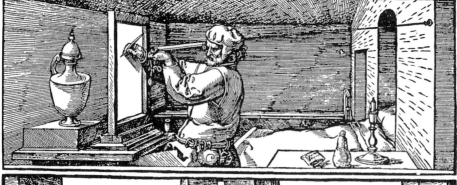

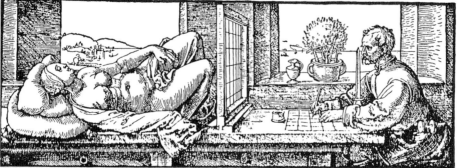

以上二圖為古畫家杜勒的插畫(1538 年出版)

PORTRAITS & FIGURES

January 12 to March 2, 1982
Lobby Gallery - Landmark Tower
The Stamford Art Association

Robert M.Jones作

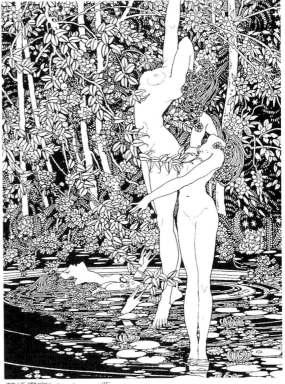

英插畫家Joho Austen作

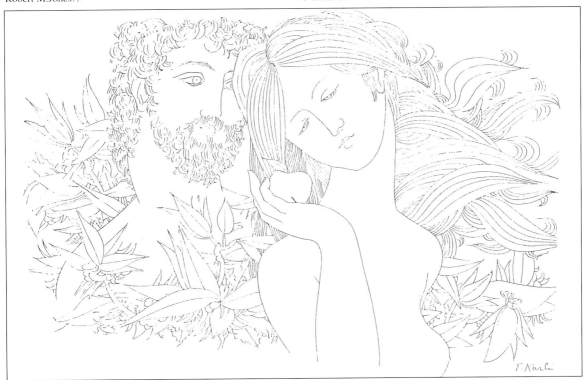

美插畫家Eurgene Karlin作

全日本月曆設計優勝作品／TAKAYUKI SHIBATA 作

極細緻的鉤繪試插畫表現　美插畫家Michael David Brown作

以鋼筆銳利線條繪成的插畫

國內報紙插畫中使用勾繪式手法的實例二則／左為胡澤民作，右為翁翁作

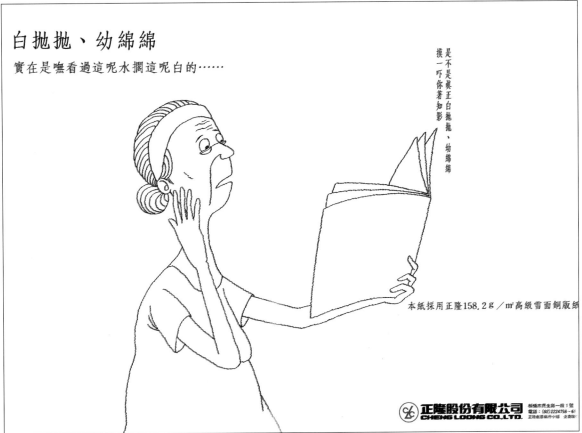

國內廣告中使用的勾繪式設計手法(正隆紙業廣告)

二、插畫繪形類

9.寫意化(一)粗獷表現式

寫意化，便是不注重細膩的刻畫，而改以活潑自由的筆調，很感性的去做大略而傳神的揮灑，尤其強調粗獷簡明，流暢瀟灑的。列為寫意中的第一類屬。許多繪畫及標誌設計也常用此法。

金馬獎海報(1993)

日本插畫家Nobukazu Houjyou作

防愛滋海報 日本M.NaKajo作

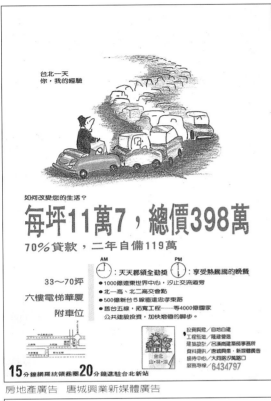

房地產廣告　唐城興業新媒體廣告

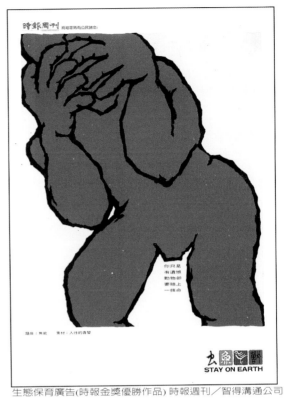

生態保育廣告(時報金獎優勝作品) 時報週刊／智得溝通公司

使用水墨式粗獷筆觸的廣告(遠企購物中心)

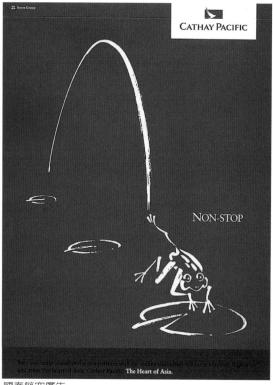

國泰航空廣告

虛位以待　用人唯才

如果找不到最合適的人,我們寧願虛位以待。
如果遇到真正難得的人材,我們必不會輕易
放過。

我們相信,祇有堅持這個"虛位以待,用人
唯才"的宗旨,方能在台灣建立一家真正達
到國際專業水準的廣告公司。

如果你已有兩年以上的廣告工作經驗,精通
中文及英文,而又願意接受進一步訓練,相
信自己可以更往前邁進,成為真正的專業人
才,不論你現在負責客戶服務、撰文創作、
或廣告設計,我們都希望與你聯絡。

請將履歷及工作經驗郵寄市北市復興南路一段
368號7A,李奧貝納廣告公司劉秘書,以便
安排約見,來函絕對保密。

美商李奧貝納廣告股份有限公司
LEO BURNETT COMPANY, INC.

人事徵求廣告上使用的粗獷筆調　李奧貝納廣告

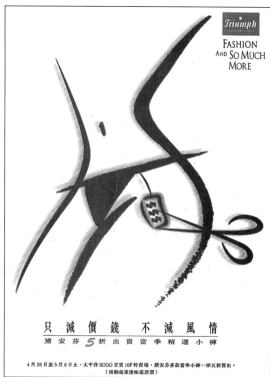

只 減 價 錢 不 減 風 情
黛 安 芬 *5* 折 出 賣 當 季 精 選 小 褲

4月26日至5月6日止,太平洋SOGO百貨10F特賣場,黛安芬多款當季小褲一律五折賣出。
（活動結束後恢復原價）

服飾促銷廣告(黛安芬)

電腦公司手提袋設計部份插畫　昱普科技

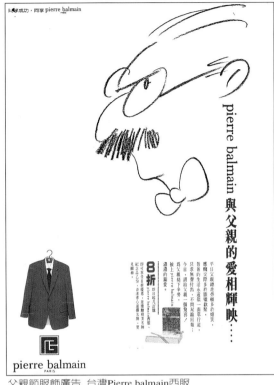

父親節服飾廣告 台灣Pierre balmain西服

僑龍旅行社廣告(時報金獎得獎廣告) 華威葛瑞廣告公司

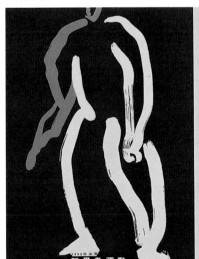 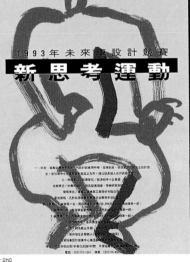 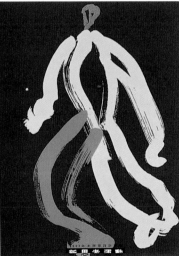

1993未來車設計競賽徵稿簡章 外貿協會主辦

二、插畫繪形類

10.寫意化(二)水彩趣味

水彩取其簡潔明快，水份淋漓渲染等的趣味，水彩表現形成插畫中的另一特類手法。

質疑法蘭西是否應加入歐盟抑或孤立的漫畫原登新聞週刊

封面設計 日本 永田萌作

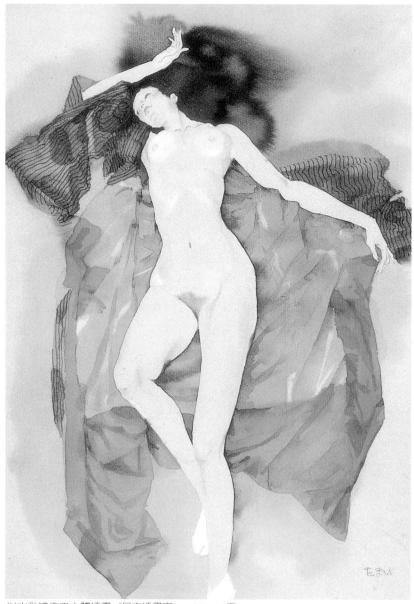

以水彩繪作之人體插畫／日本插畫家Izumi Tamai作

年節廣告局部(遠東百貨)

樂在共鳴

開創新開放時代資源共享的舞台

提供全中文化的DOS/UNIX/NOVELL整合性網路系統軟體，一直是耐特系統公司積極協助系統整合廠商共同創造真正開放的資訊環境，以提供客戶共享資源的應用領域為努力目標。

為資訊業者掌握更具實力的商業契機，現在起就讓耐特全方位系列產品，加值您原有的系統設備。

歡迎電洽 (02) 755-3015 張明威

SCO
OPEN SYSTEMS SOFTWARE
全系列產品

BKS
美商耐特系統有限公司
台北市和平東路二段259號6F
TEL：(02) 755-3015
FAX：(02) 7708-7018

電腦公司廣告(美商耐特系統公司)

花王現代婦女系列廣告(時報金獎作品)聯中廣告

食品廣告 喬大甜豆花系列廣告

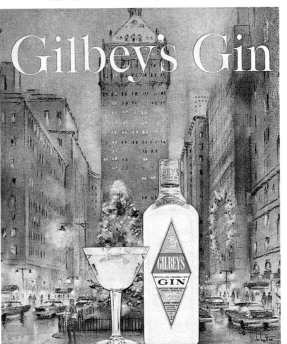

筆調流暢水墨淋漓的廣告插畫 Gilbey's 琴酒廣告

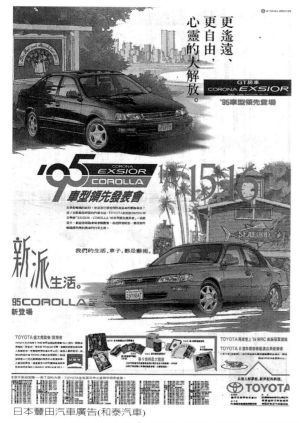

日本豐田汽車廣告(和泰汽車)

Nissan汽車廣告(日產汽車公司)

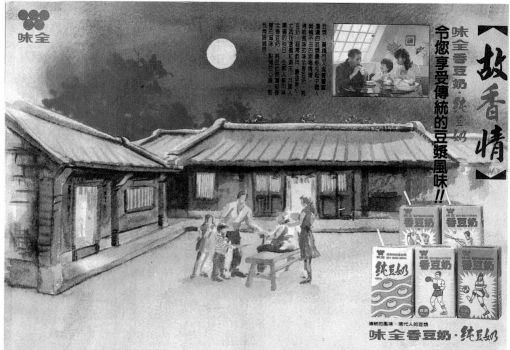

描寫中秋賞月的水彩寫意廣告(味全食品公司)

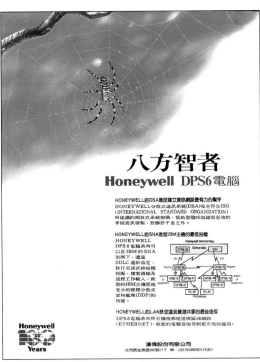

電腦公司廣告(漢偉Honeywell公司)

房地產廣告(仁愛雅築)

另一同樣使用水彩趣味房地產廣告(新聯陽建設‧新聯輝廣告)

二、插畫繪形類

11.寫意化(三)國畫趣味

　　中國水墨的特性是墨與水的混合運用。類似西洋水彩，但更側重墨色濃淡、渲染、古雅純樸的風味，對特定產品和消費族群更能投合其品味。

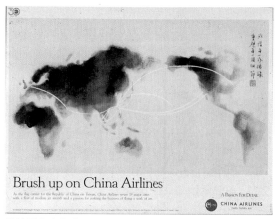

華航形象廣告「潑墨篇」(時報金獎作品)華懋廣告

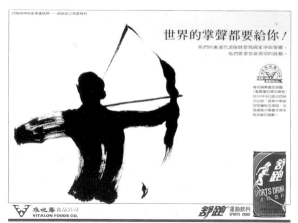

舒跑運動飲料系列(之一)廣告(時報金獎作品)華懋廣告

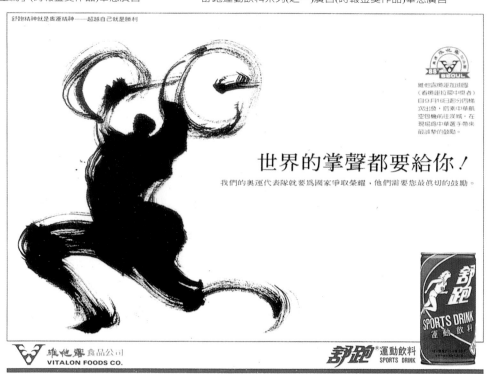

舒跑運動飲料系列(之二)廣告(時報金獎作品)華懋廣告

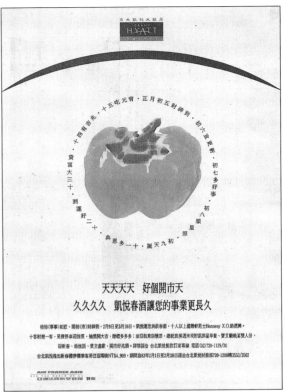

綜合廣告業聯誼會行銷研習會廣告

凱悅飯店新春開市廣告(亞洲法國航空贊助登刊)

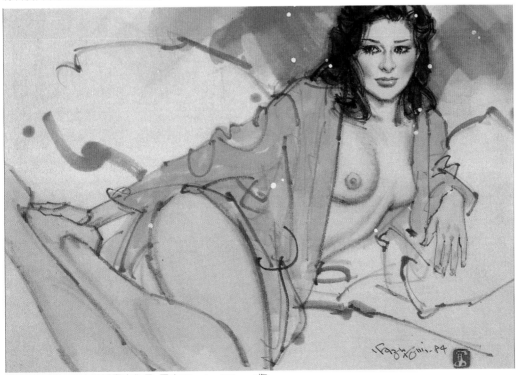

富有國畫趣味的東洋插畫家作品　日本 Kazutomi Naruse 作

富有中國水墨畫趣味的有關噪音防治之西方廣告(Roger Fountain作)

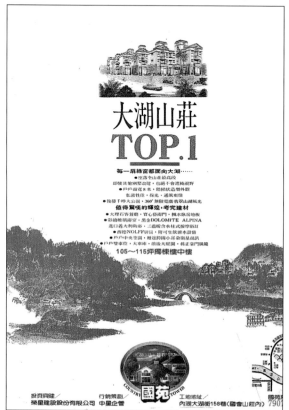

使用國畫表達意境的房地產廣告之一(大湖山莊)榮星建設‧中星企管行銷

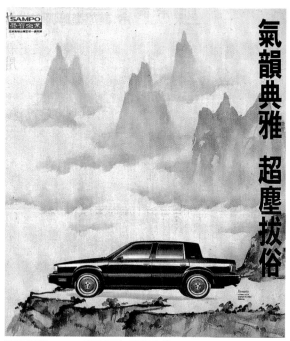

克萊斯勒Dynasty汽車廣告(聲寶企業)

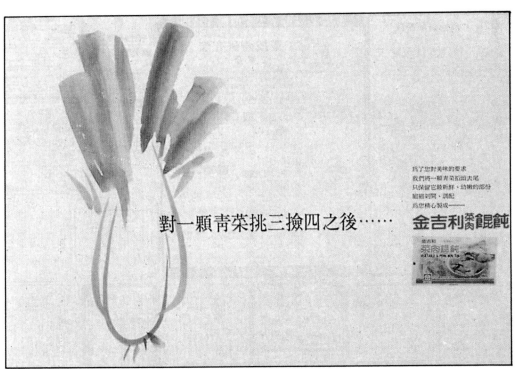

金吉利食品公司中國美食系列廣告(時報金獎作品)博上廣告公司

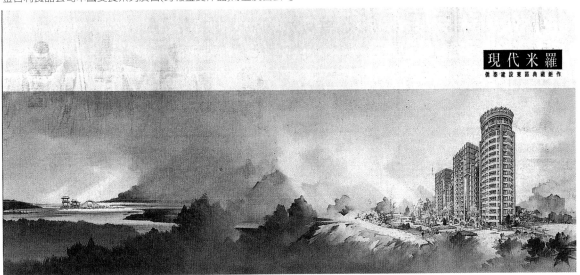

以國畫表達意境的房地產專案局部(現代米羅)僑泰建設

二、插畫繪形類

12.寫意化(四)其他彩繪趣味

除水彩，中國水墨外，粉彩、油畫、彩色墨水、壓克力顏料……等，也都可資運用，統歸「其他彩繪」的寫意化手法，而今日的電腦軟體，也有模擬各種筆調（效果）的「彩繪筆」可以取代。

Monthe Varah作

熟練流暢揮灑的粉彩筆調插畫(原登Life雜誌)

彩色墨水渲染效果的插畫OSamu Tatematsu作

用于雜誌的插畫(原登花花公子雜誌)

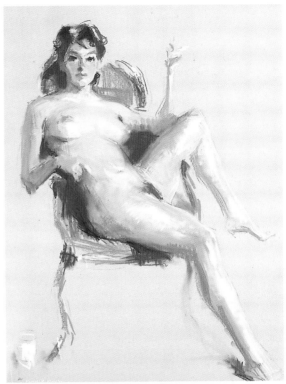

粉彩畫家的作品Everett R.Kinstler作

以上為粉彩彩繪的趣味傳達作品(可口可樂公司廣告)

粉彩勾繪的廣告(福特汽車)

筆調尚輕鬆粉彩繪作的競選廣告(立委選舉劉盛良文宣)

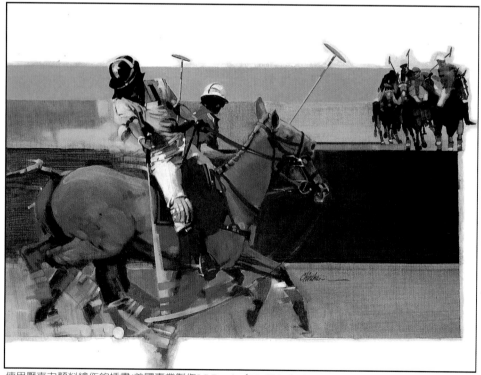

使用壓克力顏料繪作的插畫(美國專業製作J.S.Bruck／AL Chinchar)

使用彩色墨水繪作的化妝品廣告 (KP凱詩柏莎)

使用粉彩的畫材廣告(德蘭牌廣告顏料)

使用彩色墨水繪作的廣告 (中國信託公司)

二、插畫繪形類

13.漫畫諧趣化

插畫方式的手法，以漫畫筆調所繪出的形味，它是有別具諧趣、幽默、諷喻的獨特功用，自然是自成一格表達的手法。

NIKE運動服公司

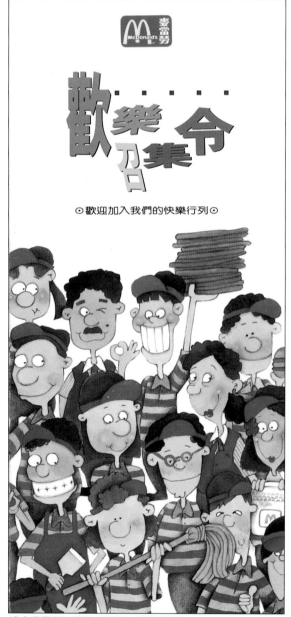

速食業暑假工讀徵才簡章 (麥當勞公司)

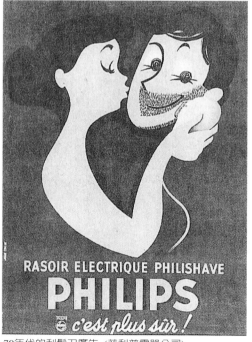

70年代的刮鬍刀廣告 (菲利普電器公司)

印度航空公司廣告

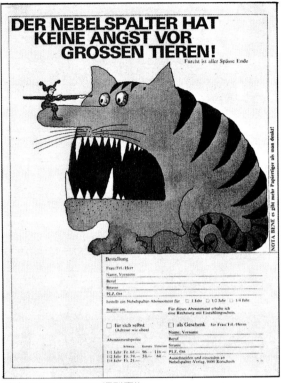

瑞士NEBELSPALTER週刊廣告

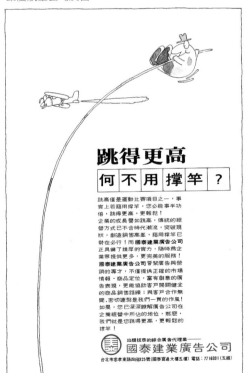

廣告公司形象廣告 (國泰建業廣告公司)

廣告公司的形象廣告(台灣廣告公司)

休閒服飾廣告 (企鵝Munsingwear代理商)

房地產廣告 (太平洋房屋)

書訊廣告 (誠品書店)

保育動物海報 (金犢獎優勝作品)復興商工 黃拓堯

電腦公司機材廣告 (惠普經銷商・精技電腦)

電腦輸出服務廣告 (DICE NET公司)

酒類廣告(台灣公賣局廣告插畫／漫畫家朱德庸)

二、插畫繪形類

14.童稚拙趣化

　　與漫畫諧趣稍有不同是小孩般筆調，營建真純、親切、可愛樸拙的氣氛和效用的又是另一種手法。（所以連廣告專用字體也用童稚式書寫體出現）

語文補習班廣告 迪士尼美語世界

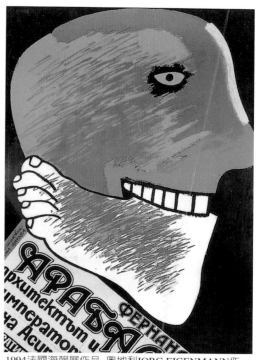

1994法國海報展作品 奧地利IORG EIGENMANN作

以「溝通」為主題的詼諧諷刺插畫 日本 湯村輝彥 作

百貨公司促銷廣告(韓三豐百貨) Coree作

輕鬆粗放的插畫　插畫家徐秀美

學生防愛滋廣告優選作品　輔大林真、楊麗瑩

得利塗料廣告

你也可以用畫筆，逗得世界哈哈大笑

保險公司EVENT活動廣告(國泰人壽)

衛浴廣告(時報金獎作品)和成欣業／台灣廣告

三、通用手法類
15.群像組合法

群像組合法，是指把一群的人像、動物、景物、器物自由混置在一齊，連比例也是任意的排組的，這種方式在傳統的電影海報、觀光DM最常見，而歷久彌新的是晚近運用電腦繪圖製作設計時，由於掃圖混置的方便，也大行其道的使用「群像組合」的老方法。

觀光廣告James SKistimas作

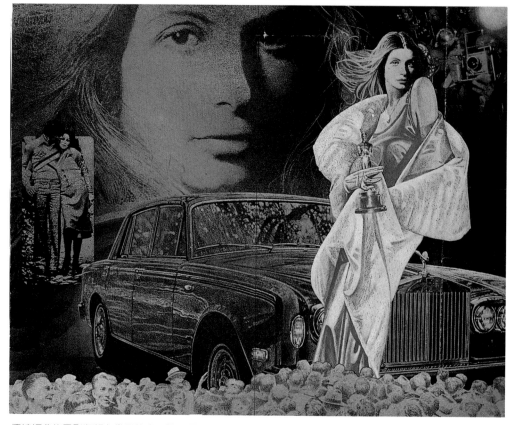

傳統經典的電影海報上常見的人、物、景混置的群像組合

電影海報實例之一

電影海報實例(X情人)

美Mendola公司繪作

觀光廣告Harry Borgman作

電腦展請柬設計(局部)　Mac蘋果電腦

影像處理系統廣告 (日本**CREATE**公司)

觀光廣告慣用的群像組構方式—但是這裡所組成的要素不是人像而是「景象」(長榮航空)

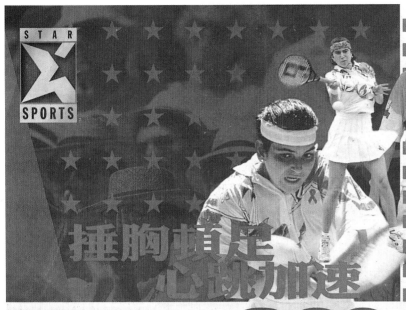

一般報紙廣告常見的群像組合方式(美國網球公開賽)

「寧靜中的風雨」書刊封面(天下文化／時報出版
高薔影像合成)

大型海報背景下的人物合成群像組合的效果 (琳恩瑪蓮演唱會)

三、通用手法類

16.海報化(高反差式)

　　平面化圖形是有簡化物體的效果，但有立體面的物體細部輪廓或例如人的眼鼻唇是有困難，這時如果仍欲維持單色化繪製（有時是為了適應單色印刷或二三色的套色印刷），因而，以雙色、三色作深淺部的分塊處理，依明暗分調（分塊）便是色調分離；此法原是在攝影暗房所擅長的特技，今日之電腦也有方便的這項功能處理。

　　在攝影或印刷版調言，這是高反差的色調效果，也是傳統的設計形式，但是運用上較廣泛通用因而歸入此類。

　　這是介於平面化與立體化中間的一種（處理）表現，省略了中間層次使明暗的層次歸併到最暗與最亮的二個或幾個色階去。

　　在普通的圖畫上也極常採用（如維塞爾曼或安迪華荷曼等人）。在早期（本世紀初葉）的海報處理圖像，使之在平面中又具有立體效果，無不採用此法，所以此法也變成「海報化」的代名詞，繪圖電腦影像處理中仍強調「色調分離」效果，足見它運用之廣，亦舊亦新的一項手法。

制式的爵士音樂海報之一

制式的爵士音樂海報之二

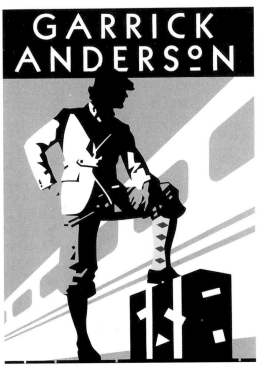

名為「狐」強調個人表現的插畫Michael Schwab作一

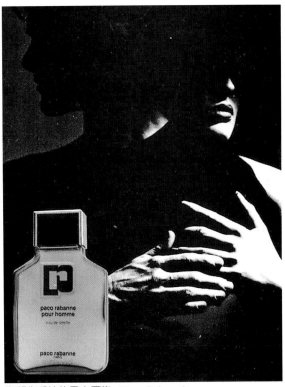

海報化手法的香水廣告　(Raco Rabanne)

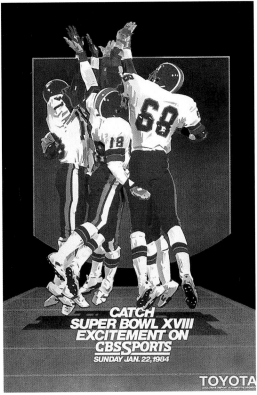

球賽海報　(TOYOTA汽車公司)

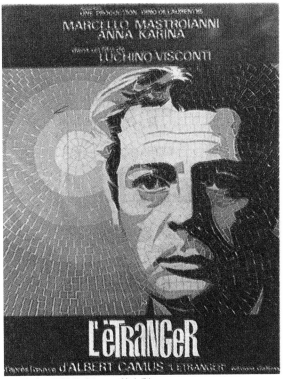

「異鄉人」電影海報(1967義大利)

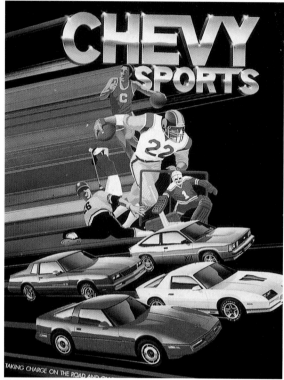

汽車廣告CHEVROLET汽車一

電影海報(黑澤明電影) Rene Azcuy作

插畫圖檔 Cheryl Roberts作

有日本風的海報化插圖 日本 山口晴美作

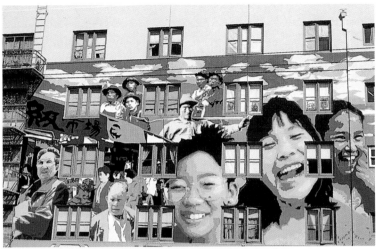

在舊金山唐人街街頭的海報化宣傳看板

美國Michaael Schwab設計公司作

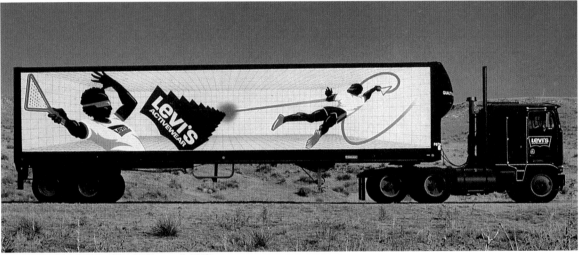

出現貨櫃車體的海報化廣告(美國Levi's牛仔褲)

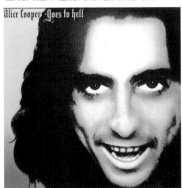

Alice Cooper CD封套(Rod Dyer／Brian Higiwara設計)

Ahmad Jamal CD封套 (Philip Chiang／Rod Dyer設計)

Kid MontanaCD封套

三、通用手法類

17.象徵喻引法

　　象徵喻引法，勿寧說是所有廣告中運用最多的一種手法，這種手法就是以一個「物象」來譬喻所訴求的意念，以繩子代表聚離「連繫」或「纏繞難解」，或以一片白雲象徵自由或超塵等等，或一片綠葉代表沁涼或休閒。

　　一個適於作為譬喻、象徵的「物象」便是設計的「意象」(IMAGE)，也有些書籍稱此為意象手法。而把意象具體呈現出來的則叫做「插畫」，也就是「表現技法」。（在此插畫又包含用攝影甚至工藝化等另類方法在內）(註)

　　註：但這不是本書所要探討的範圍，因為本書只要告訴你哪些創構（發想）的方式（路子而已）。

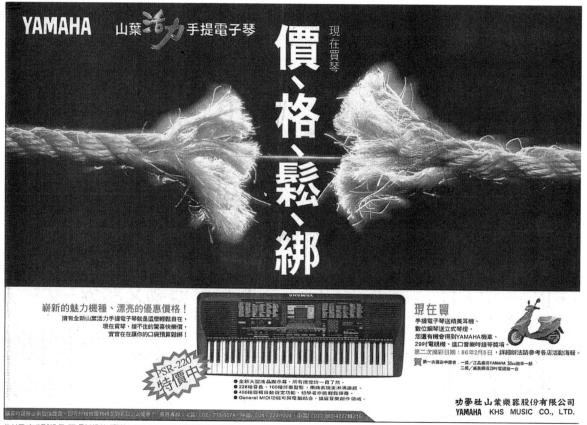

以繩之將斷象徵鬆綁的廣告　YAMAHA功學社公司

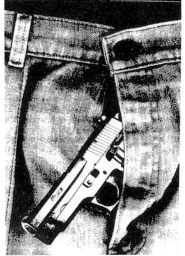

用下體及褲襠中露出的槍，引喻莽撞危險的行為(右為防愛滋海報)

只露出被外的雙人腳，它所蘊藏的全部意義即可「不言而諭」了(北市衛生局主辦比賽首獎)

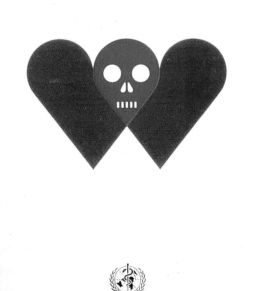

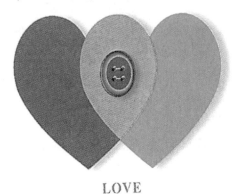

用重疊的「心型」表達引喻的事物真多，從上圖的「愛」到左圖的愛滋病，上圖是七夕情人節賀卡比賽首獎作品(俞雲襄作)左圖為聯合國世界展望會防愛滋海報(Milton Glasar)作

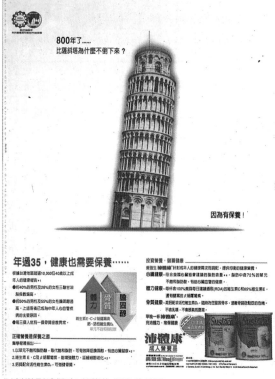

以斜塔引喻健康(美強生必治妥公司)

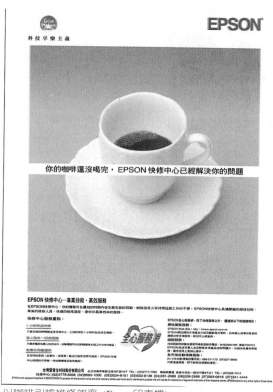

以咖啡引喻維修效率 (Epson印表機)

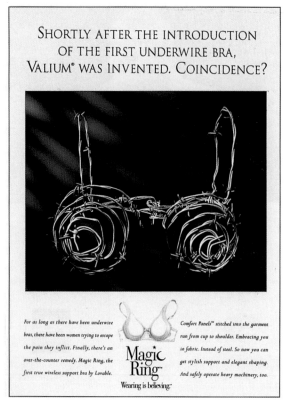

有荊棘的胸罩象徵不良設計 (Lovable 公司/TheMorrison製作)

以雙黃引喻潤月(超群西餅)

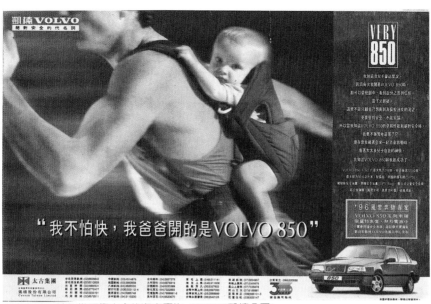

以父親的肩膀象徵可靠安全的汽車廣告 (VOLVO凱楠公司)

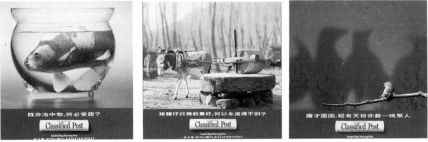

以魚、騾、鳥比喻職業的有志難伸的香港南華早報人事廣告(亞太廣告獎作品)智威湯遜廣告製作

以蠟筆和口紅分別象徵兒子與女友的手機廣告 (和信電訊)

三、通用手法類

18.並用法

　　二種以上的手法合併運用，即是並用法，其實這裡只是指表現技法上的並用，例如攝影加手繪線，或以實攝的圖片（插圖）置入繪畫而成背景等，此法一般廣告上頗常見的方式，這是使廣告中產生少許新感的普通方式，試想如果主題與背景全用拍攝，或全描繪豈不稀鬆平常，作了這種混置才有了冗突中的一點特殊感。

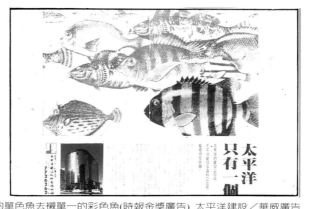

類似拓印的單色魚去襯單一的彩色魚(時報金獎廣告) 太平洋建設／華威廣告

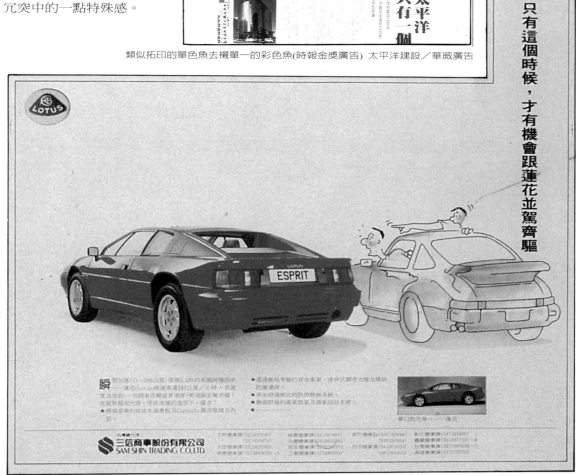

蓮花名車廣告也是實攝與勾線漫畫并用的手法(三信商事)

別克汽車的廣告產品用實攝而背景則用插畫繪作(國產汽車)

塊面和線條的并用手法(「性與美」封面／翁國鈞)

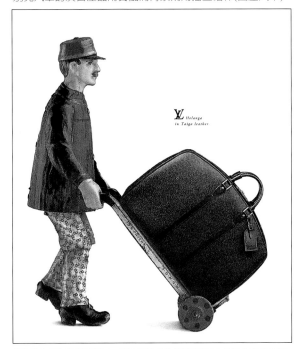

路易威登旅行箱廣告，產品也是實拍照片而人物是用插畫繪出，二者并用更富趣味

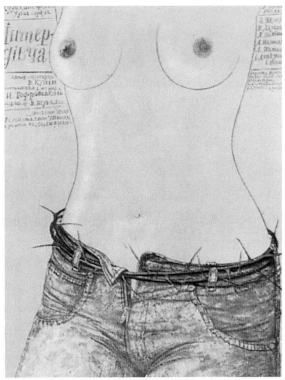

褲子是實攝而人體只用線條鉤繪二者并用
(Vitaly Shostia作 電影海報)

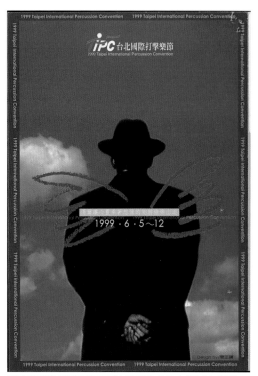

藝文海報以超現實畫家瑪格利特式的人影加上手繪
翅膀線條而成(台北國際打擊樂節)

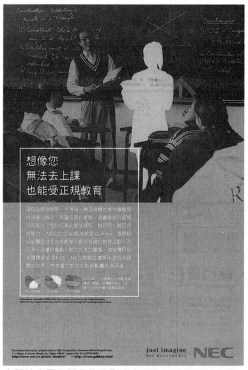

在照片中置入單色化剪影式人形為了凸顯她是主體
(NEC電器)

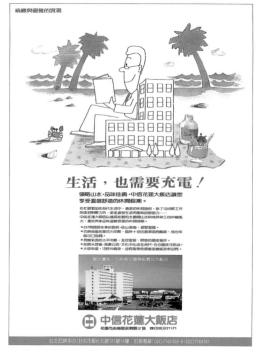

中間人物椅形的房屋也以單線勾繪置于有色彩的背景
使主體更明顯(中信飯店廣告)

又是一則實物攝影襯上彩繪景的汽車廣告(三菱汽車)

在人體上加服裝設計圖線，形成并用的趣味(蘭克斯國際服裝)

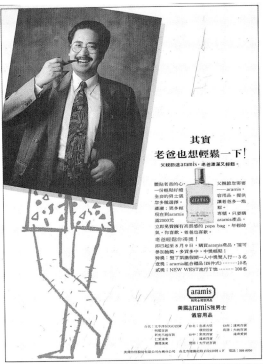

照片未去背直接加繪粗礦線的腳和褲，唐突又隨興的效果，這也由於并用法的運用(aramis雅男士用品廣告)

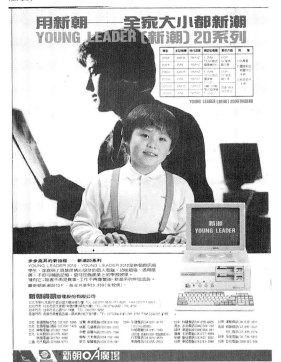

雖然疊合的兩張都是照片，但一是一般打光的照片，背景的照片則是海報化的高反差式照片，如果不是如此便沒有前後之別了(新潮資訊廣場)

這是上下兩個照片的連接并用(Colorado服飾)

四、綜合運用類

19.極簡化

一般的設計要求簡化是理所當然，（除了極少數創意是表達豐富繁雜而故意用的手法如本書手法21，66），但是簡到最簡時，有時畫面簡到只有一個正圓圈，一個方塊，這種幾乎到了空蕩無物，單調到過份，似乎也是瘋狂、大膽的嘗試，簡化而達到令人驚異的程度，便是極簡化手法。效果是簡單明瞭、強烈深刻。現代藝術潮流中的「最低限主義」(Minimalism)也可譯成「極簡主義」，這是影響純藝術到生活中的家飾、服裝甚鉅的風格流派。

屋角的人影表示被囚禁的人(國際特赦海報)VERNER BALMONT作

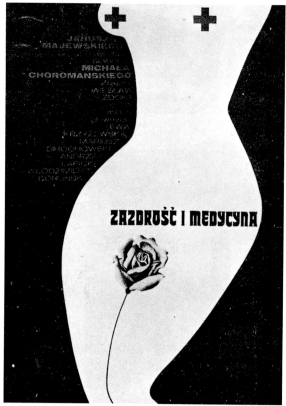

女體上的玫瑰象徵性隱藏有刺的危險性(德國醫療防護海報)

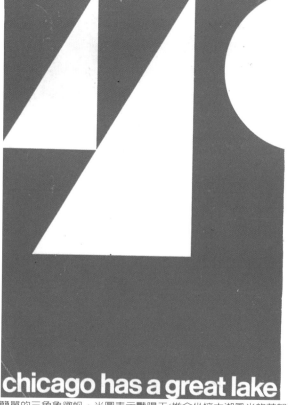

簡單的三角象徵帆，半圓表示豔陽天(推介坐擁大湖風光的芝加哥)

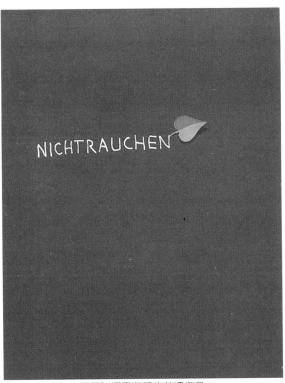

只有一片小葉的便是防煙毒海報的首獎作品

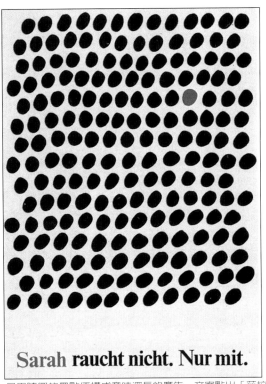

只用隨興的墨點便構成意味深長的廣告，文案點出「莎拉不吸煙！只是間接的吸」(學生防煙害海報賽同列首獎作品)

幾根曲線便足夠代表田野的「農產計劃」封面

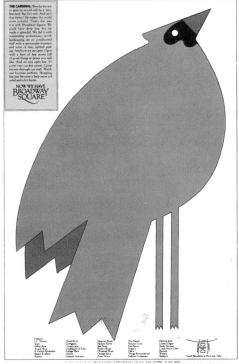

強調寬廣華麗的賣場(THE CARDINAL)開幕廣告

黛安芬一百週年(時報金獎廣告)華商廣告製作

澳洲牛肉廣告「腰線篇」(亞太廣告金獎作)麥肯廣告製作

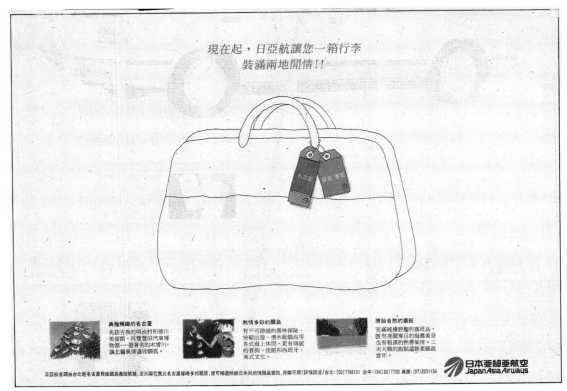

閑情儘在簡單的手提包和上頭的標籤／日本亞細亞航空

腿、果汁、電話線就說明了洗衣機和冰箱的一切好處(惠格電器廣告／聲寶公司)

四、綜合運用類

20.部分化

故意的截取意象（圖象）的一部分，比起讓它全部呈現往往更突出強列，更引人注目，被選取部位就是要強調呈現的主題，把握該裁則裁也是利落大膽成功的設計手法之一。

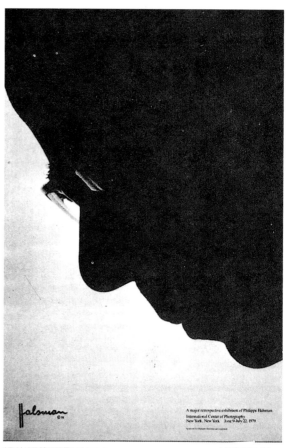

紐約國際攝影公司PHILIPPE HALSMAN／個展海報

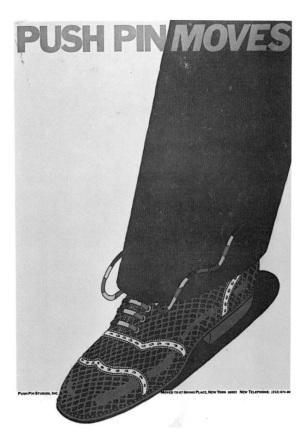

PUSH PIN設計雜誌遷移啓事

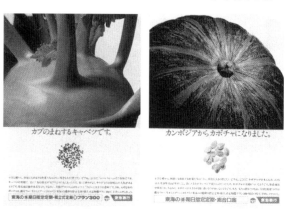

Ads雜誌廣告頁(東海銀行定期存款)

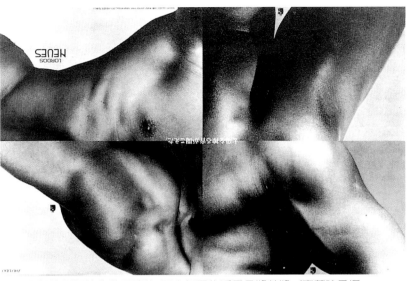

強調通氣，解除痛苦的短鞋廣告

部份化攝影拼組的化妝品廣告(日本每日生活用品獎首獎／齊藤玲子攝)

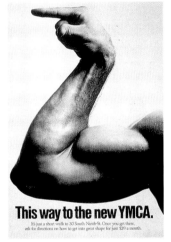

YMCA海報(Jac Coverdale作)

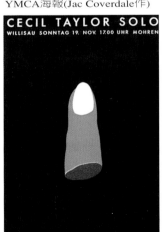

塞西爾‧泰勒鋼琴獨奏音樂會
海報(瑞士Niklaus Troxler作)

唱片封套「貓」(「歌劇魅影」作曲者莎拉布來
曼另一現代歌劇)

JEAN·CLAUDE MAUGIRARD

法國傢俱設計學院海報

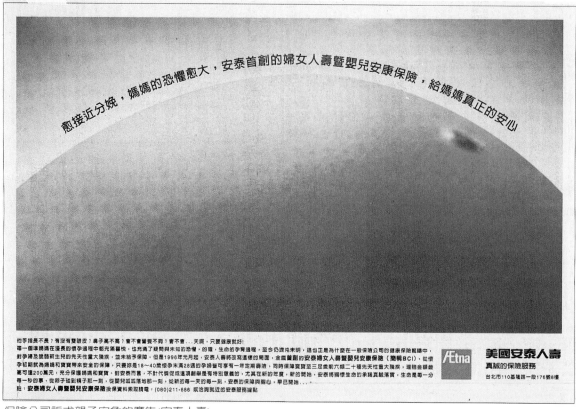

愈接近分娩，媽媽的恐懼愈大，安泰首創的婦女人壽暨嬰兒安康保險，給媽媽真正的安心

他手指長不長？有沒有雙眼皮？鼻子高不高？會不會聰明不夠？會不會...天啊，只要健康就好!

每一個準媽媽在漫長的懷孕過程中都充滿喜悅，也充滿了疑問與未知的恐懼。的確，生命的孕育過程，至多仍混沌未明，這也正是為什麼在一般保險公司的健康保險範疇中，對孕婦及脆弱新生兒的先天性重大疾病，並未給予保障。但是自1996年元月起，安泰人壽將改寫這樣的局面，全國首創的安泰婦女人壽暨嬰兒安康保險（簡稱BCI），從懷孕初期即為媽媽和寶寶帶來安全的保障，只要妳是18～40歲懷孕未滿28週的孕婦皆可享有一年定期壽險，同時保障寶寶至三足歲前六類二十種先天性重大疾病，理賠金額最高可達200萬元，充分保護媽媽和寶寶，對安泰而言，不計代價促成這項創舉是有特別意義的，尤其在新的年度，新的開始，安泰將珍惜生命的承諾真誠落實，生命是每一分每一秒的事，從孕子誕到精子那一刻，從嬰兒呱呱落地那一刻，從新的每一天的每一刻，安泰的保障與關心，早已開始...

註：**安泰婦女人壽暨嬰兒安康保險**投保資料索取專電（080)211-686 或洽詢就近的安泰服務據點

Ætna 美國安泰人壽
真誠的保險服務
台北市110基隆路一段176號8樓

保險公司訴求親子安危的廣告(安泰人壽)

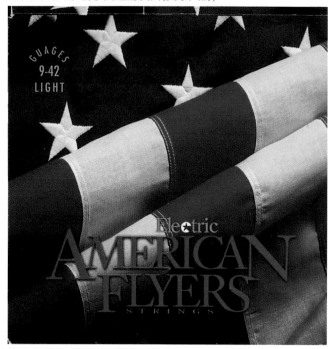

GUAGES
9-42
LIGHT

Electric
AMERICAN
FLYERS
STRINGS

琴弦包裝只呈現美國旗之一部份(Eletric)

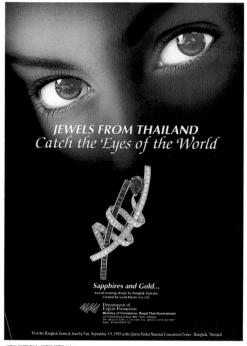

JEWELS FROM THAILAND
Catch the Eyes of the World

Sapphires and Gold...
Award winning design by Nonglak Isaraka
Created by Gold Master Co.,Ltd.

Department of
Export Promotion
Ministry of Commerce, Royal Thai Government

Visit the Bangkok Gems & Jewelry Fair, September 5-9, 1995 at the Queen Sirikit National Convention Center - Bangkok, Thailand.

泰國珠寶廣告

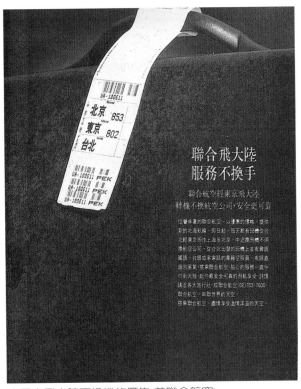

聯合飛大陸
服務不換手

聯合航空經東京飛大陸
轉機不換航空公司，安全更可靠

信譽卓著的聯合航空，以優惠的價格，提供
新的北海航線，即日起，每天都有班機從台
北經東京飛往上海與北京，中途換乘無須更
換航空公司，從台北出發的班機上並有會說
國語，台語或客家話的華裔空服員，有話直
說別客氣，搭乘聯合航空，貼心的服務一直伴
你到大陸，給你最安全可靠的飛航享受，詳情
請洽各大旅行社，或聯合航空(02)703-7600
聯合航空，串聯世界的天空
搭乘聯合航空，盡情享受溢情洋溢的天空

表示直飛大陸不換機的廣告(美聯合航空)

QUITE SIMPLY THE ROYAL OAK.

AP
AUDEMARS PIGUET®
The master watchmakers.

Sole Agents and Service Centres: BANGKOK: Trio Import Co Ltd Tel. 253.0368 HONG KONG: Desco (HK) Ltd. Tel. 3.691.221 JAKARTA: Audemars Piguet Showroom. Tel. 314.24.42 KUALA LUMPUR: Silvansymf (Pte) Ltd. Tel. 232.1573 SEOUL: Seaugam Trading Co. Tel. 777.3841.3 SINGAPORE: Audemars Piguet (Singapore) Pte Ltd. Tel. 339. 99.13 TAIPEI: Audemars Piguet Showroom. Tel. 577.98.98 TOKYO: Desco (Japan) Ltd. Tel. 3562.1181 SYDNEY: Desco (Australia) Pre. Ltd. 264.7822

鐘錶的廣告攝影(AP錶)

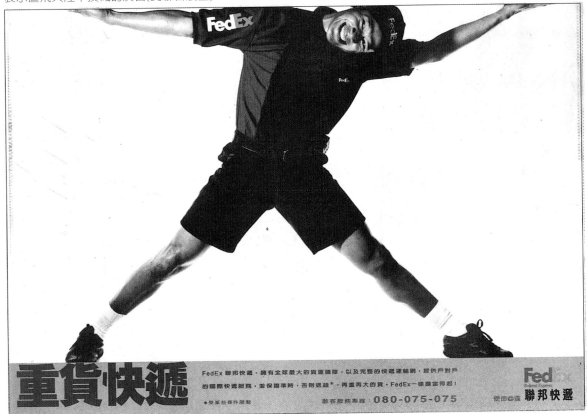

重貨快遞

FedEx 聯邦快遞，擁有全球最大的貨運機隊，以及完整的快遞運輸網，提供戶對戶
的國際快遞服務，並保證準時，否則退錢*，再重再大的貨，FedEx一樣樂當得起！

*受某些條件限制

顧客服務專線 **080-075-075**

使命必達 **FedEx**
聯邦快遞

表達靠上邊緣以上仍有極大的部份那才是主題—「重貨快遞」的廣告(聯邦快遞)

四、綜合運用類

21.重複化

重複本是美感的法則之一，運用得當可有韻律的效果，當呈現物體的單一圖像，顯得平淡無奇，讓它連續或環形排列或一字擺開或漸層或參差交替出現，便有特殊效果。

當然重複的排列，不一定是同大、同色、同質，或一成不變的秩序，它是可變的，為的是彌補重複化手法的單調。

以連續排列炸彈顯示戰爭禍害綿延的日本和平紀念日海報

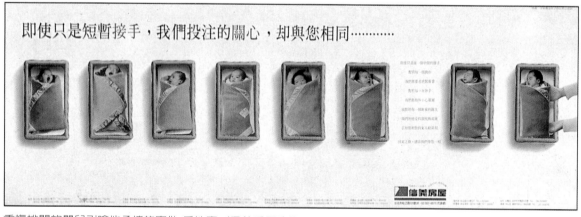

重複排開的嬰兒引喻他承接的案件(房地產／信義房屋廣告)

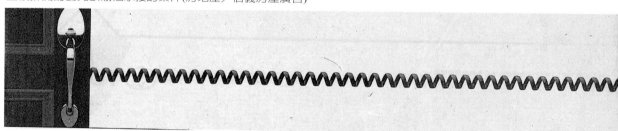

一再重複連續的長線顯示已經太累贅，用以突顯無線電話的利落(太平洋行動電話)

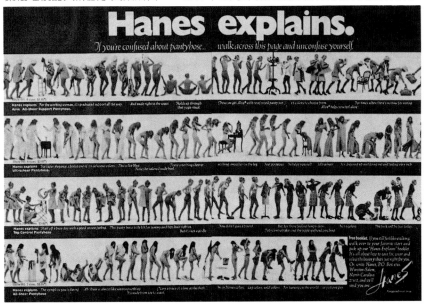

繁複堆積的人群顯示文案所言：「1977年12月5日第10億名乘客搭乘了波音727」

以例舉式人像動作做說明的賣場廣告

今天開始，傳統電話將被取代…

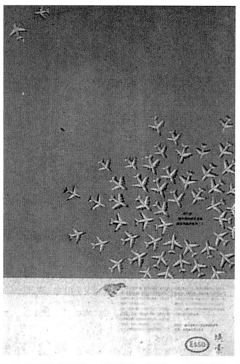

ESSO石油「飛機、輪船篇、賽車」系列廣告(亞太廣告／麥肯廣告)

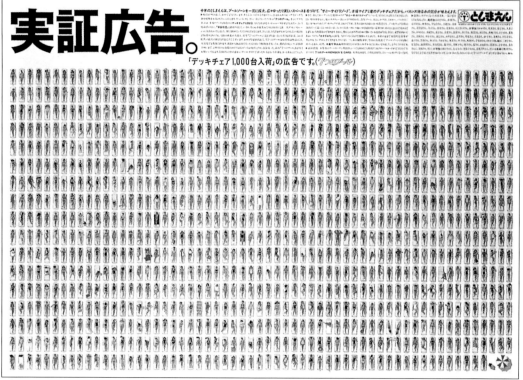

確實置入1000個人體的「實證廣告」(日本「豐島園」／狩野毅攝)

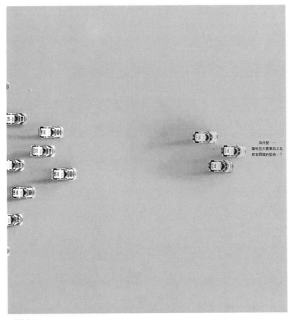

(同左)

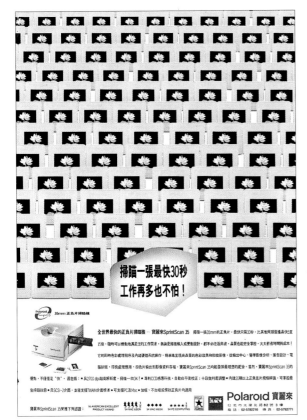

表示工作量多的重複排列幻燈片／(寶麗來公司)

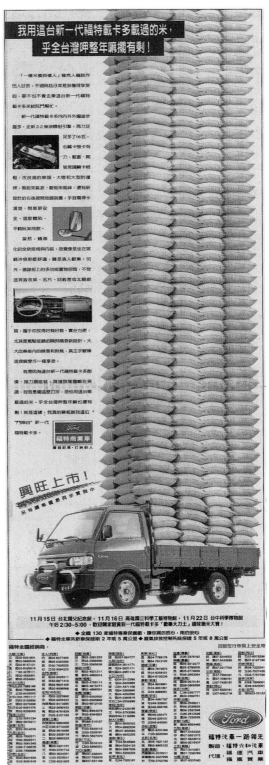

強調載貨量無限的汽車廣告 (福特汽車)

四、綜合運用類

22.綴疊化

　　綴疊看起來也是同一圖形（單元圖形）重覆排列，但是不同的是它是排列組構出另一個有意義的圖像來。

　　當然從事構組時所選取的物體用意與最後組構成的圖像通常是有關連的（只有極少數是沒關連）。以人排成地圖至少表示工作人員遍佈全境，例如以錢幣排成表示各地的投資的數額。

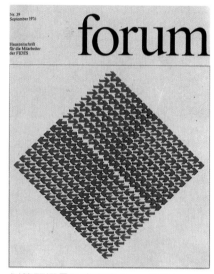

以箭頭綴疊而成方塊(forum封面)

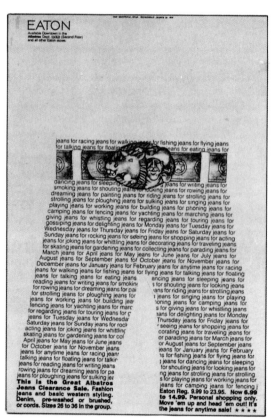

以文字綴疊而成的褲形(美國EATON牛仔服飾廣告)

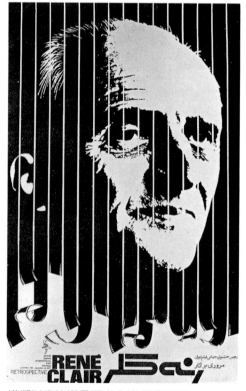

模擬以底片綴疊而成人像(電影紀念Rene Clair 海報)

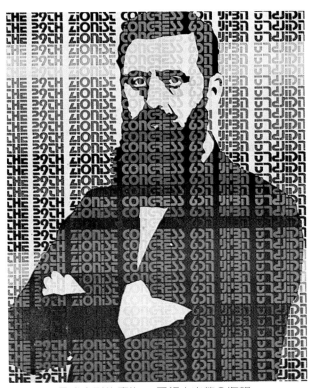

以文字綴疊成人形的廣告(29屆錫安山教會海報)

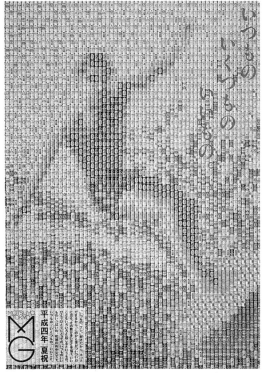

以飲料罐綴疊成衝浪人形(日本松屋百貨廣告M&A
製作／輕部伸設計)

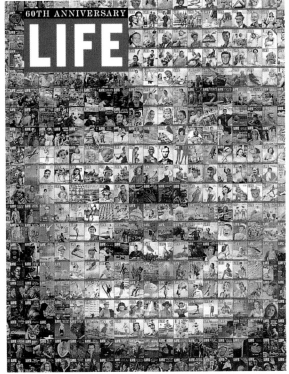

美LIFE雜誌60周年以歷期封面綴疊而成的夢露像
Mimi Park設計Rob Silvers插圖

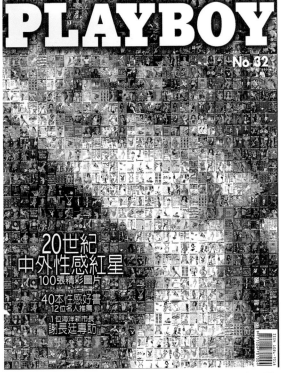

不甘示弱的花花公子雜誌也在1999二月使用同法綴疊
出夢露半身裸像作封面

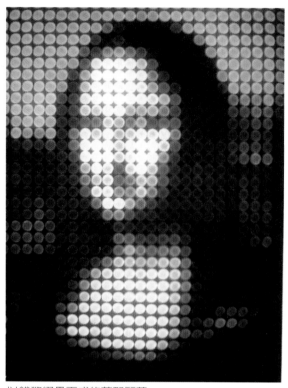

以錢幣綴疊而成的蒙那麗莎

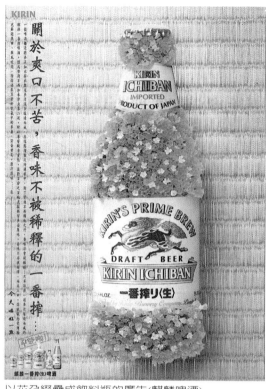

以花朵綴疊成飲料瓶的廣告(麒麟啤酒)

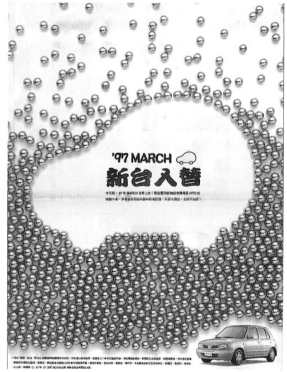

以鈴鐺綴疊的MARCH汽車(日產汽車廣告)

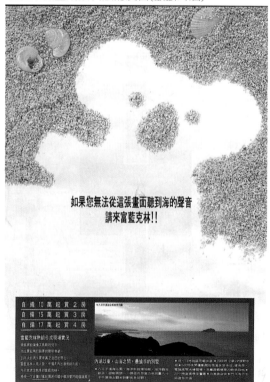

以細石綴疊成熊的房地產廣告(富蘭克林 專案)

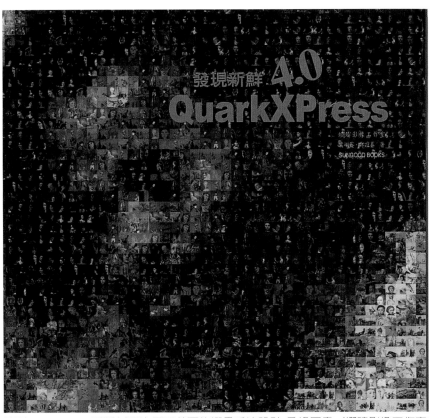

設計QuarkXPress手冊封面也用了前頁的綴疊手法設計(桑格圖書／燿臻影像工作室)

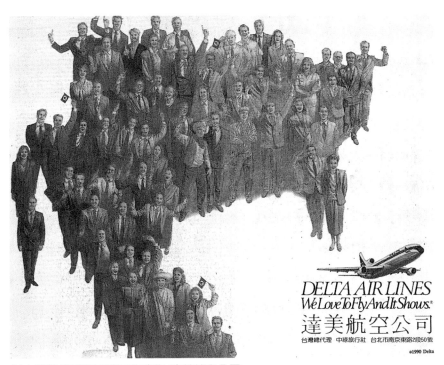

以人物綴疊成美國地圖的廣告(達美航空公司)

四、綜合運用類

23.特異化

　　不同於「重覆化」的是：許多相同的物象重覆排列之中，有一二物象是不同的，亦即大同之中有小異的—同異性手法—意指以大多數的相同去襯托其中特別不同的一二個圖象。

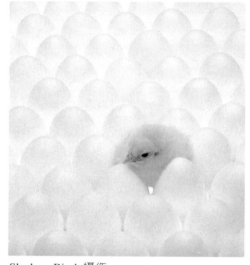

Slephen　Bisch 攝作

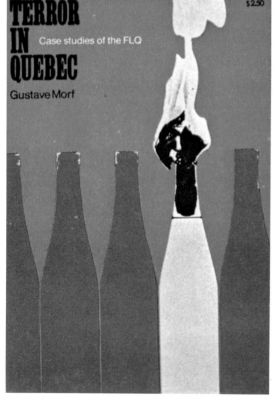

「魁北克之恐懼」書籍封面

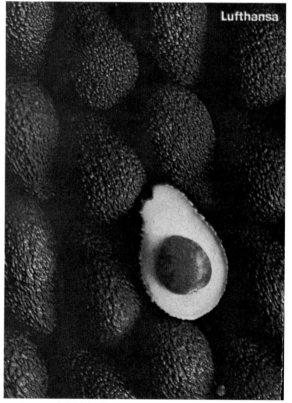

Lufthansa水果廣告之一

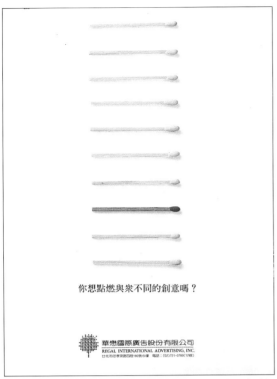

以重複火柴中其一不同表示與衆不同的設計創意(華懋廣告)

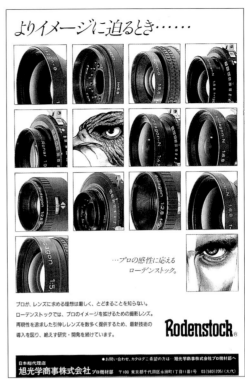

鷹置一群鏡頭之中突顯其銳利(Rodenstoch日本代理旭光學公司)

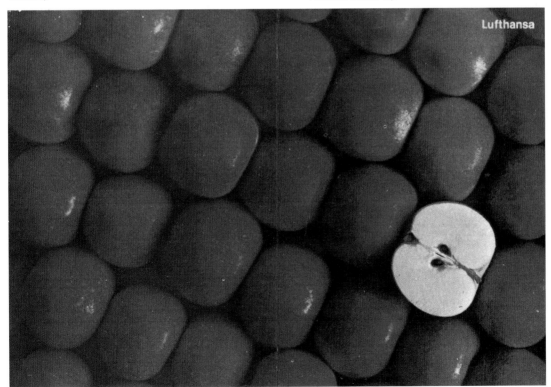

Lufthansa水果廣告之二

以上三件**MOTOROLA**呼叫器系列廣告(時報金獎作品,百帝廣告公司)

勸多充電的動腦雜誌(時報金獎佳作,天高廣告)

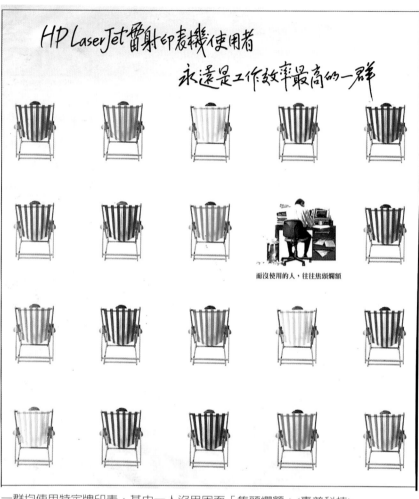

一群均使用特定牌印表,其中一人沒用因而「焦頭爛額」(惠普科技)

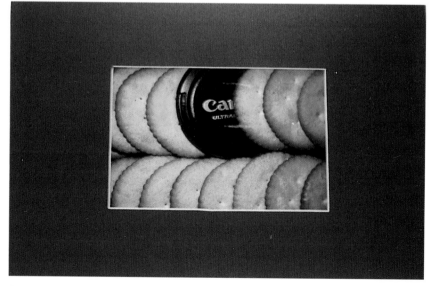

以餅干群中的鏡頭蓋為唯一不同者(1999愛克發學生創意賽得獎作/士商 邱玉欽)

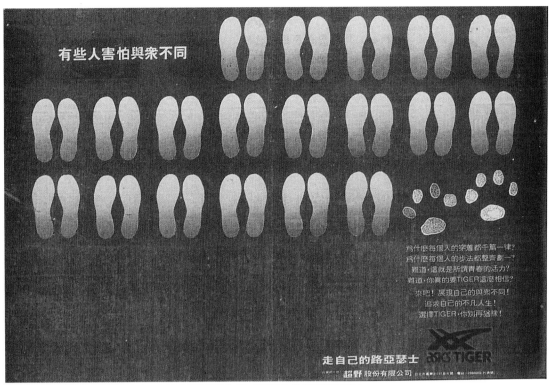

強調走自己的路的球鞋廣告(時報金獎得獎作品) 亞瑟士代理超野公司

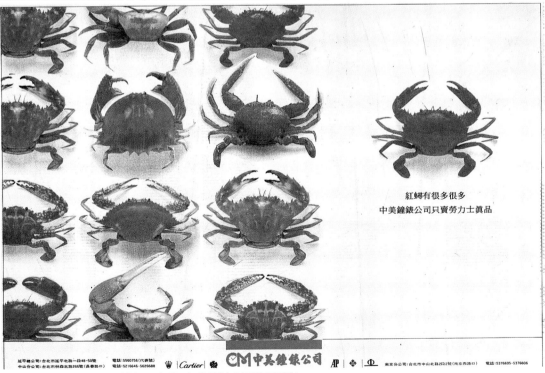

自外于群蟹的紅蟳顯示其獨一高貴(中美鐘錶公司報紙廣告)

四、綜合運用類

24.陰影化

　　不去描繪（或呈現）主
題，反倒強調它的影子，這
也是一種設計的格式。

　　陰影本身有著沉靜、悠
遠、神祕的感覺，對這類特
殊的題材的設計特別有效
果。

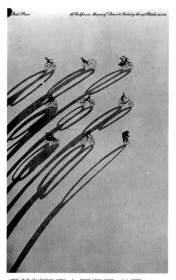

老爺腳踏車大展海報(美國)

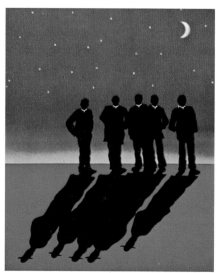

電影海報(西班牙)

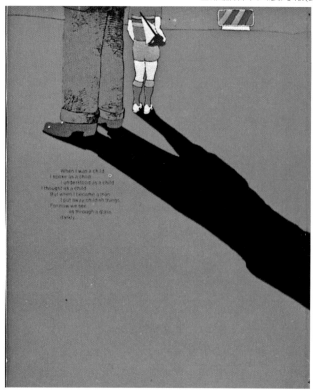

兒童讀物封面(加拿大)

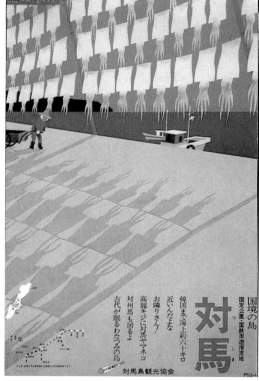

對馬海峽觀光海報(日本對馬觀光協會)

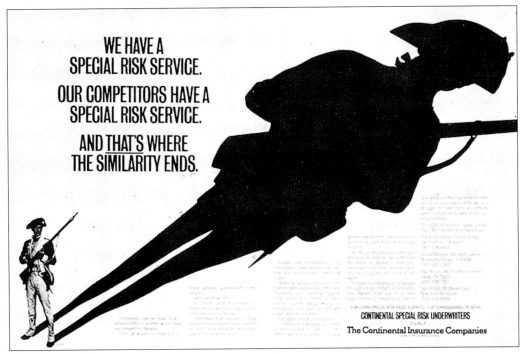

美國保險公司廣告

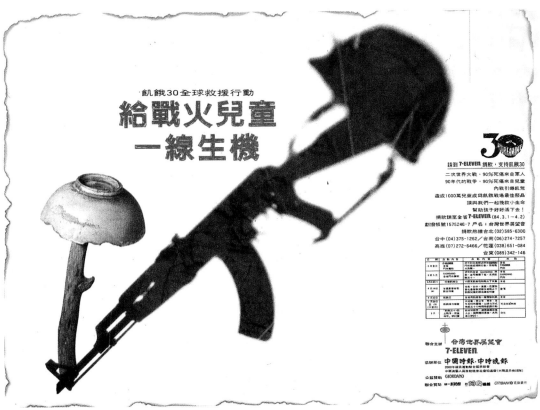

飢餓30─救援戰火兒童海報(世界展望會／7-ELEVEN主辦)

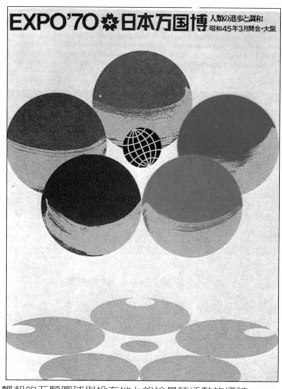

飄起的五顆圓球與投在地上的恰是該活動的標誌(1970
日本萬國博覽會)

拉長的陰影易顯出悠遠孤寂(藝文季海報)

台電核能宣傳卡

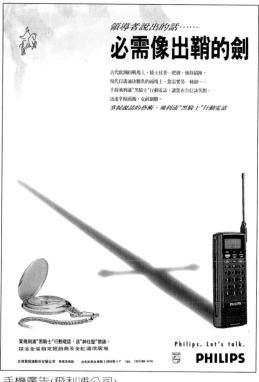

手機廣告(飛利浦公司)

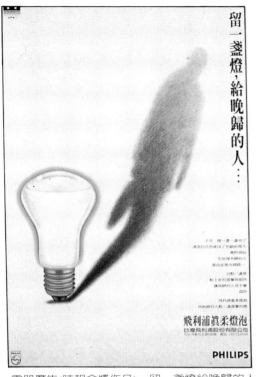

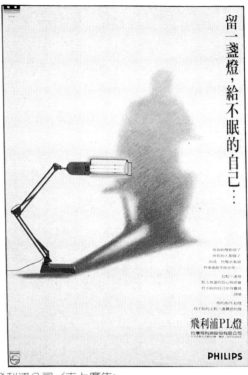

電器廣告(時報金獎作品)—留一盞燈給晚歸的人(飛利浦公司／志上廣告)

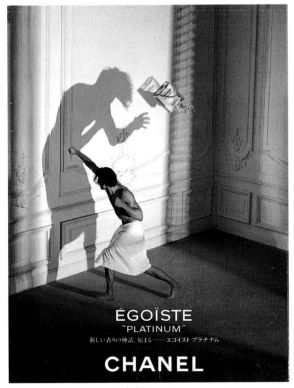

香水廣告(CHANEL香奈兒)

雜誌封面

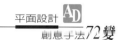

四、綜合運用類
25.倒影化（鏡射式）

　　與陰影化有點類似的是倒影，但是倒影表達都是取其主題物與倒影中物的投射對應，互異，甚至是矛盾、複雜的暗示，所以常用的是倒影中圖象總是與主題物是不同質地或反逆性，或性別相反的，在電腦繪圖中有「鏡射」效果，便是此法基本形式的運用。

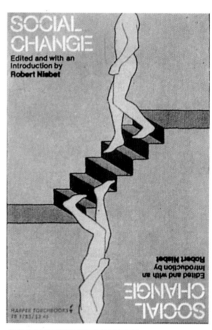

敘述社會變遷的書刊封面

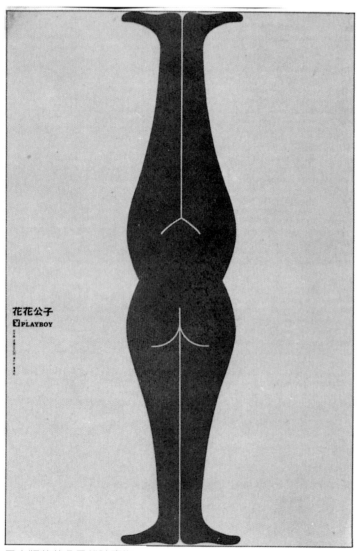

日本版花花公子雜誌廣告

「托斯卡」歌劇海報

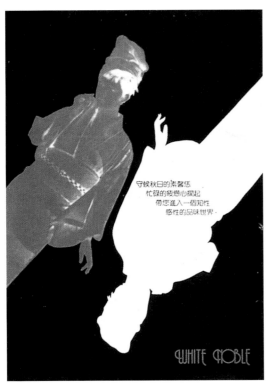

服飾海報設計(開南工商畢業展作品)鄭麗君等作

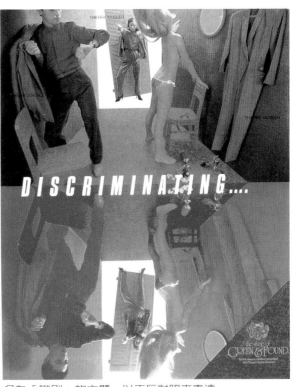

名為「識別」的主題，以正反對照來表達

愛克發國際青年創意設計獎作品／龐宇寬

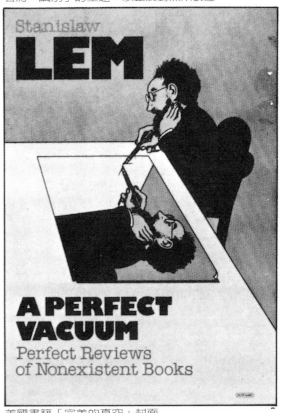

美國書籍「完美的真空」封面

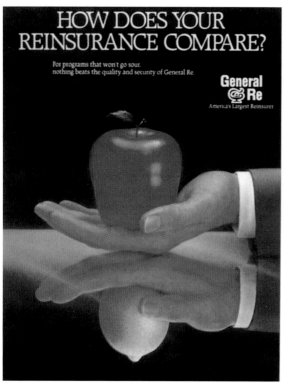

以倒影表達「再保」的保險廣告

領帶包裝設計／開南商工李國雄 習作

利用倒影作為結構圖及說明之功能，使外形呈現與內
部解析都兼顧到了(六和福特汽車廣告)

百貨公司服飾廣告(太平洋SOGO)

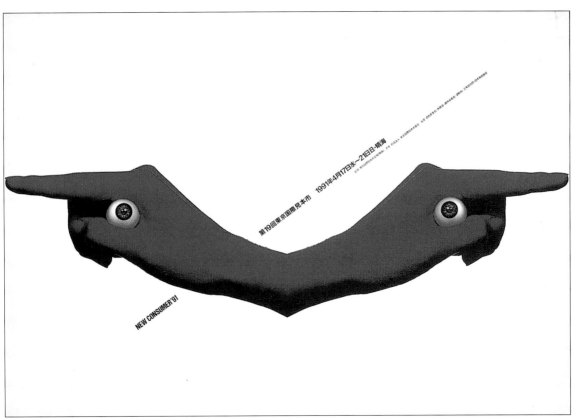

19屆日本國際海報展廣告

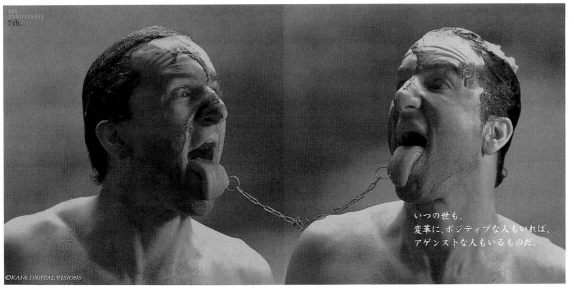

利用單一圖像鏡射對置便成了有趣的廣告畫面(CREATIVE DIGITAL SOLVTION影像公司)

四、綜合運用類

26.繞線化（線性化）

　　玩一筆劃到底的遊戲式設計，使線段連續而構成的，又是另一種專屬的構思方式。

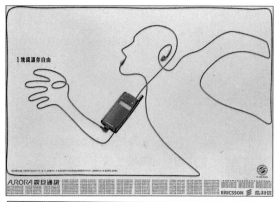

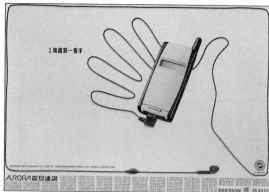

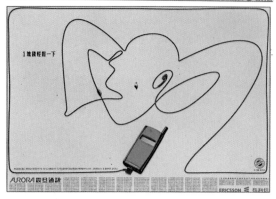

HCG季刊封面(和成衛浴)

易利信配件廣告(時報金獎作品)奧美廣告　　　　中華汽車母親節廣告(時報金獎作品)相互廣告

汽車廣告(六和福特汽車)

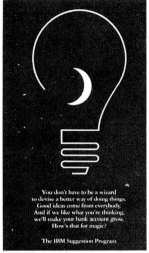

IBM徵才廣告

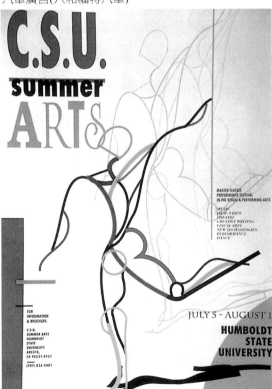

加州大學藝術系暑期班海報(時報金獎作品)劉家珍作

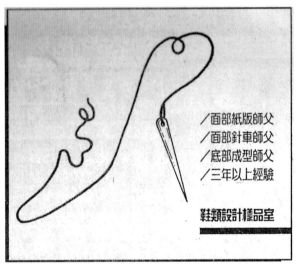

鞋類設計樣品室徵才廣告

倫敦殘障醫療的廣告／Mates Condom廣告作品

四、綜合運用類

27.留白化

也許「密密麻麻」的圖片和廣告文字都已令人厭煩，偶而空無一物或空白一片的廣告或設計反而引人注目或獲得好感。

極度的，誇張式的空下大片空白的作法已顯然是另一個好點子──新招式──即「留白化」手法。

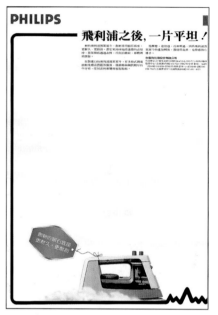

電器廣告／飛利浦公司

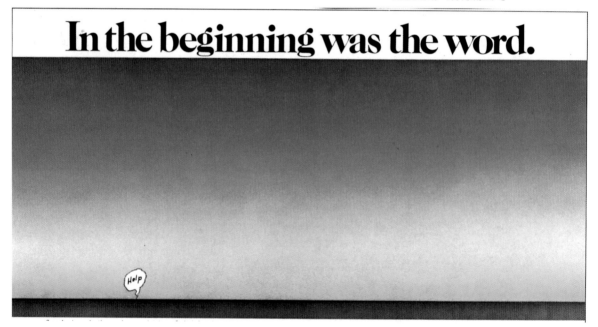

提供特殊鋼製品以供應急需的內陸鋼廠廣告(美國芝加哥)

月圓天・人圓情

見時中秋庭院賞月，今宜滿庭闔府共唱
團圓喜孜孜驗陶陶，今年秋節孩子的懷想

百貨業秋節廣告(明耀百貨)

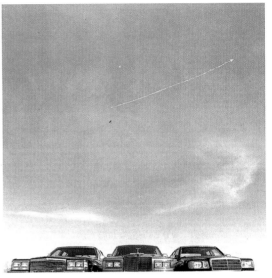

波音飛機強調"領導者"的座艙的廣告

航空公司廣告(時報金獎作品)中華航空公司

圓滿意衛生棉系列廣告(時報金獎作品)康那香／金華廣告(左、右)

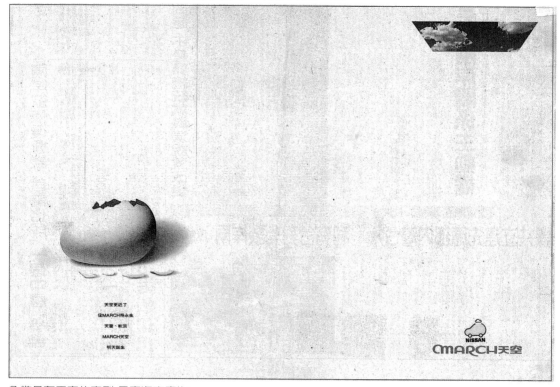

象徵具有天窗的車型(日產汽車廣告)

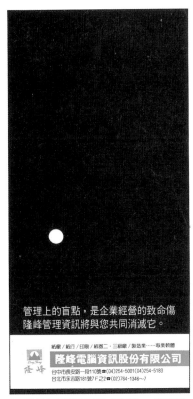

電腦公司強調突破「盲點」的廣告
(隆峰資訊)

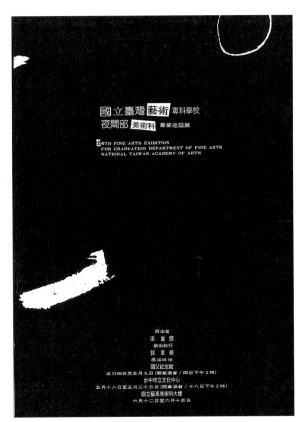

藝術學校畢業展海報／國立藝專夜間部

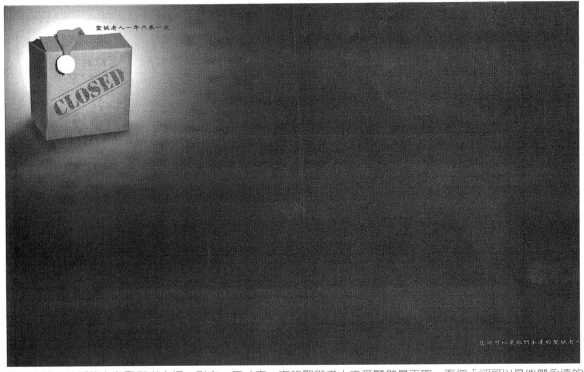

微光中露出的紙箱上有聖誕老人帽，引申一年才來一次的聖誕老人之愛顯然是不夠，而你「卻可以是他們永遠的
聖誕老人」(屏東基督教勝利之家勸募廣告)

四、綜合運用類
28.撕割化

　　大膽的撕裂、或打破、或缺損，也是一種突顯主題或造成冗突震撼的方式。

　　故意的撕斷、撕裂，甚至剖開、打破，有的再行重組重排，這都是編排、呈現的法招之一，這也許是嫌膩了刻意求妍、精緻工整，藉此滿足人們反秩序、反完美的孩提般「破壞為樂」的心理使然。

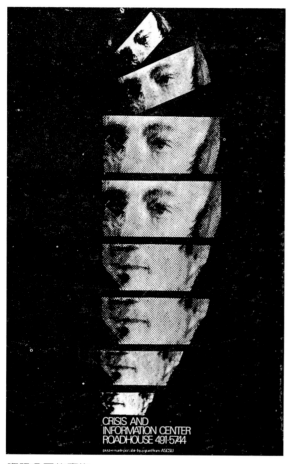

資訊公司的廣告

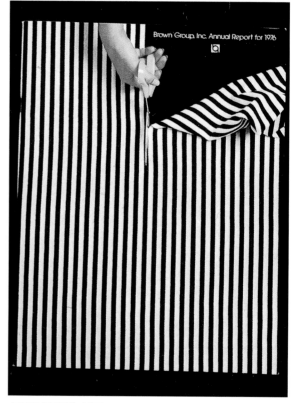

年度財務報告封面

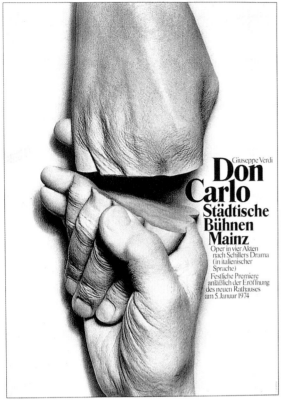

歌劇「唐卡羅」海報

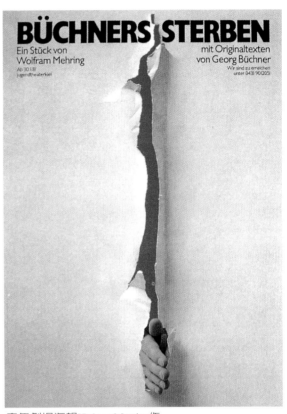

青年劇場海報Holger Matties作

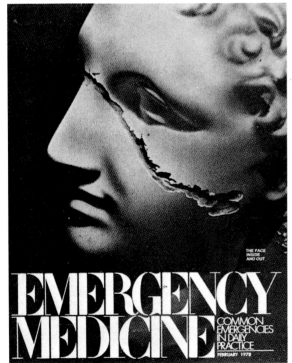

以破裂象徵傷害的緊急醫護廣告

貝多芬主題的音樂海報

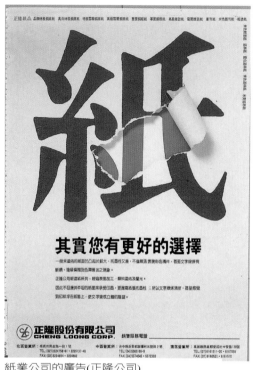

紙業公司的廣告(正隆公司)

產物保險公司「居家安全小心火燭」系列廣告
(時報金獎作品)

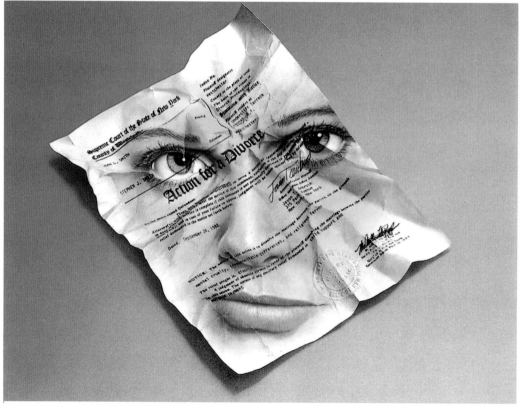

代辦離婚為業務的法律顧問公司海報／美國Richard Newton設計

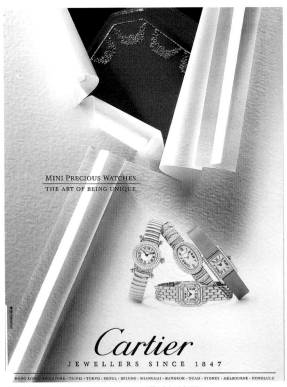

使用撕割破法呈現產品的攝影(卡蒂亞)

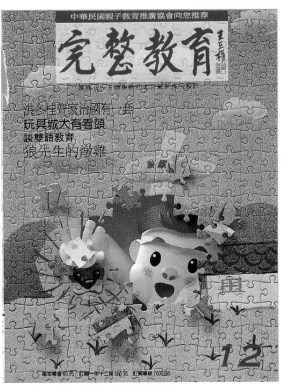

兒童教育刊物封面(完整教育雜誌)

利用新聞人物照片撕割拼合的手機廣告

唱片封套設計
Polydor公司

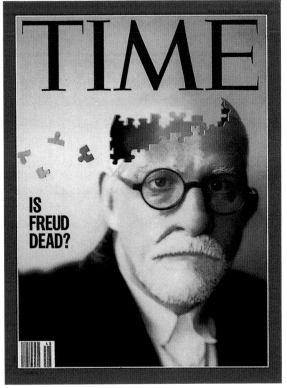

1993時代雜誌封面設計

四、綜合運用類

29.沙龍化

本來這是應用攝影作品中，最容易表達也最常見的手法，它是一種唯美的、富浪漫、優雅的氣氛的攝影風格，常有璀璨霞色、迷朦涇霧襯底，但是事實上使用繪畫塗刷、剪紙、編織噴染等方式也都能營建類似的氣氛和效果。

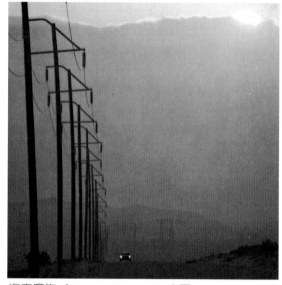

汽車廣告／Tim Andrew Honda(本田)

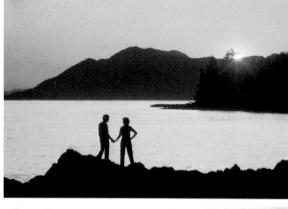

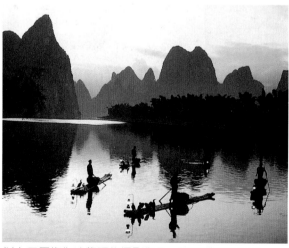

以上二圖均為沙龍調的攝影作品，強調朦朧的柔美(下圖為桂林漓江風光)

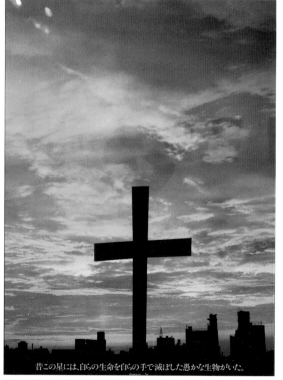

日本和平紀念日海報

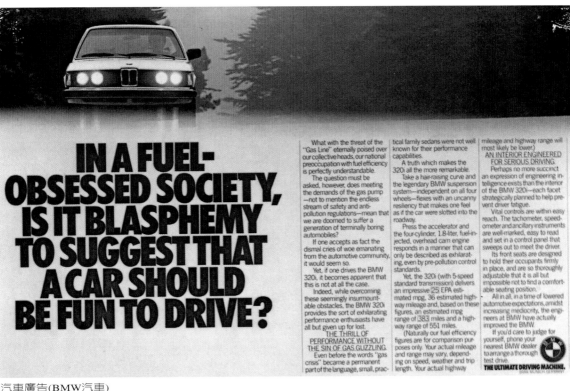

IN A FUEL-OBSESSED SOCIETY, IS IT BLASPHEMY TO SUGGEST THAT A CAR SHOULD BE FUN TO DRIVE?

What with the threat of the "Gas Line" eternally poised over our collective heads, our national preoccupation with fuel efficiency is perfectly understandable.

The question must be asked, however, does meeting the demands of the gas pump —not to mention the endless stream of safety and anti-pollution regulations—mean that we are doomed to suffer a generation of terminally boring automobiles?

If one accepts as fact the dismal cries of woe emanating from the automotive community, it would seem so.

Yet, if one drives the BMW 320i, it becomes apparent that this is not at all the case.

Indeed, while overcoming these seemingly insurmountable obstacles, the BMW 320i provides the sort of exhilarating performance enthusiasts have all but given up for lost.

THE THRILL OF PERFORMANCE WITHOUT THE SIN OF GAS GUZZLING.

Even before the words "gas crisis" became a permanent part of the language, small, practical family sedans were not well known for their performance capabilities.

A truth which makes the 320i all the more remarkable.

Take a hair-raising curve and the legendary BMW suspension system—independent on all four wheels—flexes with an uncanny resiliency that makes one feel as if the car were slotted into the roadway.

Press the accelerator and the four-cylinder, 1.8-liter, fuel-injected, overhead cam engine responds in a manner that can only be described as exhilarating, even by pre-pollution control standards.

Yet, the 320i (with 5-speed standard transmission) delivers an impressive 25 EPA estimated mpg, 36 estimated highway mileage and, based on these figures, an estimated mpg range of 383 miles and a highway range of 551 miles.

(Naturally our fuel efficiency figures are for comparison purposes only. Your actual mileage and range may vary, depending on speed, weather and trip length. Your actual highway mileage and highway range will most likely be lower.)

AN INTERIOR ENGINEERED FOR SERIOUS DRIVING.

Perhaps no more succinct an expression of engineering intelligence exists than the interior of the BMW 320i—each facet strategically planned to help prevent driver fatigue.

Vital controls are within easy reach. The tachometer, speedometer and ancillary instruments are well-marked, easy to read and set in a control panel that sweeps out to meet the driver.

Its front seats are designed to hold their occupants firmly in place, and are so thoroughly adjustable that it is all but impossible not to find a comfortable seating position.

All in all, in a time of lowered automotive expectations, amidst increasing mediocrity, the engineers at BMW have actually improved the BMW.

If you'd care to judge for yourself, phone your nearest BMW dealer to arrange a thorough test drive.

THE ULTIMATE DRIVING MACHINE.

汽車廣告(BMW汽車)

Management Today

Fork-lift Divide Inside Unions Managing by Consent Demag's Drive

今日財經顧問報告封面

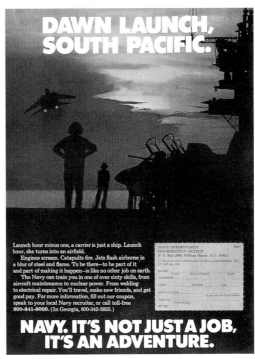

DAWN LAUNCH, SOUTH PACIFIC.

Launch hour minus one, a carrier is just a ship. Launch hour, she turns into an airfield.

Engines scream. Catapults fire. Jets flash airborne in a blur of steel and flame. To be there—to be part of it and part of making it happen—is like no other job on earth.

The Navy can train you in one of over sixty skills, from aircraft maintenance to nuclear power. From welding to electrical repair. You'll travel, make new friends, and get good pay. For more information, fill out our coupon, speak to your local Navy recruiter, or call toll-free 800-841-8000. (In Georgia, 800-342-5855.)

NAVY OPPORTUNITY
INFORMATION CENTER
P. O. Box 2000, Pelham Manor, N.Y. 10803

NAVY. IT'S NOT JUST A JOB, IT'S AN ADVENTURE.

美國募兵廣告(南太平洋・破曉起飛篇)

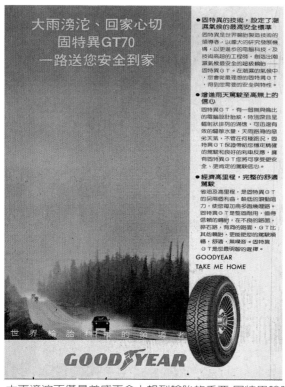

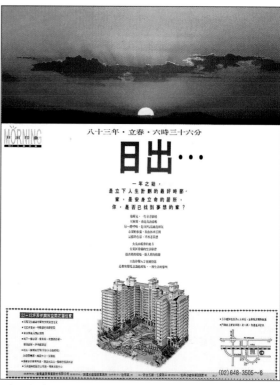

大雨滂沱不僅是美感更令人想到輪胎的重要(固特異輪胎) 房地產「日出印象」廣告／家美建設

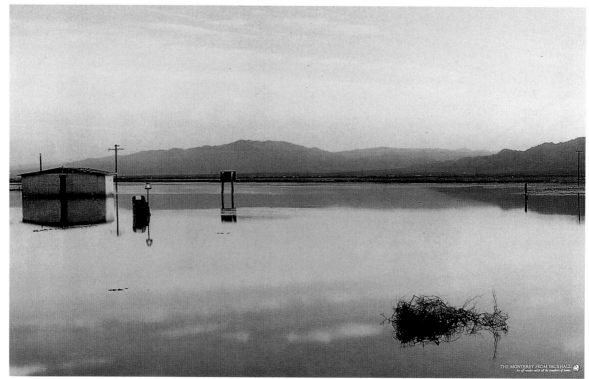

「像家一樣舒服的」越野車廣告／VAUXHALL 的 Monterey

速利 **SUNNY 1.3**

汽車廣告／國產汽車

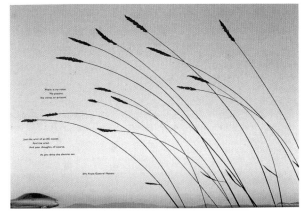

廣告攝影雜誌（美國）Nadav Kander攝

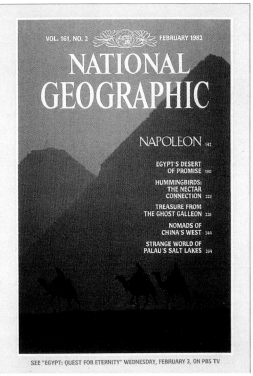

美國國家地理雜誌封面

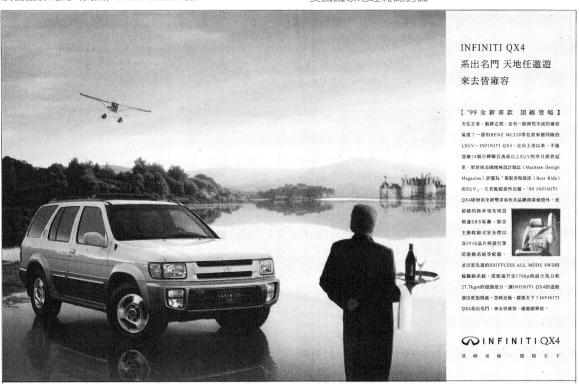

汽車廣告／日產INFINITI汽車

四、綜合運用類

30.實物構成化

　　跟前面所提的「綴疊化」有點像──也是以「實物」排組而成，但綴疊化是排組成另一種有意義的「物像」，而「實物構成化」是指實物所排組的是一個「構成上具有美感」的「畫面」而已，是以「構成美」（構圖美）為主的。這和「實物置入法」又不相同，這裡的實物是取其構成之美，而「實物置入法」是取其代表的意義，並儘量是原物的整體呈現，不若「實物構成化」的重點在排組或特殊角度的選取。

截取部份構成的葉子

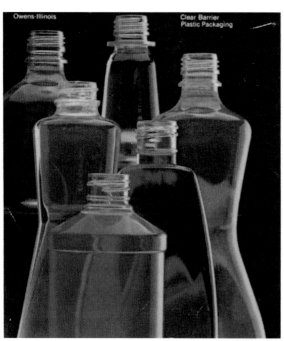

清潔劑瓶組合的設計

由產品(布毯)構成的優美畫面

產品攝影佳構

田園自然的構成／TULIP FIELDS作

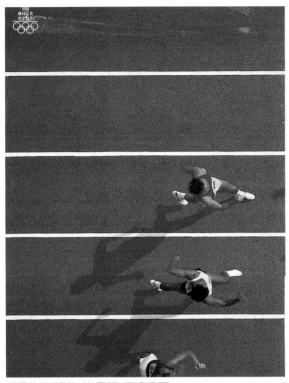

攝影材料廣告(世運篇)柯達公司

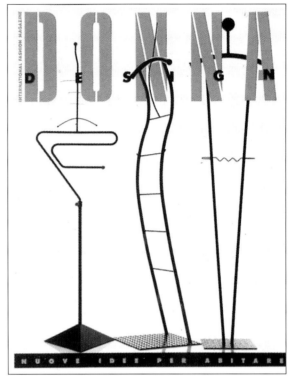

DONNA設計刊物廣告

　　位於曼谷市中心的泰國農民銀行，正在為改善作業效率而傷透了腦筋。

　　幸好，他們找到了IBM的銀行產業小組！在IBM的協助下，泰國農民銀行順利完成了各地分行的改造過程，一筆原本要花上15分鐘處理的交易，現在只要20秒就成了；這個改變歸功於IBM小組所規劃的資訊處理效率。

　　面對著作業效率的提昇，人員與空間的配置更得以精簡。如今，泰國農民銀行可以提供原先三倍的空間，讓川流不息的客戶免於排隊塞車之苦，獲得更快、更好的服務；而且，行員加班時間也大為減少。（這個令人驚喜的結果，就如同在一堆混亂中，找到一個脫困的Unqueue按鍵）

　　如果，您的企業也想掌握更多的競爭優勢，IBM十分樂意提供協助。請您即刻致電IBM聯合服務中心(02)776-7878洽詢，或來拜訪我們的INTERNET園地http://www.europe.ibm.com/finance索取詳細資料。

IBM.
四海一家的解決之道

IBM電腦廣告

印表機廣告(EPSON)

IL TRUCCO PROTETTIVO
COLORI CHE IDRATANO

È protettivo, ricco, emolliente: ideale per l'estate, quando le labbra sono spesso screpolate e disidratate. E ora si presenta in una nuova lussuosissima confezione dorata, con scanalature da colonna classica. È l'ormai famoso Re-Nutriv All-Day Lipstick di Estée Lauder; oltre alla morbidezza ha un'altra qualità: resta intatto per ore, anche quando fa molto caldo. Esiste in ventidue tonalità di moda. La più nuova è quella, brillantissima, che abbiamo fotografato: Poppy, rosso papavero.

唇膏的線條排組成廣告的全部

廣告攝影／寺島直行攝

一群人的腳也能排成佳構

隨機取材的影展海報／(開南商工廣設科)

紡品型錄封面／SULZER

連續平行直線就構成了幾乎廣告的全部(BMW汽車)

四、綜合運用類

31.實演劇情化（故事化）

把有「劇情」的片段，也許是逗趣的，也許是歡樂的、辛勤的種種，以真人扮演出來，有時是單幅，有時呈現連續動作的廣告，甚至是啟示性、寓言式的劇情等等。

以實攝的照片做存真訴求的公益廣告(時報金獎作品)康那香／博上廣告

劇場海報／保加利亞YEXAAPOB作

扮演的愛侶情深(亞大廣告獎作品／DDB 雪梨公司作)Bath/Jetty酒廣告

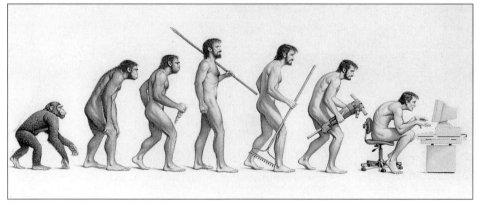

右頁的廣告是否由上圖得到靈感／Braldt Bralds作

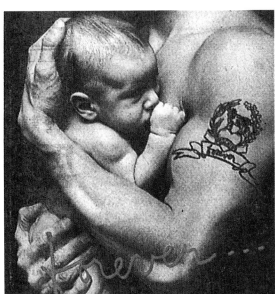

反流行熱心公益的名牌服飾Moschino「人應當胸懷
世界」公益廣告

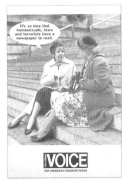
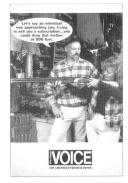
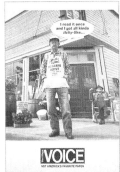

一系列由居民實際演出的實證式廣告(美VOICE地方
報)Mad Dogs&Engl/shmen製作

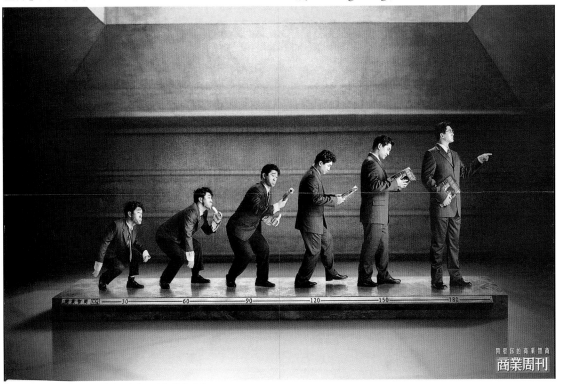

模仿人類進化的實演照廣告／商業週刊

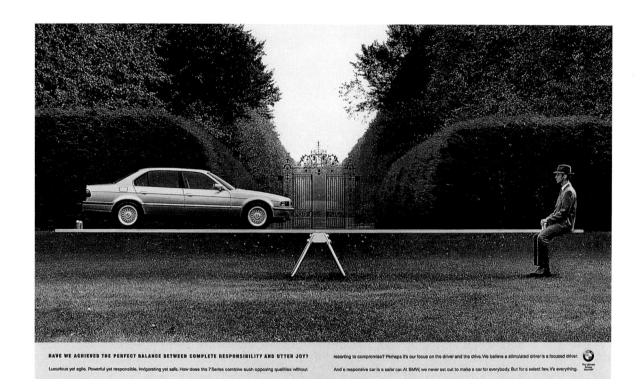

HAVE WE ACHIEVED THE PERFECT BALANCE BETWEEN COMPLETE RESPONSIBILITY AND UTTER JOY?

Luxurious yet agile. Powerful yet responsible. Invigorating yet safe. How does the 7 Series combine such opposing qualities without resorting to compromise? Perhaps it's our focus on the driver and the drive. We believe a stimulated driver is a focused driver. And a responsive car is a safer car. At BMW, we never set out to make a car for everybody. But for a select few, it's everything.

有些「實演」並不一定真的去演，以影像合成也能達成虛擬中的「真實」，仍稱為劇情實演化／寶馬BMW汽車

亞培

噯～寶寶，你什麼時候會用筷子吃飯的？

我家的亞培寶寶 除夕那天，大伯、小叔和我們家，都圍爸媽家吃年夜飯，當大家坐在大圓桌前，享受著美味佳餚時，八歲的姪女突然問他媽媽：「為什麼她弟弟比我大，還不會用筷子吃飯？」這時先生和我驚覺到，對我們家兩處不到的吳吳來說，已經會用筷子吃飯，真的是一件很不簡單的事！一波開始，寶寶學說話、學走路、一字一字、一步一步，還不是很厲害，可是小動作不斷，常讓人又驚又喜，智力和學習行為正快速成長。研究提實，嬰幼兒是智力發展的重要關鍵。亞培幼兒恩美力含有適量鐵質，而且熱量充足、鈣質豐富，擁有多種維生素及礦物質，都是專為1-3歲寶寶量身而製，全方位的優質營養，讓寶寶健康成長。亞培寶寶 智力一等高

奶粉廣告／亞培

Over the years you've given mom enough stories to write a book.

- Now give her the pen. -

SHEAFFER

不情願的威廉只有真人才能演活(Meyer & Wallis, Milwaukee作，Casalini攝影)

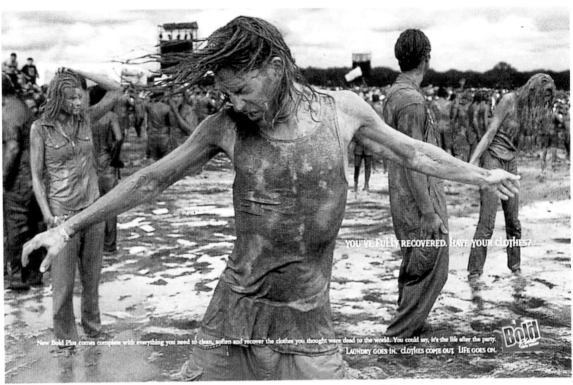

以真實場景呈現極度污染的衣物，為的是強調洗衣粉的特效(Bold洗衣粉廣告)

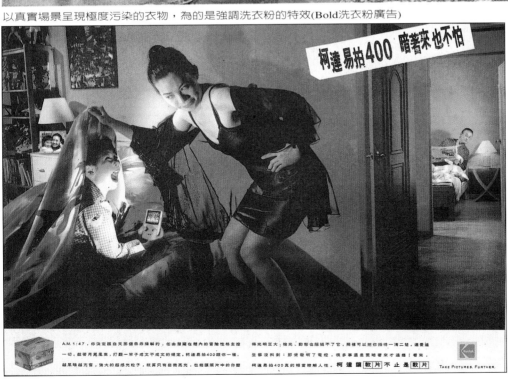

誇張的戲謔性表演廣告／柯達公司

四、綜合運用類

32.變位幻象化(一)量變式

幻象化是指一種現實中不可能的畫面,正因為不可能的事物圖像才「稀奇」,也就是說不存在。但運用豐富想像力去構組的,帶著特殊、驚奇、有趣、詭譎、有時是恐怖的場域和效果。正是人們想看,可看的,這也是廣告設計上運用極廣的一類手法,但是依變化的性質不同計有本節及以下至43為止的11種「幻化」方式。(另46「開窗幻象化」編在第五類)

在現代美術發展的純藝術流派中,「超現實主義」(Surrealism)也是極重要的一派主流,其中以達利(Salvador Dali 1904-1989),瑪格利特(Rone Magritte 1898-1967)最具代表性,廣告設計受其影響可以說是息息相關。

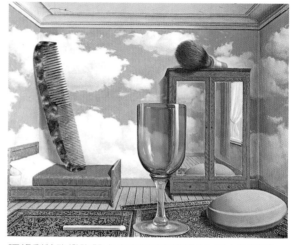

瑪格利特改變物體大小而形成幻覺作品(個人的價值)

第一種「變位幻象化」,其實這當中又包含量變與位移兩部分,量變是指物像大小的幻化,把本來巨大之物體縮成可置極小之物體中等等,或極小物體的「極大化」均為設計常見之手法。

位移的幻象化是指:物象部位的移動,使其長(存)在不合理之區位上,產生怪異之現象與效果。

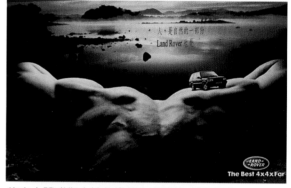

放大人體成為土地的變位汽車廣告(聲寶汽車)

空運公司表示無微不至的款待的幻象廣告(M&CSoatchi製作)

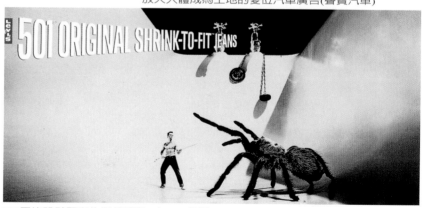

501原始設計緊身牛仔褲廣告／Levi's服飾

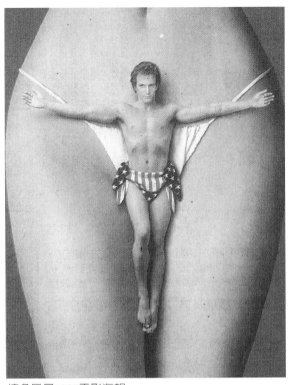

情色風暴1997電影海報

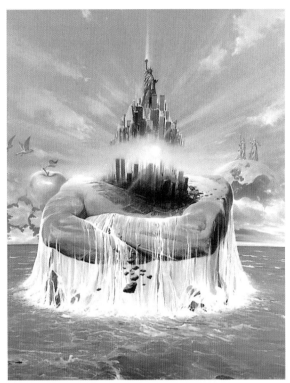

法SIUDMAK影像供應公司圖檔

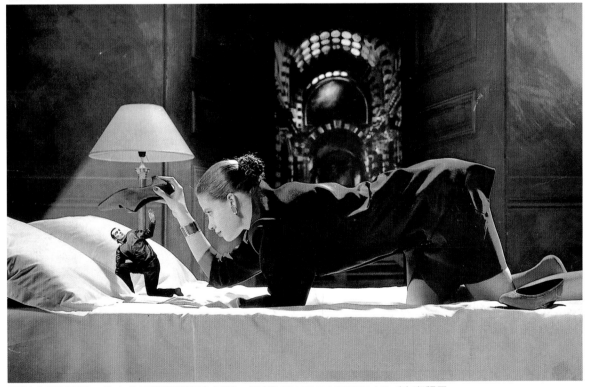

足以「征服男性」的女仕皮鞋促銷廣告(局部)／巴黎CHARLES JOURDAN／大宇貿易

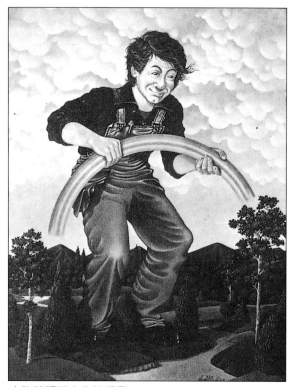

人物誇張巨大化的插畫

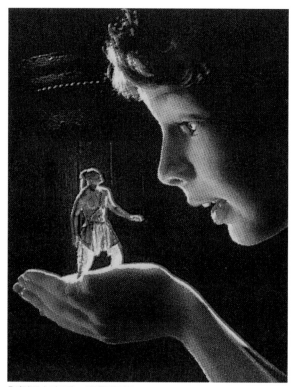

「魔櫃小奇兵」電影海報

美國州際銀行(FIRST INTERSTAE Bank)廣告頁

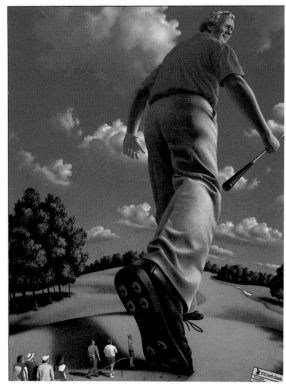

GTE釘鞋廣告Scott Willy創構

房地產廣告(三功集團／鴻慶廣告)

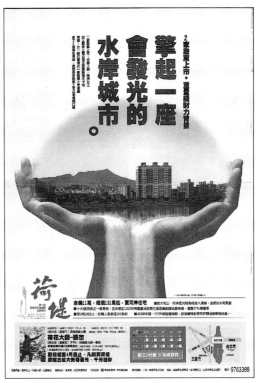

房地產廣告(新聯陽荷堤專案)

溫泉飯店廣告(知本富野國際度假飯店)

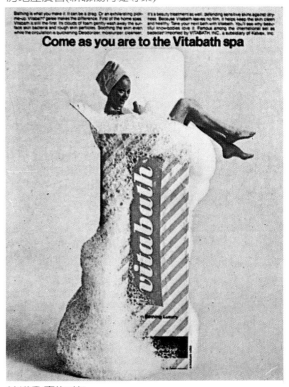

沐浴乳廣告(美)

四、綜合運用類

33.變位幻象化(二)位移式

位移是變位的另一種形式,它是把各物體搬家換入不合裡的位置中,它也是超現實主義的趣味。

電影「捉」海報(梅莉史翠普、布魯斯威利、歌蒂韓合演偵探片)

衣服上的條紋變成可移出的物質/洗衣劑廣告(亞太廣告獎作品)

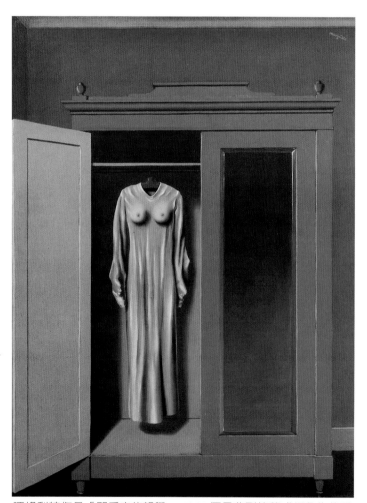

瑪格利特作品「閨房內的哲學」(1966)便是典型位移式幻象化的手法(把身體的部份器官移到衣櫃的衣服上)

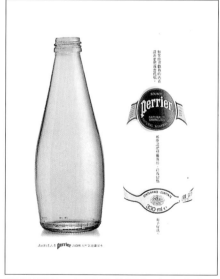

移出標籤,仍可當花瓶的沛綠雅礦泉水,顯示內外皆美的含義(時報金獎作)奧美廣告製作

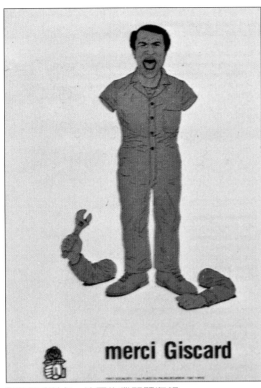

「謝謝季斯卡」法國失業問題海報

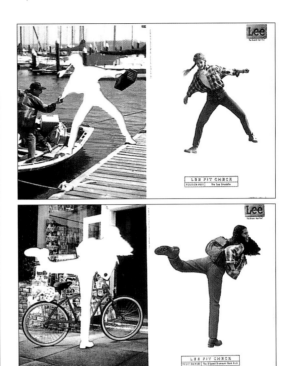

把主題部份移出以達成懸疑及強調的效果(Lee牛仔褲廣告)

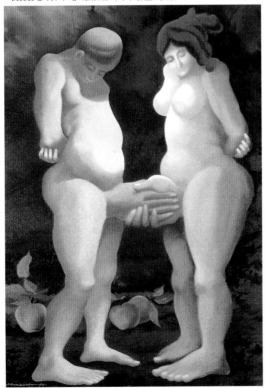

肢體器官移位的插畫(亞當與夏娃1984)Josep Pla-Narbona作

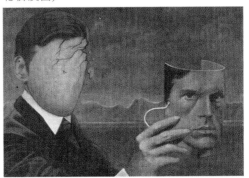

把人臉移出的幻象式報紙插畫

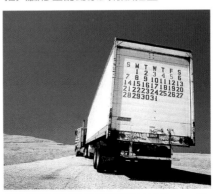

把月曆位移于車體的設計(日Nagase公司／電通廣告製作)

四、綜合運用類

34.變質幻象化

「變質幻象化」，意指「質地」的變化，例如衣服質地是布，如果使其變成地圖，把地圖穿在身上，就是變質。樹是枝葉構成，如果樹上長滿鉛筆，就是質地的改變。

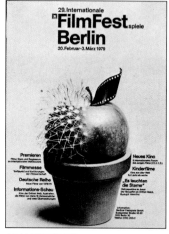

柏林影展海報

美國DOPPIO GIOCO電影節廣告

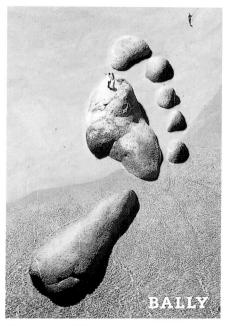

法國BALLY鞋廣告

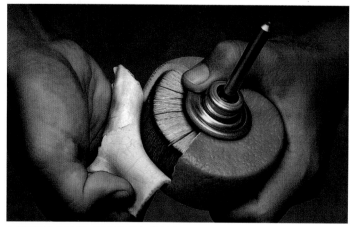

國際牌電器廣告「引擎回收技術篇」(曾獲時報金獎)本圖係原插畫由日本KANNO工作室製作

蠟筆筆尖質換為手指甲的廣告／Alan Watson製作

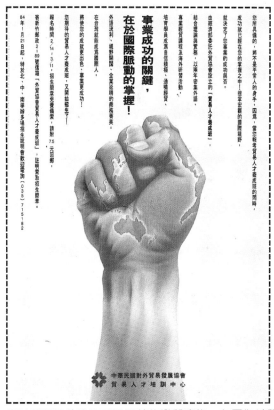

事業成功的關鍵，
在於國際脈動的掌握！

您所具備的，將不是個人的身手，因為，當您報考貿易人才養成班的同時，

就決定了您事業的成功與否。

成功就已經在您的掌握之中。擷當宏觀的國際視野，

由經濟部委託外貿協會設立的「貿易人才養成班」，

結合理論與實務，以兩年密集外語、

專業經貿課程及海外研習等活動，

培育學員成為自信積極、通曉經貿、

外語流利、諳熟關貿、企業運籌的商務菁英。

在台灣就能感受國際化，

將使您的成就更出色，事業更成功！

您期待的貿易人才養成班，又開始招生了！

報名時間2/4‧3/11：招生簡章免費備索，請附7.5元回郵

寄新竹郵政2‧89號信箱「外貿協會貿易人才養成班」，註明索取招生簡章。

84年1月21日起，特於北、中、南舉辦多場招生說明會歡迎電洽(035)715182

中華民國對外貿易發展協會
貿易人才培訓中心

IMAGINATION 全方位！

ヒラメキの瞬間 感動の誕生
あなたが望む一枚にきっと出会えます

CG COMPUTER GRAPHICS
IMAGE PHOTOS
MT.FUJI ETC.

PHOTO
LIBRARY

CGをはじめとした特色ある数多くの写真を
取り揃えてお待ちしております。
■オリジナルCGフォト
■グラフィックアート
■各種イメージフォト
■イラストレーション
■四季折々の富士山
■CG・特撮のビデオ素材

FUJI PRESENTEC
富士プレゼンテック株式会社
銀座CGセンター
東京都中央区銀座1-5-6
福井ビル2F 〒104
TEL.03-3567-8295
FAX.03-3567-1956
大阪フォトプラザ
大阪市西区北堀江1-22-2 〒550
TEL.06-534-1461
FAX.06-534-0455

把地球質地貼換于手及蛋黃的變質廣告，左圖為外貿協會人才徵訓，右圖富士公司電腦影像處理廣告

YAMAHA 多 情 季 節 多 種 滋 味

山葉鋼琴‧電子琴

九月師恩，
無限溫馨滋味……

記得嗎？
小時候上課講話被老師的罰站、
偷位阿美的辮子被打手心、
沒有倒垃圾被到掃帚所……
那種心裡把老師怕得
牙癢癢的，
現在長大了，
才體會老師
的責心及諄
諄教誨的愛
心，教師節
到了，藉由鋼
琴、電子琴的感恩琴聲、
來傳達對老師的無限孝心，也感謝老師的教育，
讓我能彈得一手好琴！
這種滋味，孤是溫馨又貼心！

♥ 歡樂購琴禮
現在買山葉立型鋼琴、電子琴就
送你精美的多項贈禮與歡迎卡，買
半台鋼琴就送貴賓套裝。早買早中獎。

♥ 甜蜜優惠價
購買山葉直立型鋼琴、電子琴即享12、18、24期低價款、免
利息成師優惠贈品額、免刊息之特款分期活動。

♥ 新鮮彩禮
活動期間購買山葉鋼琴、電子琴都送精美禮品上冊，可參加每月
兩次電腦大摸彩，有豐富贈送。有好禮不虞。

YAMAHA JIG9高級型 一名(培訓贈1名)
高級鋼琴款 一名(培訓贈1名)
三年級直式鋼琴 一名(培訓贈1名)
YAMAHA電子琴 一名(培訓贈4名)

♥ 購琴連連抽獎，僅剩2次機會，您要把握！！
摸彩時間8月16日∼9月10日 上午10:00
85年10月8日止 上午10:00
摸彩地點9月8日特別大摸彩活動期間，功學社總公司12F視聽禮堂
申請摸彩券4,000元每－張(欄供比較型15%檔停中獎係)。
中獎名單於活動隔週公佈，每次摸彩同時公佈於次週中華日報中南版。

感謝
新春天鋼琴店

YAMAHA PIANO‧ELECTONE
山葉社 功學社

山葉鋼琴教師節感恩廣告(琴韻心聲與橘甜溫懷
的質換)／功學社

品嚐原味澳洲，我們挑最精華的部份

為表達精華之意
把澳洲地圖換成
牛肉質地的觀光
廣告(新進旅行
社)

以棒球與木棍分
別取代美國國旗
的變質作品(表達
美國新形象)Terry
Heffernan電影公
司／Kit Hinricbs

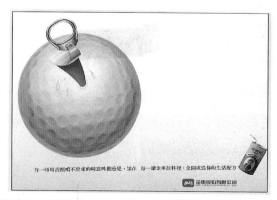

飲料廣告(時報金獎作品)／金車飲料波爾茶

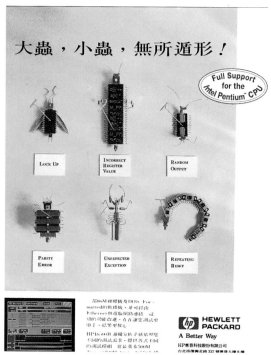

大蟲，小蟲，無所遁形！

Full Support for the Intel Pentium CPU

LOCK UP　　INCORRECT REGISTER VALUE　　RANDOM OUTPUT

PARITY ERROR　　UNEXPECTED EXCEPTION　　REPEATING RESET

HEWLETT PACKARD
A Better Way

電子零件質地的虫(電腦公司廣告)HP惠普公司

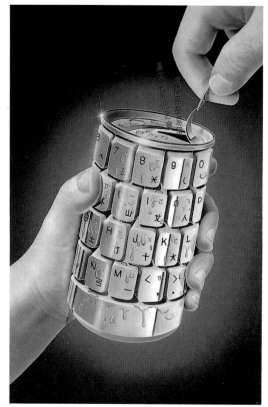

電腦鍵盤的易開罐，引喻學電腦不難／1989年資訊月廣告(局部)

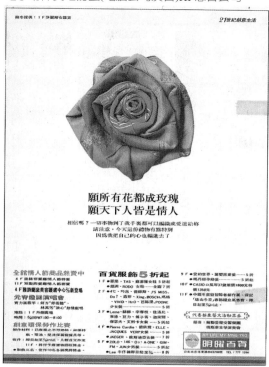

願所有花都成玫瑰
願天下人皆是情人

用寢具被服換入的玫瑰—情人節廣告(明曜百貨)

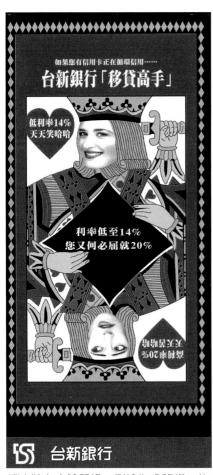

撲克牌上人臉質換，引喻為「移貸」的
銀行廣告

另一則把撲克牌上人臉質換為孔子的廣告(新竹師院美勞系畢業展)

扳手質換為景物的插畫／日產汽車型錄

飲料愛迪達「球篇」廣告(時報金獎作品)愛迪達香港公司／BBDO製作

四、綜合運用類

35.溶接幻象化

　　溶接幻象化，是指不相干物象的搭接，融合組構（因連接之處的質地已互相溶解混合因而稱爲「溶接」）。

　　在電腦繪圖中的影像處理功能，更使本手法大行其道發揮效果。

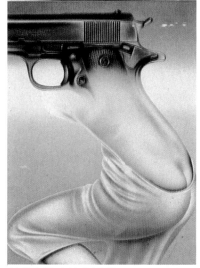

槍與女體溶接的插畫

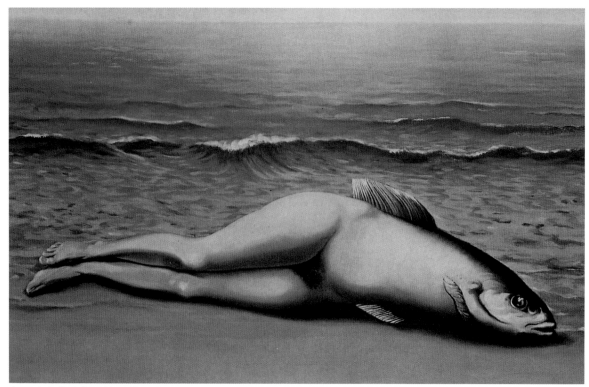

超現實主義大師瑪格麗特的「溶接式」作品─蒐搜得來的創見1934

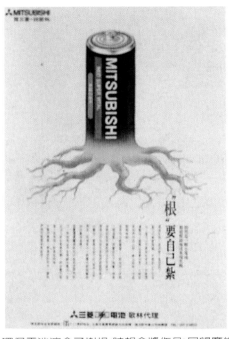

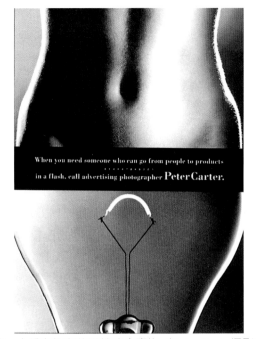

環保電池溶合了樹根(時報金獎作品)展望廣告　人體與燈泡的巧妙溶合廣告／Peter Carter攝影公司

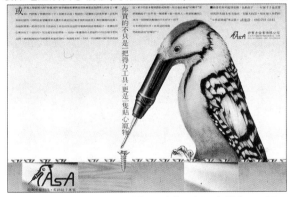

工具貼心好似寵物的電動起子廣告(時報金獎作品)好
幫手企業／相互廣告

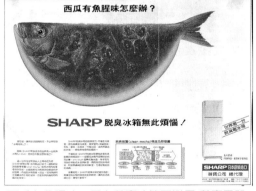

西瓜有魚腥味，只有聲寶冰箱可避免(聲寶電器
廣告／何慎吾噴作)

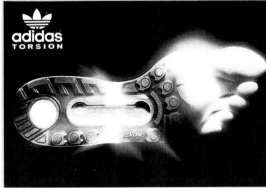

鞋與腳底的溶接，引喻產品是注意二者的相容性／愛迪達運動鞋廣告

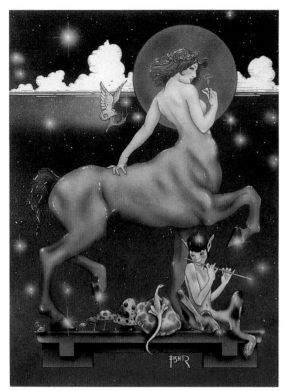

人與馬溶接的寓言故事插畫

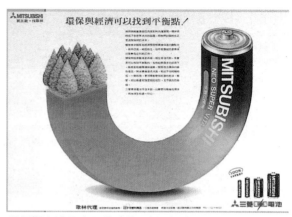

環保觀念溶入產品的廣告(時報金獎作品)三菱電器／
展望廣告

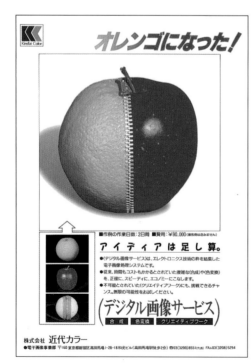

本圖的「溶接」其實是用「拉鍊」來「縫接」
(日本近代影像處理公司作)

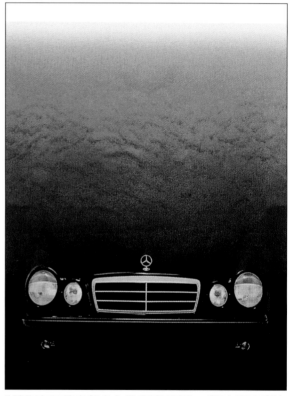

"讓你在三鐘內就會全然安適下來"／賓士汽車廣告
(局部)

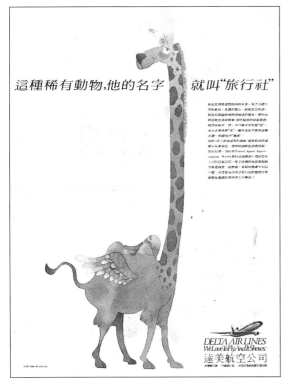

表達多種複合功能的服務(中祿旅行社／達美航空廣告)

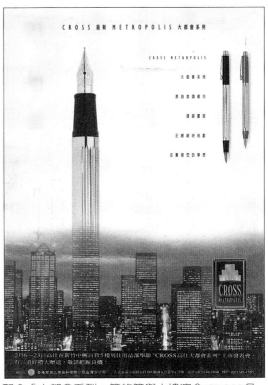

配合「大都會系列」筆的筆與大樓溶合(CROSS名筆／英之傑英和公司)

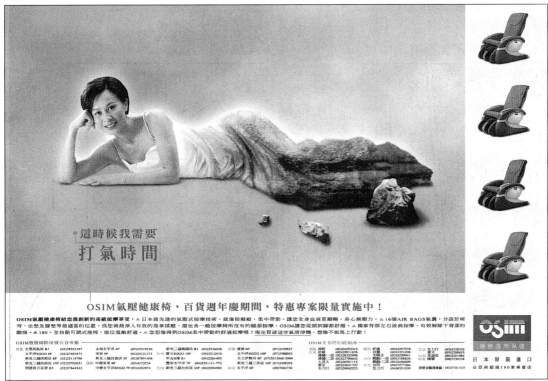

雕像與人身的溶接／日本OSIM氣壓健康椅廣告

四、綜合運用類

36.異形幻象化

異形幻象化，是指幻化後的「形」怪異，而屬不可能的，驚悚而引人注目。

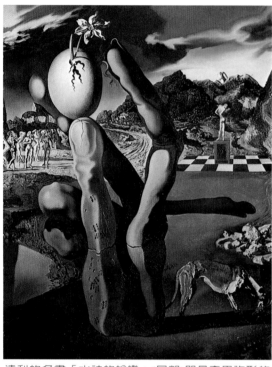

達利的名畫「水神的蛻變」(局部)即是奇異物形的組成(1937)

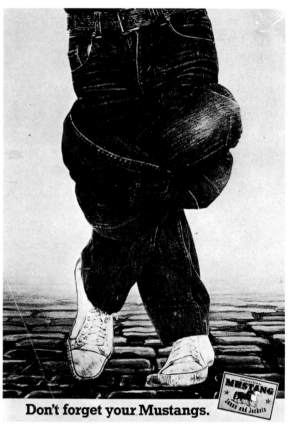

可以打結的腳(Mustangs 牛仔褲)

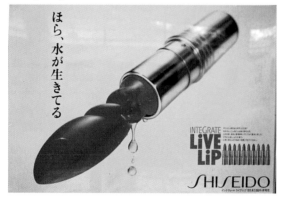

可以扭轉的口紅也是不可能的異形化造型(日本資生堂)

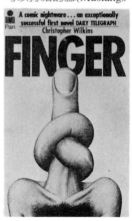

打結的手且長在脖子上又是相同的變化套式(夢幻劇Christ Wilkins海報)

互扭的蘿蔔，國際牌冰箱廣告也套用此法

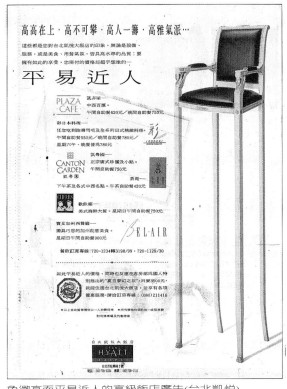

象徵高而平易近人的高級飯店廣告(台北凱悅)

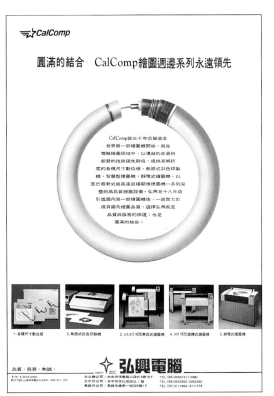

表達電腦作稿的無所不能把針筆扭轉成圓形(弘興電腦)

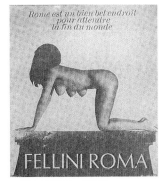

電影「羅馬」海報

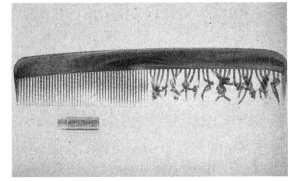

梳子篇(亞太廣告金獎作品)澳洲Paul Mitchell作

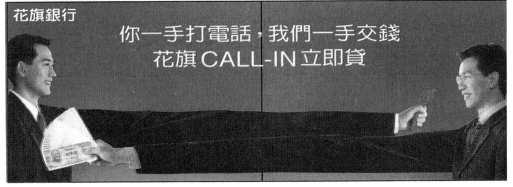

特別拉長並交互伸出的手也是不可能事物的幻象運用／花旗銀行

四、綜合運用類

37.異能幻象化

異能幻象化的手法,指其幻化後的圖像在「功能」上產生特別作用而言,例如手指可以當做鑽子,肚子有門扇的開關功能。

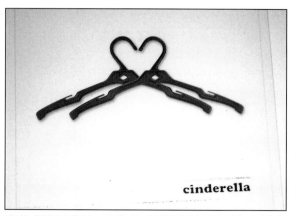

cinderella

衣架也能有「心」的功能(名劇展「仙履奇緣」)亞太廣告獎作品

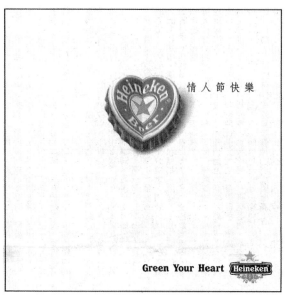

情人節快樂

Green Your Heart **Heineken**

為了情人節瓶蓋也會變成愛心(海尼根啤酒)

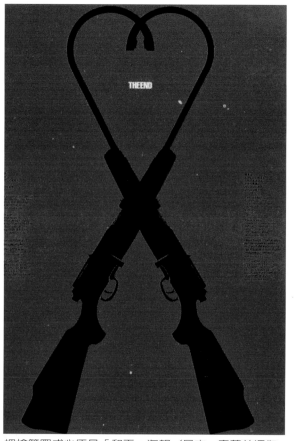

THE END

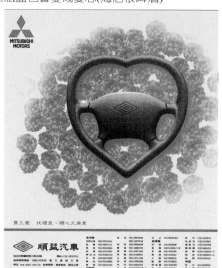

MITSUBISHI MOTORS

順益汽車

汽車廣告則把方向盤變成心形(三菱汽車)

把槍管圈成心便是「和平」海報/日本・青葉益輝作

迴紋針有了尺和筆的功能(日本生活用品博覽會廣告)

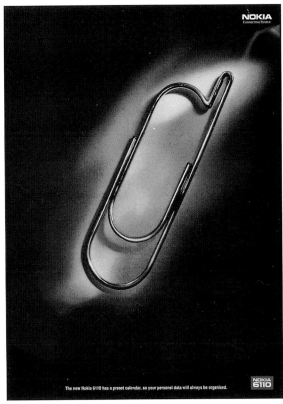

迴紋針尚可有手機功能(亞太廣告獎作品)(NOKIA手機
香港Bates廣告公司)

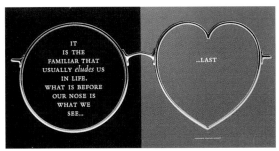

眼鏡也能有顯示心形的功用─Smith & milton出版公司
關心家人的公益廣告(時報亞太廣告獎作品)

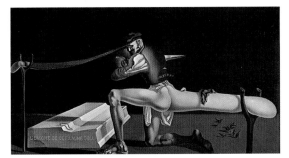

達利的作品(威廉講述之謎)也是一種異能的幻象

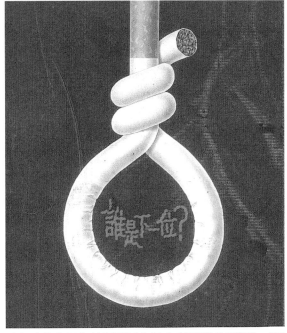

戒煙廣告告訴你抽煙形同自殺(友華誼澤公司贊助/董
氏基金會)

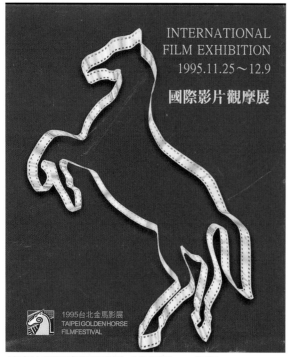

使底片能繞成馬的功用／金馬獎1995海報

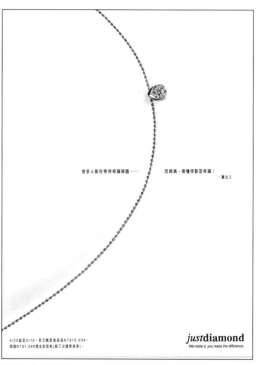

項鍊在這裡多了一個功能就是組成媽媽的肚子
(鑽金店廣告)

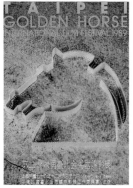

1989金馬獎則繞成馬頭

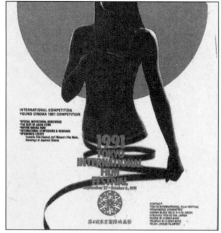

另一個也是 用影片異能的幻化設計(1991
東京影展時報)

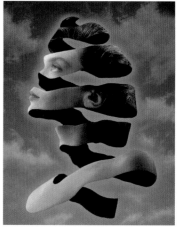

人臉成了果皮的功能了(Neil R.
Molinaro作，這個構想是以艾薛
爾M.C.Escher的作品改編的

布尺有繞成人形的功能
(流行通信／高原宏設計)

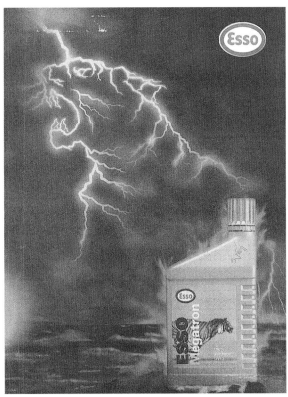

天空的閃電還可以顯出虎形(ESSO機油送飛虎的廣告)

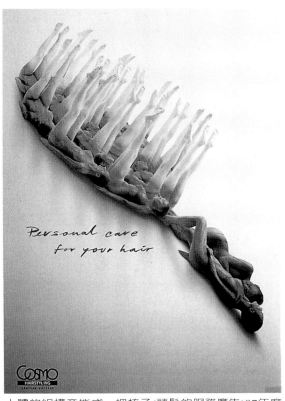

人體的組構竟能成一把梳子(頭髮的服務廣告)97年度 Epica獎入圍作品

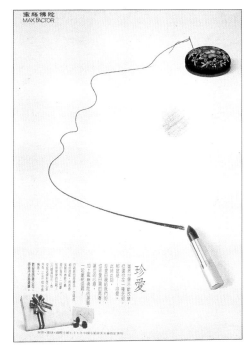

由唇膏繪線漸成針線的功能(時報金獎作品) 蜜絲佛陀／華得廣告

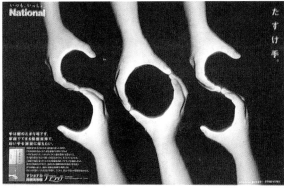

手掌繞成了SOS 的功用(松下電 器除菌洗淨器廣 告,具救你和好 幫手二意,民國 70年廣告金獎作 品)

西洋梨在此具有 乳房的功能 (LPC/Danone公 司廣告Young & Rubicam承製)

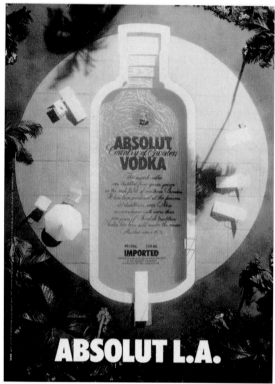

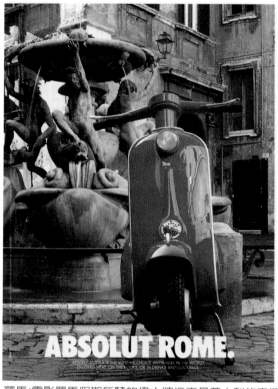

洛杉磯(游泳池構成的酒瓶) 羅馬(電影羅馬假期所騎的偉士牌機車是義大利的表徵)

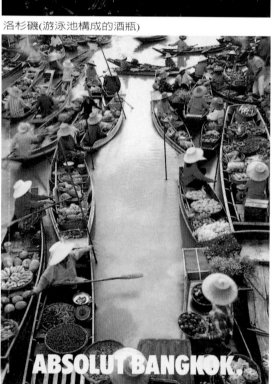

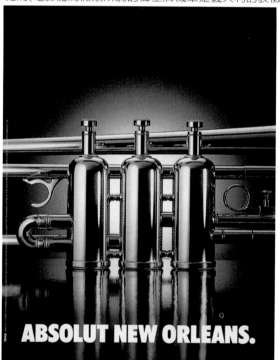

曼谷(賣花和水果的舢舨船是泰國湄南河上的特有風光) 紐奧良(著名的爵士樂之都,以小喇叭按鈕構成酒瓶)

以上四圖為瑞典伏特加酒ABSOLUT VODKA的全球城市系列形象廣告中的四則,均採用各城市特有物,以異能幻象組成其酒瓶形/美國TBWA公司創構(取材自廣告雜誌)

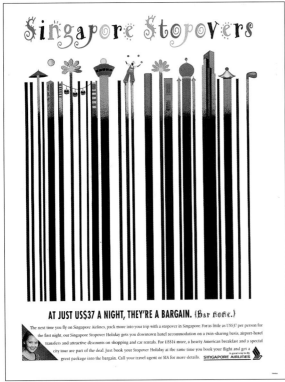

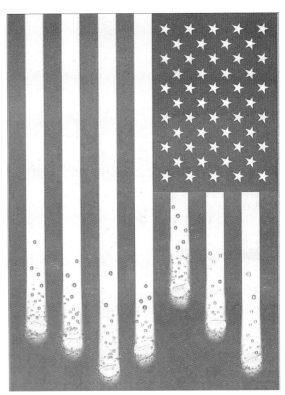

連條碼也可以產生各種名勝的功能(新加坡航空廣告)

美國國旗的白條變成中和胃酸的試管(美製坦適胃藥廣告局部)

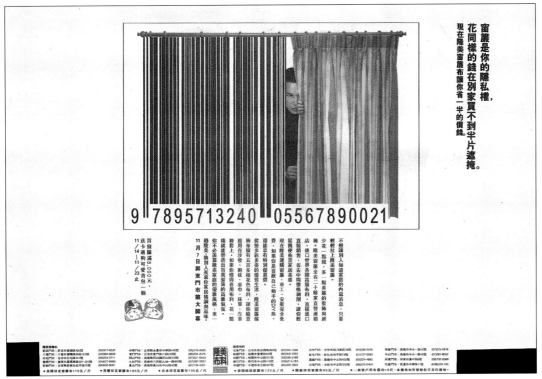

把條碼聯想窗簾功用的窗簾廣告(隆美布料)

四、綜合運用類

38.畫境幻象化(一)名畫改造式

　　利用人們「眼」熟能詳的名畫，以其原有構圖，改變其中一部分人物、動作，或加入少樣配件，以達成廣告或設計之訴求。利用人們對名畫的崇慕心、可親性，便是「畫境」的「幻象化」手法，頗為常見，其中被運用最多的首推達文西的「蒙那麗莎」。

澳洲旅遊廣告局部(雄師旅遊)

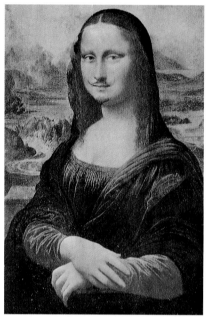

杜象的作品莫非「名畫改造」的範作

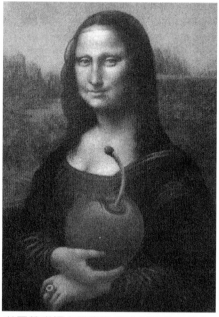

美國華盛頓水果廣告(西北櫻桃農民協會)

增你絲生髮用品廣告(時報金獎作品)相互廣告

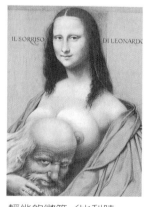

輕佻的微笑／比利時
Jacques Richez作

IUI雜誌封面

書刊封面(1977)

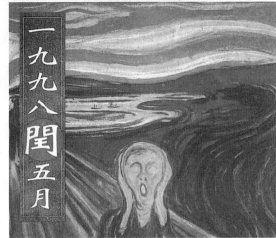

由孟克作品「吶喊」改編的廣告局部(普騰電子)

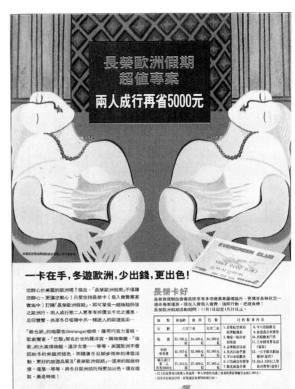

由畢加索作品「夢」組成的長榮航空廣告

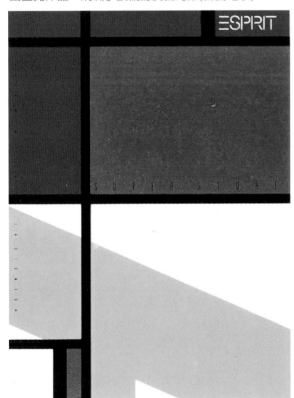

由蒙特里安作品取材的ΞSPRIT百貨廣告

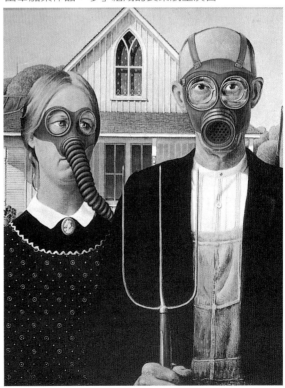

由美國民俗畫家伍德的「美國式家庭」改編的空氣污染海報

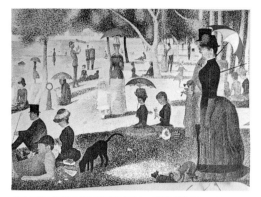

由秀拉「假日午後傑特島」改編的Clrnold
Palmer牌眼鏡廣告

秀拉作品改編另一版本，成為「歐洲迪斯耐樂園」廣告

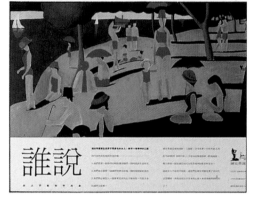

鍾安蒂露健美廣告也用同一作品改編(時報金
獎作品)／上通廣告

與左圖同一系列另一則廣告(採取畫中人物局部)

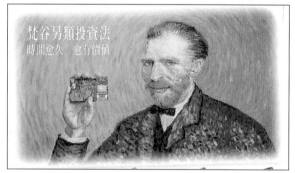

由梵谷自畫像改編的荷蘭銀行信用卡廣告

採用梵谷筆觸繪成的麥斯威爾咖啡油畫篇(時
報金 獎作品)／奧美廣告

由畢加索名畫組合的「長榮航空‧富邦銀
行聯名卡」廣告

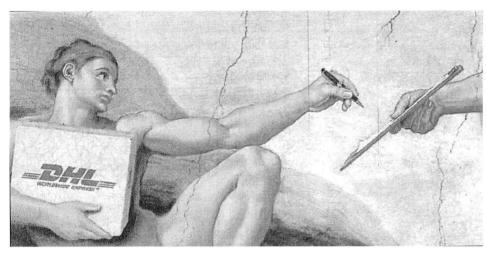

DHL快遞公司的廣
告上圖由米開蘭基
羅壁畫改編

下圖由米開蘭基羅
雕刻大衛像改編

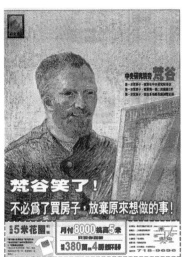

由梵谷自畫像改編的房地產廣告
(椰城研究苑專案)

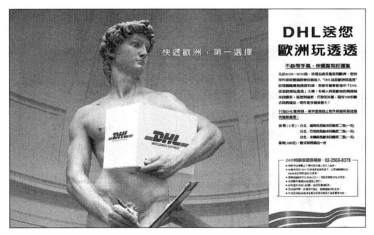

本圖為梵谷自畫像原作(1888)

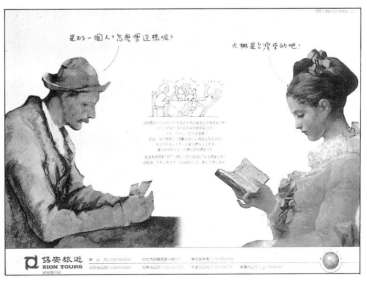

由賽尚名作「玩牌者」(1885-90)和弗雷哥納爾的「讀書的少女」(1775)
組成的錫安旅遊廣告(時報金獎作品)爾法廣告

四、綜合運用類

39.畫境幻象化(二)綑包裝置式

利用「綑包」而製成的藝術品是以克利斯多(Chrsto, Javacheff 1935~)為代表的「地景藝術」(Land Art)作品（註）。

此作品定義上或不算「畫作」只是「裝置」(只是「展示」並不保存)，但是「沿用」這種「綑包」趣味而從事的廣告或設計手法，因為模仿的對象仍屬純藝術作品，與以名畫改造的上述「畫境化」(一)，基本上都是以追求純藝術的境界的延續手法，又由於應用者頗多見，所以宜獨立列一法，而與名畫改造式並置。

在設計利用「綑包」者，多以不該包而故意包裹之、覆蓋之，產生特殊或神祕的效果，當然具有所謂前衛的裝置藝術品味。

註：除了克利斯多外，曼瑞(Man Rey 1890~)及萊因斯堡也都曾有「綑包」的作品。

仿瑪格利特名畫綑包人頭的香水廣告／日BIGI公司

使用類似綑包作風的廣告(力霸房屋大地專案)

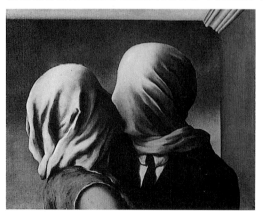

瑪格利特的原作「愛人」(1928)

萊因斯堡裝置作品

雜誌促銷廣告(雄獅美術月刊)

書刊刊頭(典藏世界)／花花公子雜誌

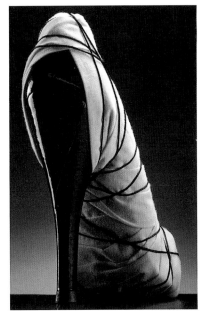

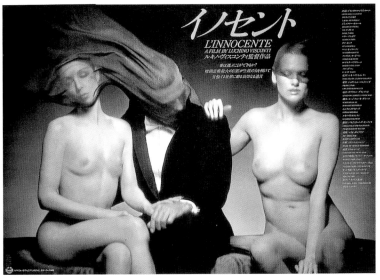

使用捆包產品增加神秘感的產品攝
影／美國Imbrogno影像公司

又一個人臉被包裹的電影廣告(1980)／日本Herald電影公司／石岡瑛子作

餐飲廣告攝影亦用綑包手法／Larry Vigon機構作

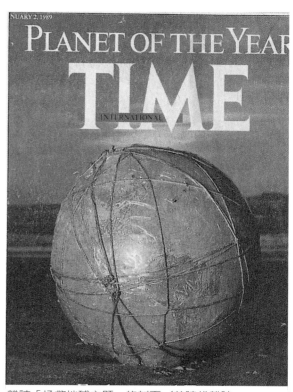

雜誌「拯救地球主題」的封面／美時代雜誌

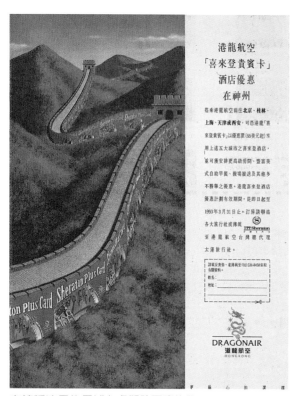

港龍航空
「喜來登貴賓卡」
酒店優惠
在神州

搭乘港龍航空前往北京、桂林、
上海、天津或西安，可憑港龍「喜
來登貴賓卡」以優惠價(66美元起)享
用上述五大城市之喜來登酒店，
並可獲安排更高級房間、豐富美
式自助早餐、機場接送及其他多
不勝數之優惠。港龍喜來登酒店
優惠計劃有效期間，是即日起至
1993年3月31日止。訂房請聯絡
各大旅行社或傳眞
至港龍航空台灣總代理
太運旅行社。

詳細資料查詢，敬請致電(02)531-8458索取
有關資料。
姓名：
地址：

DRAGONAIR
港龍航空
HONGKONG

在綿延流長的長城上虛擬貼置廣告物，即是彷地景藝
術的風味創構的廣告(港龍航空)

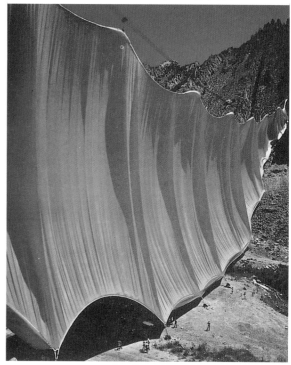

本圖為名為「山谷簾幕(1997)」的地景藝術原作／克
里斯多架設在美國科羅拉多州

攝影器材廣告／日本AGAI公司

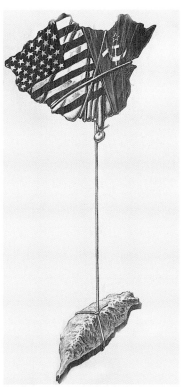

報刊插畫(曾虛白自傳)／林崇漢畫

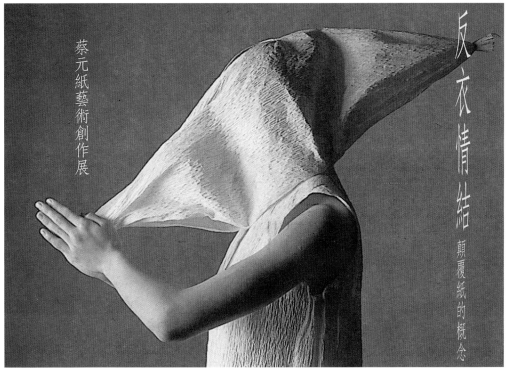

紙藝創作展請柬似乎也應用了綑包的前衛概念／蔡元紙藝展

四、綜合運用類

40.名景（名人）幻象化

在「名畫」改造之後，對於非畫的名作如名彫塑的利用，甚而推而廣之，則是名勝名景的改造，使其與廣告訴求結合，把廣告構想置入名景（勝）的造形中，如自由女神像、比薩斜塔、雪梨歌劇院、丹麥美人漁像等。最後是名人（古人）的「復活」幻象。

改變名勝人像動作的旅遊廣告／海外旅行誌BLANCA

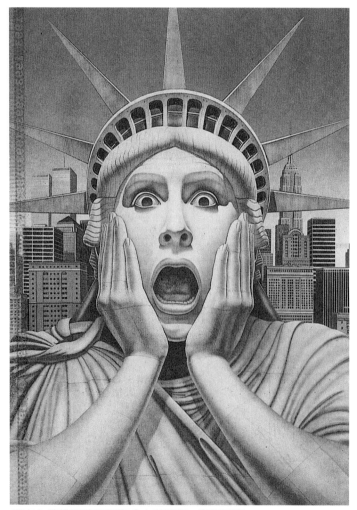

自由女神像改造的電影「小鬼當家」海報插畫

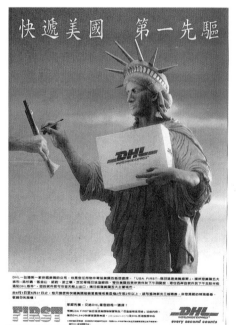

使用相同手法和意象的快遞廣告(美DHL公司)

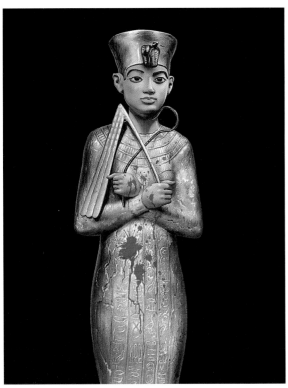

改變埃及造形的插畫／Michael Paine作

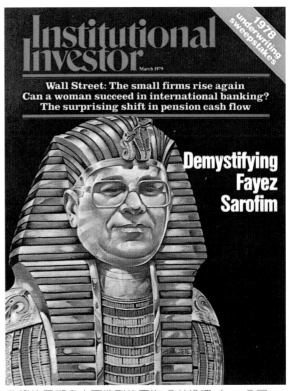

改變埃及獅身人面造型的廣告(公共投資／shift公司)

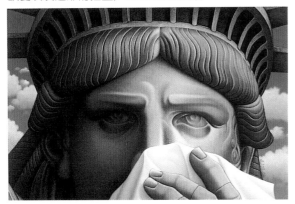

美國紐約地下鐵柔紙巾廣告

把雪梨地標歌劇院造形幻覺化的廣告(亞太廣告金獎作)
新加坡航空

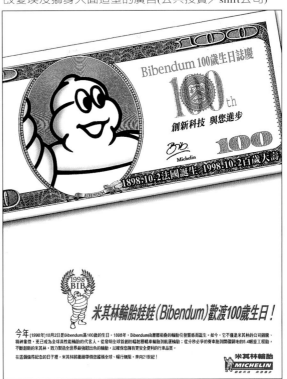

把錢幣(100元)上的人像改成自己公司的企業形象(米其
林輪胎百年慶廣告)

四、綜合運用類

41.擬人幻象化

擬人幻象化,是指「非人」的意(圖)像,如動物、用具,使其具有人性的動作表情、功能,如猴子演說、樹木會唱歌等。這也是靠想像力的幻覺效果。

達利的作品「比基尼島上的三座大型頭雕」(1947)正是亦樹亦人的擬人化

地圖也能具有人的表情(倫敦五金商場廣告)

報紙具有人的動作(財經時報海報)

血跡構成雙人臉的莎劇海報 Ettore Mariani作

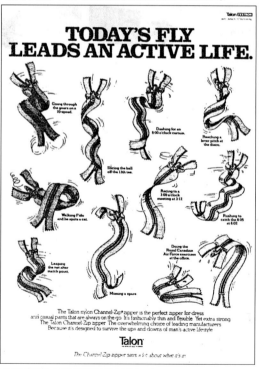

拉鍊各富人的動態(日本Talon)

文字亦能具人身的動態(歌劇海報)

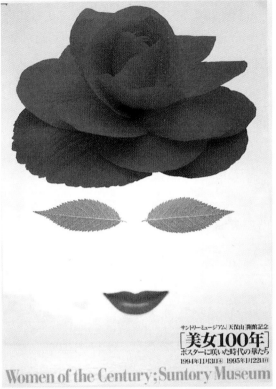

花葉綴成「美女」的容姿(1994)日本美女100年天保山開幕海報

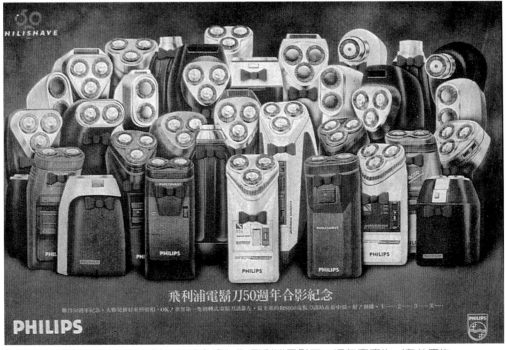

排排站的電鬍刀酷似人物的表情(時報金獎作品)飛利浦電鬍刀50週年慶廣告／奧美廣告

APA Nikon GALLERY1989攝影特展／Nick Koudis作

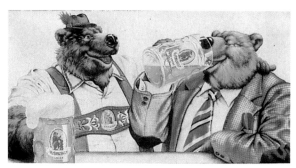

熊具有人的豪飲表情(啤酒廣告)

雜誌封面設計／HiRoKo作

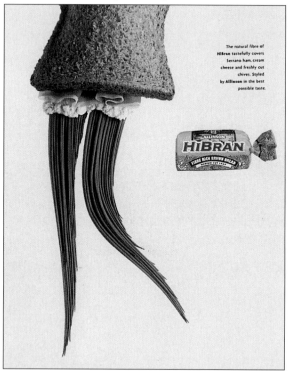

The natural fibre of HiBran tastefully covers Serrano ham, cream cheese and freshly cut chives. Styled by Allinson in the best possible taste.

HiBran天然纖維巧妙覆蓋Serrano火腿，讓相關食品起司醬，與鮮剖香菜構成短裙少女的美姿(Publicis, London作)

讓豆腐有人的表情／桂冠食品芙蓉豆腐廣告

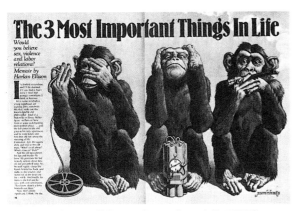

動物代言人類的「性・暴力・工作」人生三要務(OUI雜誌)

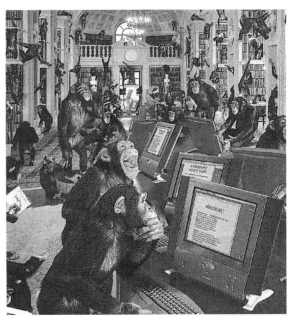

也是猩猩當道的雜誌插畫／FIGARO雜誌

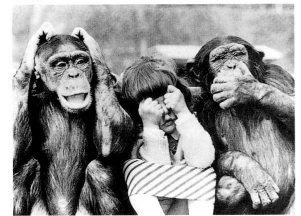

人與猩猩合演的插圖／日本MEGA PRESS影像公司

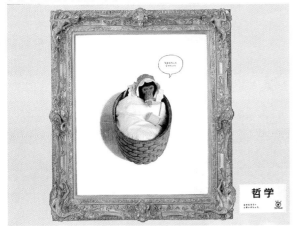

小猩猩作嬰兒扮相(日本電通廣告)芝崎隆哉作

以上二圖使用空罐組構動物形體(時報金獎作品)開喜綠茶系列／麥達廣告

四、綜合運用類

42.三度空間幻象化

在二度空間的「平面設計」成品中如海報、報紙稿，均是平面的，但若在平面物象如一幅畫當中，繪構出可以衝出畫框的飛船、子彈、或電視中伸出一隻手與電視機外人物握手均是不可能的狀況，以此作為設計的訴求便是「幻象化」的方式之一，因此稱為三度空間的幻象化。

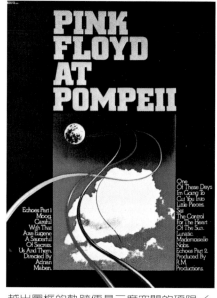

越出圖框的軌跡便是三度空間的項限／電影PINK FLOYD海報

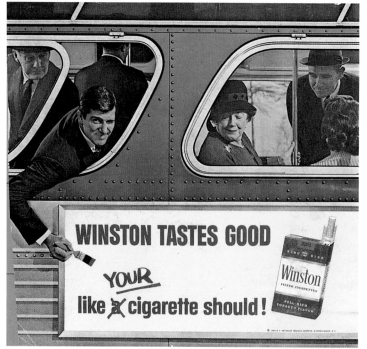

圖片中人物伸出手來劃記廣告的文案形成三度空間效應(Winston香煙廣告)

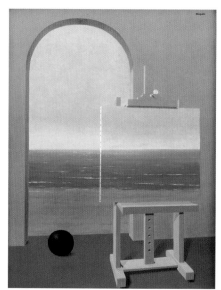

瑪格利特的作品「人類的條件」(1935)使繪畫畫面、壁面與海景三者的空間已經混合成不可能幻象化

二度平面的花卉能伸出畫框外便是形成三度空間
的幻象(寶露化妝品廣告)

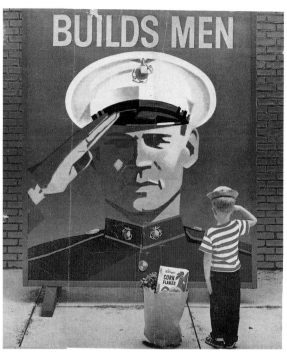

人像與相框外的人互相敬
禮，自然是不可能的幻象
CORN Flakes廣告

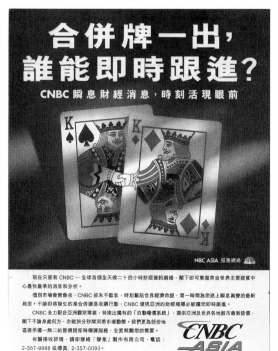

平面撲克牌中人物的伸手互握當然是不可能的幻
象(CNBC ASIA財產資訊網路廣告)

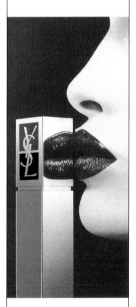

盒上的唇印和人物的唇併合
而一也是空間的混用(YSL
化妝品廣告)

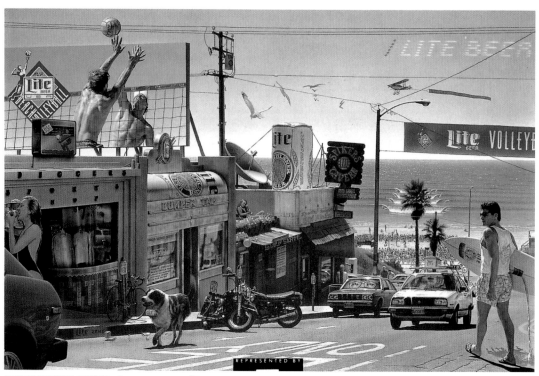

三度空間的看板設計／Chris Consani作

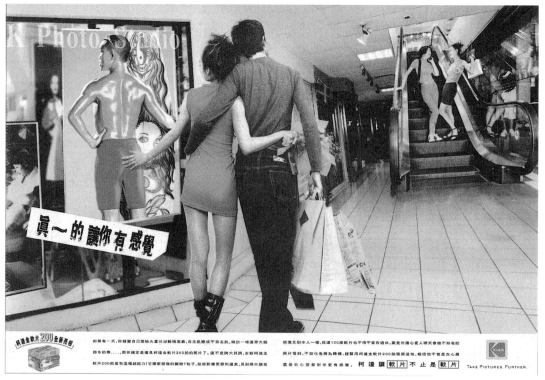

畫中人物與畫外參觀人互動的聯想「幻覺」／柯達底片廣告

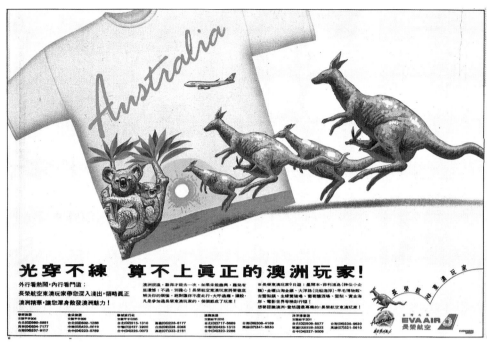

衣服上的袋鼠似乎已可以跳出衣外(長榮航空東澳玩家廣告)

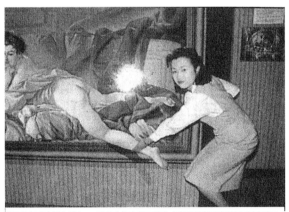

「三度空間幻象」專屬的展示館(劍重和創設于東京江戶區的「錯覺藝術館」)

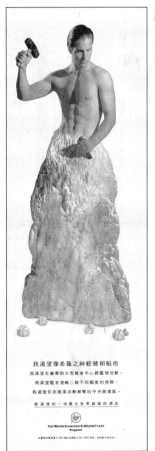

雕像中人物竟能自己雕刻自己下半身(西華飯店廣告)

漫畫也常採用類似手法表達離奇的幻覺(CoCo作)

五、特殊方法類
43.錯覺幻象化

　　錯視的構成，被稱爲「無理圖形」，把此無理的、不可能的矛盾構成變爲設計的訴求，當然是幻象化，因而名爲「錯覺的幻象化」。

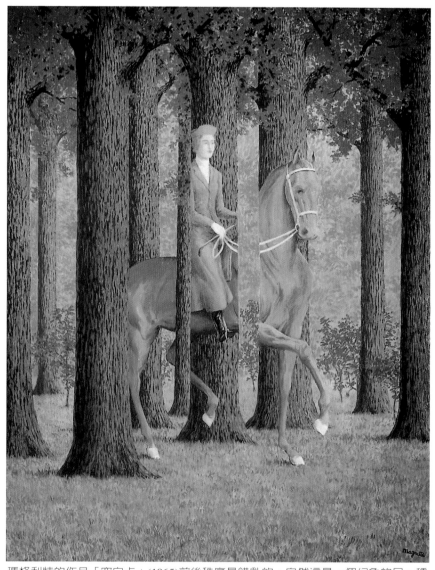

瑪格利特的作品「空白卡」(1965)前後秩序是錯亂的，自然這是一個幻象的另一種形式

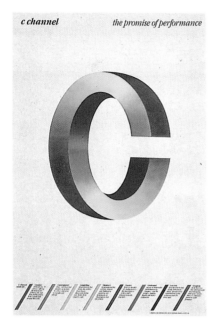

上半段與下半段的方向是錯視
(有線電視頻道C-Channel廣告)

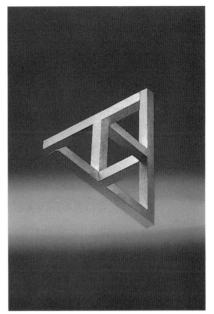

這是一種以著名的邊洛斯
(Penrose)三角形變化的構成設計

在三度空間中不可能，在二度空間中可能的設計，正是「錯覺幻象」特點(儲蓄投資的廣告)

日設計家福田繁雄的作品，他是擅長利用「錯覺幻象」的專家，三圖皆為展覽海報(右圖為現場翻拍圖稿)

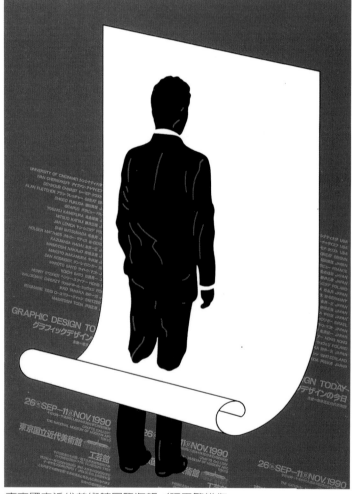

東京國立近代美術館展覽海報／福田繁雄作

福田繁雄為**CI**雜誌作的設計

左右不同比例的錯覺設計／法羅以德獲
藝術獎作品

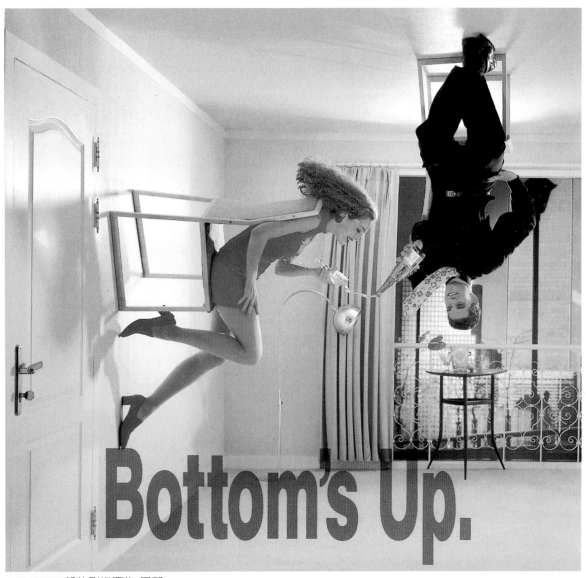

SAMSUNG錄放影機廣告(局部)

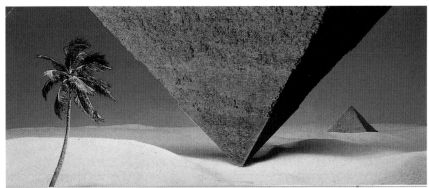

倒置的景物錯覺幻象插圖

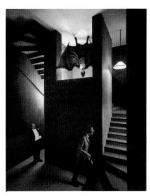

錯覺插圖／英John Shaw影
像公司作

五、特殊方法類

44.立方體化

　　把原先並非方形的物象，如地球、水果，故意壓縮而成一方塊狀，也有其特殊、引人之處，把平淡無奇的意象，經過如此改變後也會有點新意，此謂之「立體化」手法。

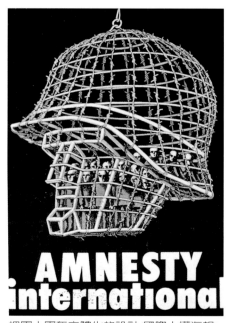

把軍人軍盔立體化的設計(國際人權海報)

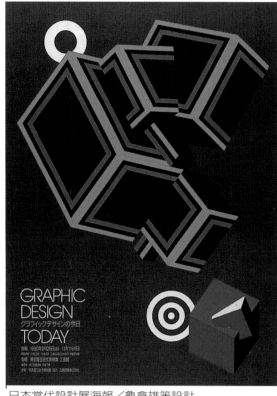

日本當代設計展海報／龜倉雄策設計

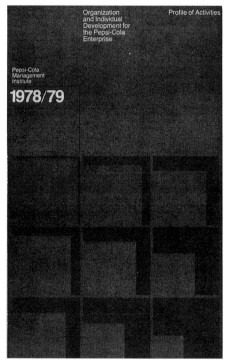

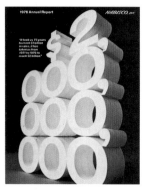

立方的2000000000組構(財經報表封面)

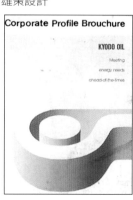

能源合作計劃書"Kydod Oil"封面

百事可樂企業管理學院簡介

插圖設計／DicKran Palulian作

辦公傢俱海報或簡介封面

電影(1936-86)回顧展海報／美國Saul Bass作

香港設計家靳埭強為新聯財務報作的封面設計

165

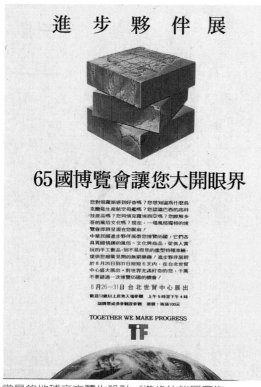

常見的地球立方體化設計／進步伙伴展廣告

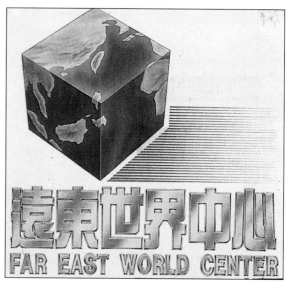

房地產廣告(局部)／遠東世界中心專案

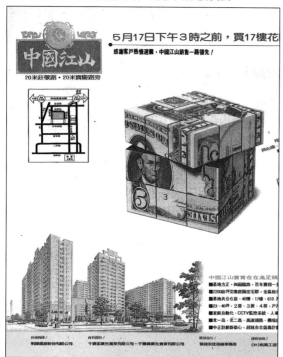

錢鈔立體化的設計／中國江山專案廣告(局部)／千勝家廣告

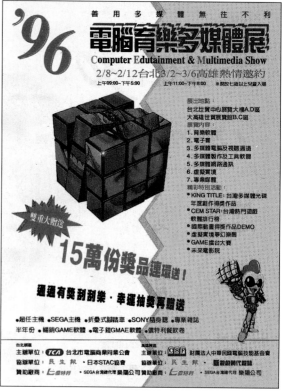

「魔術方塊」化的電腦育樂媒體展廣告／北市電腦公會主辦

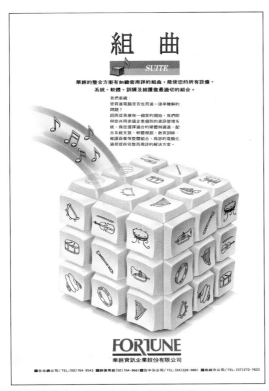

電腦鍵盤立方體化的廣告(華經資訊)

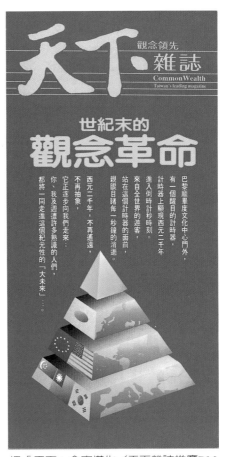

把「天下」金字塔化／天下雜誌推廣DM
封面

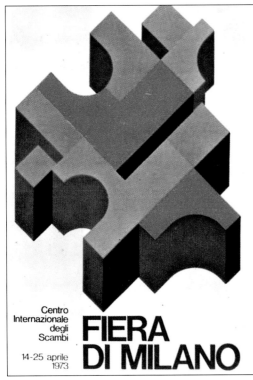

以文字立方體化的1973米蘭Fiera展海報

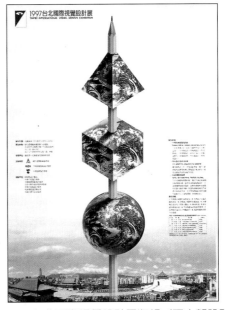

1997台北國際視覺設計展海報／王士朝設計

五、特殊方法類

45.並置比較法

不用怕呆板，就是把正與反，好與壞，新與舊，安全與危險等的狀態，刻意的或說理性的並排出來作比較的方式，也是一種設計上常見的手法之一。

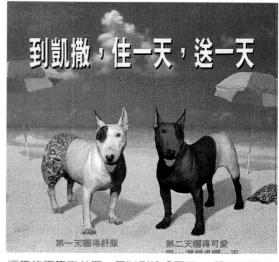

逗趣的兩隻狗並置，用以引喻「兩天」(墾丁凱撒大飯店)

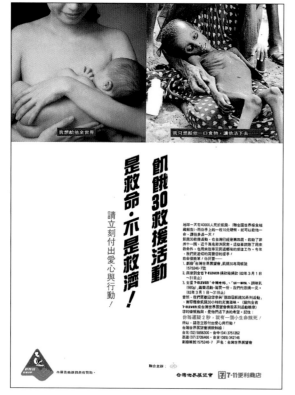

幸運與不幸的二圖並置強烈對照(世界展望會飢餓30救援廣告)

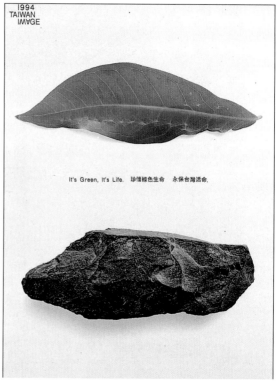

葉與石並置的台灣意象運用(台灣印象海報)林磐聳作

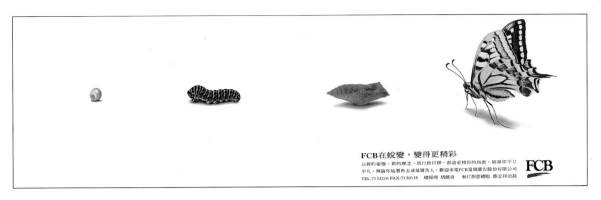
FCB在蛻變，變得更精彩
以新的姿態、新的理念，為付銷目標，創造更精彩的局面，如果你不甘
平凡，無論你是廣告主或是廣告人，歡迎來見FCB富臨廣告股份有限公司
TEL:7132216 FAX:7130138　總經理 胡維泉　執行創意總監 鄧志祥洽談

FCB

四階段的圖形並置呈現「蛻變」的歷程／FCB富康廣告徵才廣告

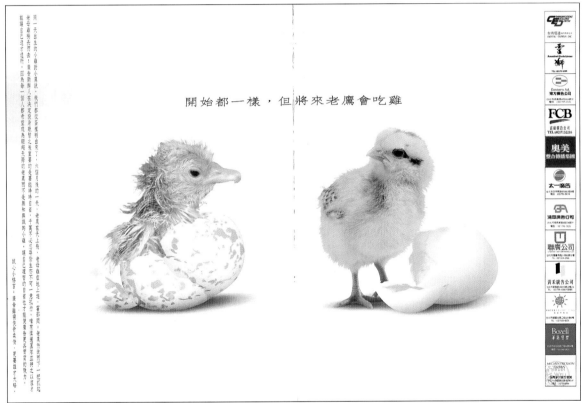

開始都一樣，但將來老鷹會吃雞

以雛鷹和雛雞並置引喻廣告人發揮潛能後可以有無限空間／動腦雜誌廣告

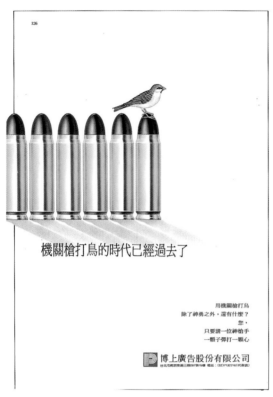

機關槍打鳥的時代已經過去了

用機關槍打鳥
除了神勇之外，還有什麼？
您，
只要請一位神槍手
一顆子彈打一顆心

博上廣告股份有限公司

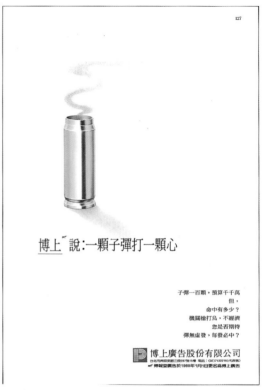

博上˝說：一顆子彈打一顆心

子彈一百顆，預算千千萬
但，
命中有多少？
機關槍打鳥，不經濟
您是否期待
彈無虛發，每發必中？

博上廣告股份有限公司

二則廣告並置引喻散彈打鳥的無效率與一彈穿心的精準／博上廣告公司形象廣告

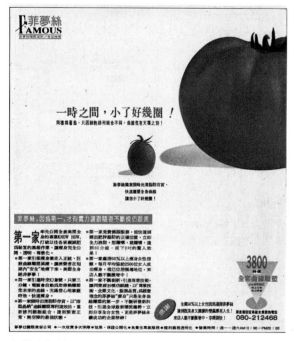

大與小的並置顯示減肥之效用(菲夢斯廣告)

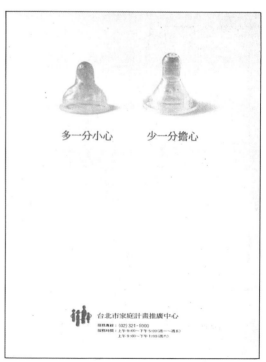

多一分小心　　少一分擔心

台北市家庭計畫推廣中心

保險套與奶嘴的並置引喻生育/養育的關係(時報
金獎作品／北市家庭計劃中心廣告／黃禾廣告)

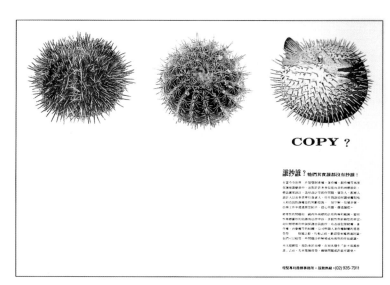

三樣形似物並置引喻仿冒相關法律(時報金獎廣告作品)程堅專利商標事務所廣告／黃禾廣告

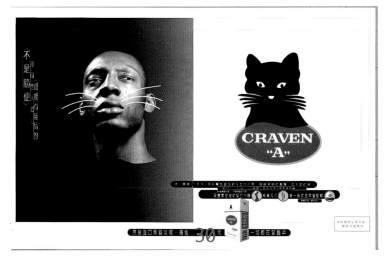

「不是每個男人都懂得用的」香煙廣告(黑貓CRAVEN"A"淡煙)

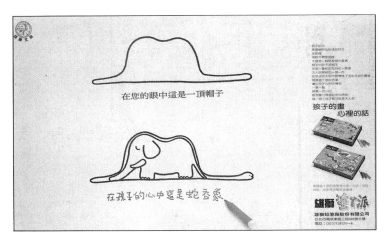

帽子與蛇吞象的並置，引喻孩子眼中的世界和心中感覺的表達的重要(時報金獎廣告作品)雄獅畫筆的廣告／聯廣公司製作

五、特殊方法類

46.開窗幻象化

在不該開窗的地方開窗，取其冗突因而引人，這也是一種幻象化，超現實主義畫家常構想出類似的畫面（與此狀況相類的，例如有房子而無屋頂等）。

在開窗的部位呈現另一場景，顯現另外物體質地的，也是常見的運用方式。

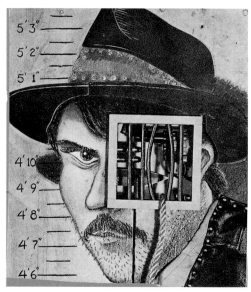

在眼前裝設越獄的鐵窗作犯罪宣傳

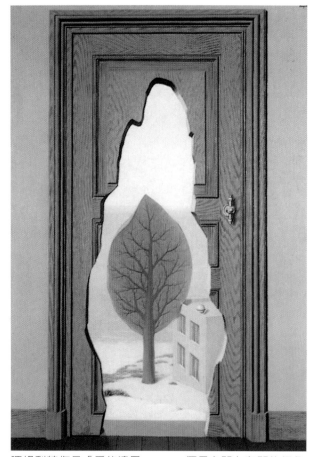

瑪格利特作品「愛的遠景」(1935)便是在門上有門的幻象化構成

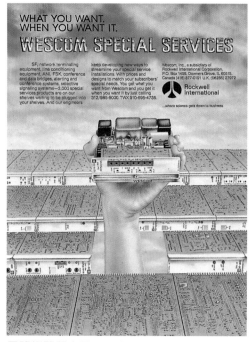

電路板間開窗顯示天空(Rockwell International 芝加哥廣告)

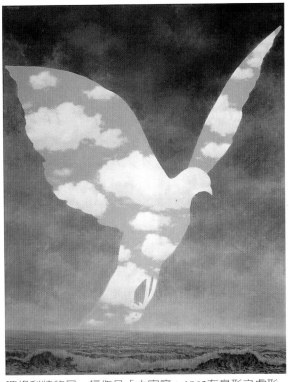

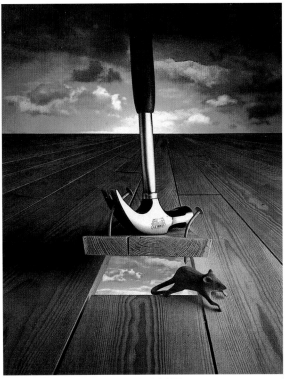

瑪格利特的另一幅作品「大家庭」1963在鳥形之處形
成天外有天的「窗」

撬開地板卻顯出另一片天空的插圖

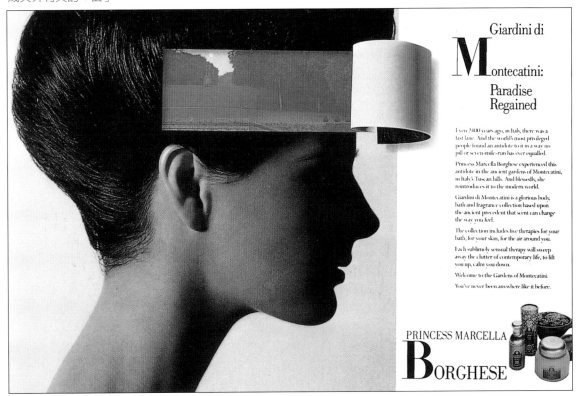

髮際出現美景顯示重獲新機的化妝品廣告／義大利品牌

樹叢出現人形的空「窗」的插畫構想

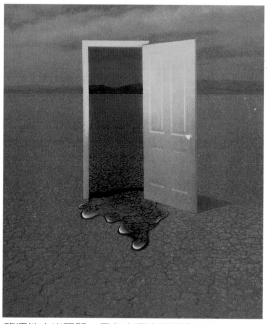

乾涸地方出現門，且有水湧出的插畫幻象

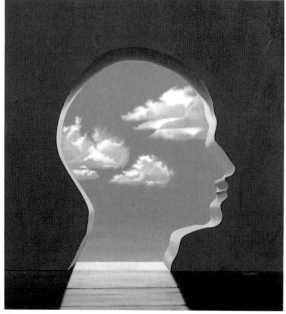

「Tavist-D Tablets」廣告插畫 Hiroko作

電影海報使用左圖幾乎相同的手法(埃及王子)

彷同此法(左圖)的另一開窗插畫構想

為他開啟彩色的門

請鼓勵孩子參加
第十年國民技藝教育
八十七年「春季班」

家長篇

一 技 在 身 亮 麗 一 生

沿用本手法的國際藝術節海報／霍榮齡設計

國民技藝教育招生簡章也用相同手法／教育部技職司

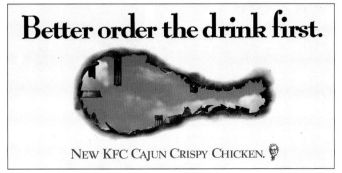

火烤燒的雞腿形「窗」引喻最佳解渴飲料／KFC肯德基炸雞戶
外廣告／Rives Carlberg廣告

五、特殊方法類

47.虹線加置法

　　與上節的開窗幻象化有點像的是：在不一定出現彩虹之處任意加置彩虹，有時不一定的完整的彩虹，而是自由撇置潑灑的線段，線段中多數是漸層色，此類手法統歸爲「虹線加置法」。

1991奧地利觀光節莫扎特特刊

三十八屆柏林影展的海報

以虹線為主題插畫／Fred Othes作

創意驚奇

創作的過程是歷經許多的挫折所得來
唯有完美才是我們一致要求的目標
我們給您新的感覺讓廣告藝術與
現代感使廣告不再是商品更使它提升
成爲現代藝術品。

創意革命

把虹線延伸為任意的潑灑墨點的海報設計(全國美展設計類高中職美工科組第二名作品／謝宗志作)

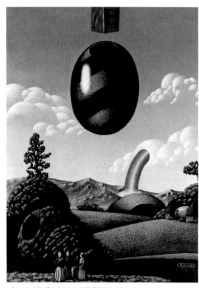

真正用彩虹的插圖設計

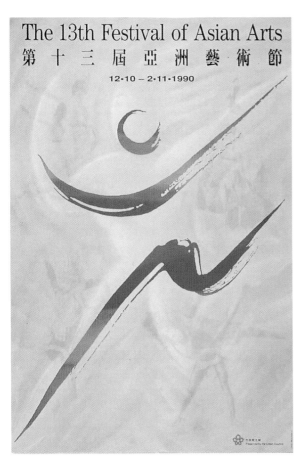

運用自由虹彩線的第13屆亞洲藝術節海報(1990)

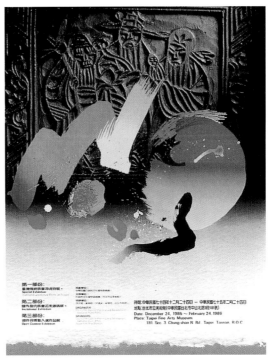

國際版畫雙年展海報也用此法／蘇宗雄設計(局部)

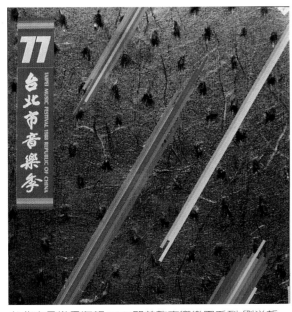

台北市音樂季海報(1988開普敦交響樂團系列)劉洋哲
設計

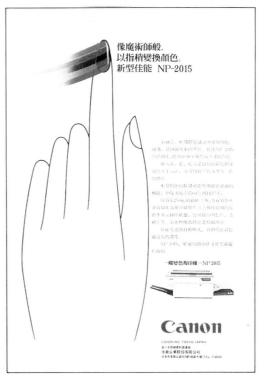

以虹彩刷線表示魔術般色彩變化／堪農複印機廣告

五、特殊方法類

48.刷抹框置入法

又和上節有點類似,在畫面上,以自由寫意的方式刷上線塊,然後以此線塊的外形為框,讓其他欲呈現的物象(或圖片)由此部位顯露出來,就稱之「刷抹框置入法」。

此框以外之處也有留空,當然也可以有其他質地的背景加襯。

在刷抹處露出「一片風景」(陽明山國家公園海報比賽作品)塗俊仁作

富士工商攝影展請柬封面(恆昶公司)

在刷抹筆觸合成人體的工商攝影作品「NUDE 91」(日本Sasaki工作室／孫承哲攝)

在書法筆觸中置入表達運動感的半抽象圖線(國立體育學院海報)／林磐聳設計

沿用本法的「台灣美術年鑑」封面(雄獅出版)

表達刮刮樂贈獎活動的汽車廣告(克萊斯勒Jeep)

在刷抹筆觸內置入風景片的房地產廣告(「亞哥皇家」專案／中隆廣告局部)

五、特殊方法類

49.置片飾裝法

要呈現某些圖像(圖片)而不想直接貼用時，拿另一個其他的物體外形做為框，把此圖像裝入，例如圖片(主題人物等)由太陽眼鏡中顯現出，汽車後視鏡、醫師頭上的反射鏡中等等。

把景物裝入床枕之中(Bassetti寢俱郵購目錄)

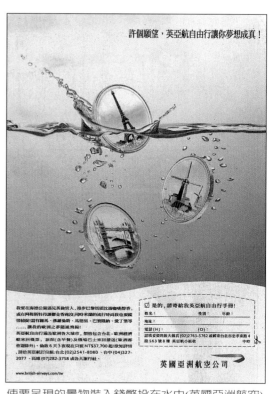

使要呈現的景物裝入錢幣投在水中(英國亞洲航空)

使人物劇照呈現于後視鏡中的電影「為丹詩小姐駕車」海報

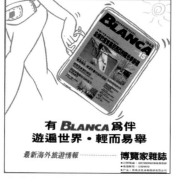

旅遊書籍廣告，藉由手提箱式呈現(博覽家雜誌廣告)

景物由顏料罐擠出(流行歌曲比賽海報)

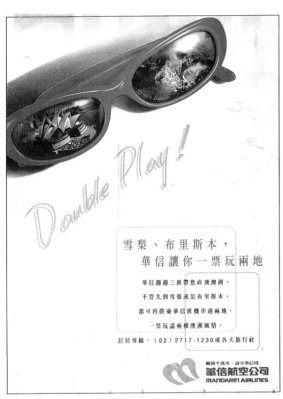

景物裝入太陽鏡中的設計(華信航空)

將景物裝在清朝官服背影之中的設計(洋洋旅行社廣告)

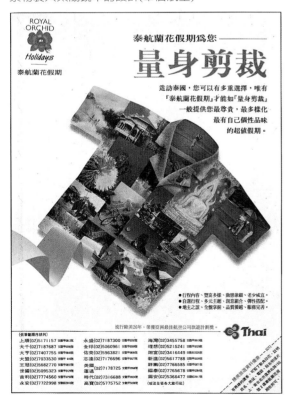

相同的手法把景物照片裝在休閒服中(泰航蘭花假期廣告)

韓國觀光廣告把名勝等圖片散置于民族服飾中(韓國觀光局廣告)

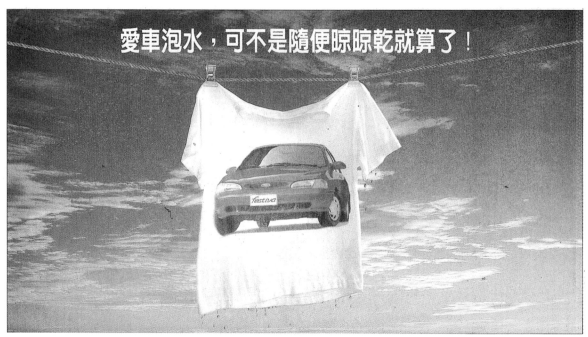

汽車以印在衣服呈現，引喻泡水車處理(福特汽車廣告局部)

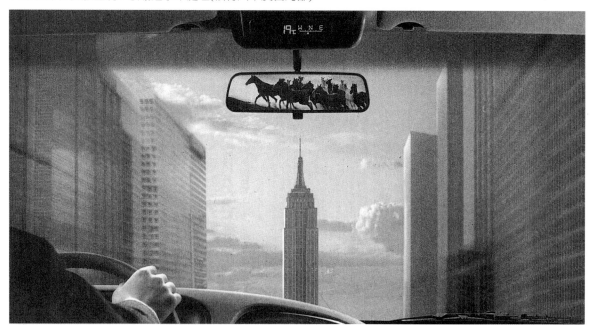

在雍容氣度之下　蘊藏王者的天縱野性

即使在文明城市自在提客，優雅前行，總裁級LSUV─INFINITI QX4，仍能悠然展現征服天地的氣質

榮登99年LSUV銷售冠軍的INFINITI QX4，被美國《機械設計雜誌》評選為「駕駛表現最佳」的SUV；其傲視同級車

的ALL MODE 4WD智慧型全模式四輪驅動系統，能因應不同路況，呈現最適切的驅動力分配，完美精湛的道路演出

超非其他LSUV號稱擁有的4WD陽春功能所能比擬。暨澎湃動力的野性美學，只在王者的雍容氣度之下綻放！

INFINITI QX4
登　峰　至　極　·　縱　橫　天　下

● ALL MODE 4WD智慧型全模式四輪驅動系統，可切換2WD後輪驅動、AUTO四輪驅動、4H及4L鎖定中央差速器等四種行駛模式 ● 專業級BOSE音響系統，營造劇院式環境音響 ● 360°全方位掃描，液晶顯示電子羅盤 ● 雙前座SRS輔助 ● 其全收，上鎖功能的滑式電動天窗

又一個利用後視鏡呈現意象(野性奔馳的馬群)的廣告／INFINITI汽車

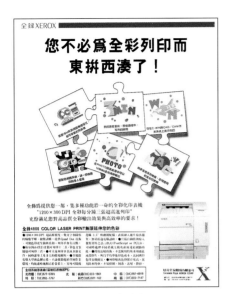

分置拼圖小塊的設計(全錄公司)

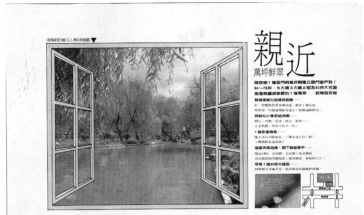

單調的圖片設計—扇窗使其生動化／敦南御京鄉)專案房地廣告(局部)

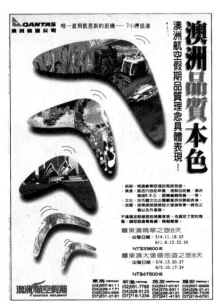

置于迴力飛鏢中的景物設計(澳洲航空廣告)

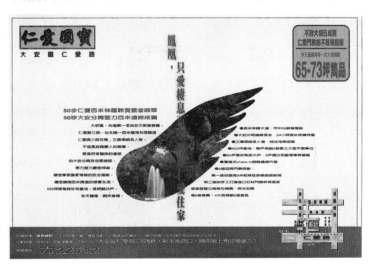

景物也藉鳥翼呈現(房地產仁愛國寶專案)基泰建設／金殿堂

利用罐頭裝著的汽車廣告(另有「好開」的雙關含意)三菱中華汽車

五、特殊方法類

50.抽象襯底法

對於單調的主題物，可以襯上抽象的圖做背景，如以成篇的文字、連續的符號，或任意選取的不一定有意義的圖紋作爲背景，往往也有意想不到的效果。尤其做爲包裝封面更爲常見，這不失爲設計的手法之一。

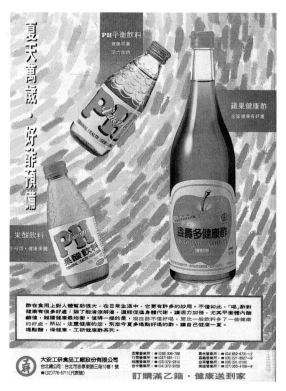

使背景生動充實化的加抽象圖紋襯底(大安工研酢廣告)

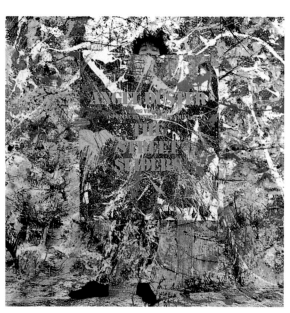

以抽象構成作襯底的唱片封套Epic唱片公司／Street Slidets設計

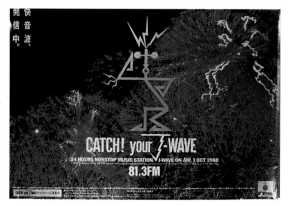

背後利用光跡攝影圖片做襯底的J-WAVE空中廣播頻道廣告

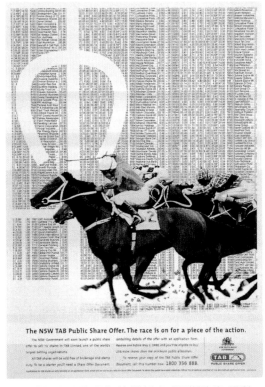

以上二圖共同手法即用細小文字為襯底(亞太廣告獎作品)商業投資服務廣告(澳洲新南威爾斯政府)雪梨
李奧貝納作

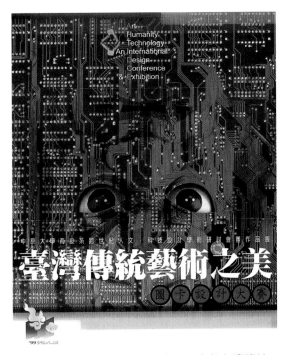

以電路板之紋理為襯底的設計(中原大學台灣傳統
藝術之美圖卡設計賽簡章)

酒田鐘錶公司廣告1989 恆尾忠則設計

五、特殊方法類

51.拓印版疊式

利用拓印（以實物上墨拓取：如魚拓、碑文拓印）或版畫的疊印，有時作為主題，有時作為襯底，自然產生特殊的紋理效果。另有一種從其他印刷物上塗溶劑拓刷下印紋，產生如印刷的刷淡效果。(所以在電腦繪畫製造刷淡效果的也算在內)

以生活用品的類似拓印紋飾做為意象的台灣印象海報／游明龍設計

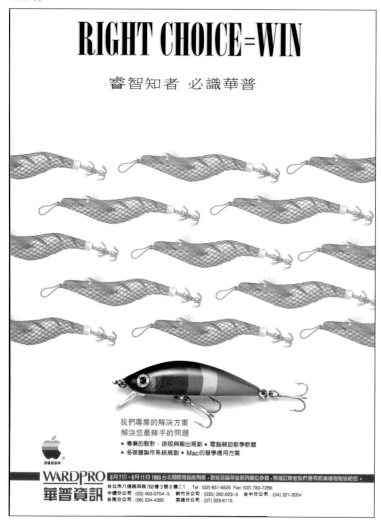

單色圖紋襯底頗有拓印的版疊效果(Mac 經銷商華普資訊)

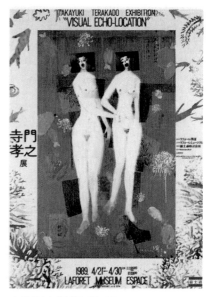

寺門孝之視覺展海報
Takayuki TeraKado作

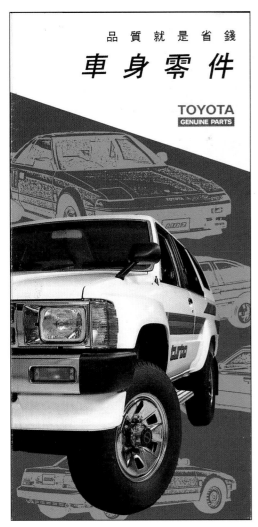

襯底的紋飾雖不是拓印而成卻有拓印的質地感覺／和泰汽車

以鞋底去壓印出鞋紋，極具拓印的感覺(時報金獎作品)必活K-Swiss鞋反仿冒廣告／奧美廣告

波斯頓AIGA版面設計

只是在排版時部份刷淡，卻也有拓版疊印的效果(G&H休閒服飾廣告)

五、特殊方法類

52.漸層染色法

在廣告或印刷物的版面中或主題、或背襯物，其配色的方式一物一色也許死板無奇。如改全區或部分區域的漸層色，或有特殊的感覺，也算設計的一種手法。

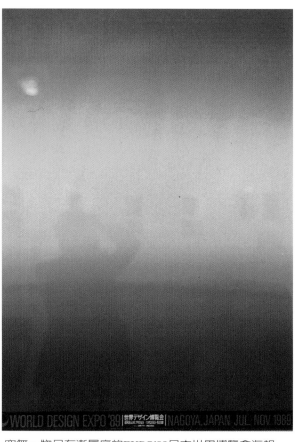

單色漸層化的插畫(時報副刊)　　　　　空無一物只有漸層底的EXPO'89日本世界博覽會海報

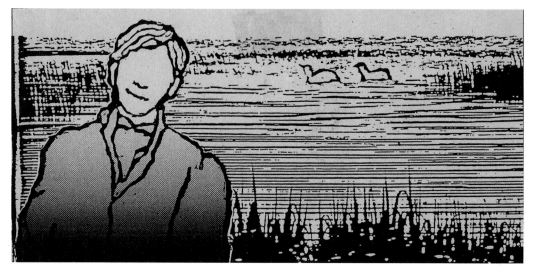

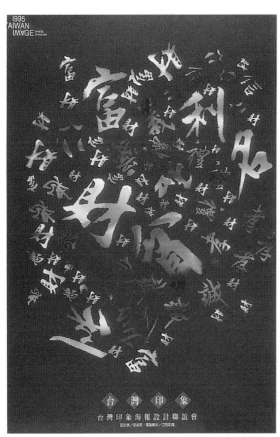

文字化意象均著以漸層色的「台灣印象」海報　李淑
君設計

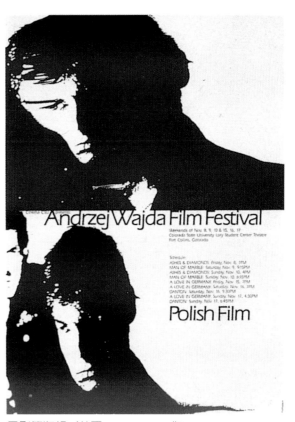

電影節海報／美國Philip Risbeck作

劇場NENA海報各角色均著漸層染色
之衣

人物漸層色的雜誌封面設計(動腦月刊)

把影子漸層化的插畫設計／伊藤憲治作

有漸層色飾邊的名片設計(衛星電視廣告)

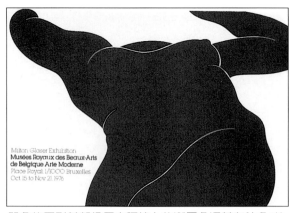

單色的圖形其部份反白隔線上的漸層色還甚有特色(美國Milton Glaser展覽會海報)

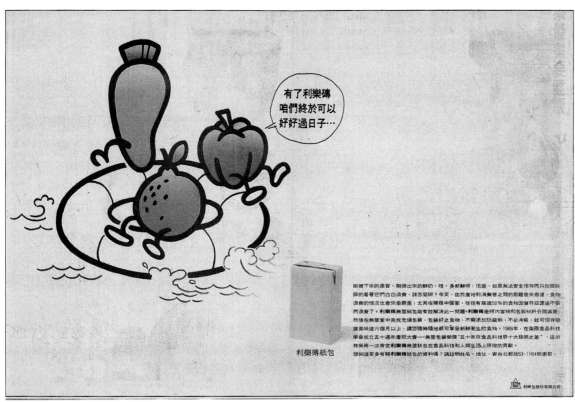

主題物加漸層色的廣告(利樂包公司)

伊藤憲治的另一設計作品

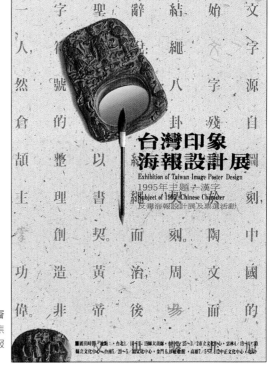

單色硯台中的漸層色，正是視覺的焦點／台灣印象海報展的請柬封面

五、特殊方法類

53.分區賦色法

　　與上節不同的是，這裡的配色是分區賦予截然不同的色塊，例如中間人物的左背景一色，右背景又另一色，不合自然的色彩卻有特別的感覺，對於單調的主題（也許是黑白）以分區的三四色塊襯起來，產生若干搶眼的效果，有時是主題物半邊各一色的處理也算。

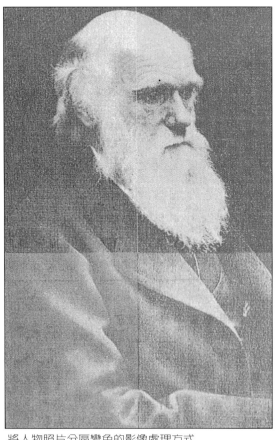

將人物照片分區變色的影像處理方式

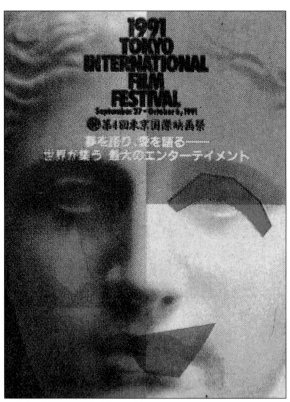

1991東京影展海報即是以四區變色構成的設計

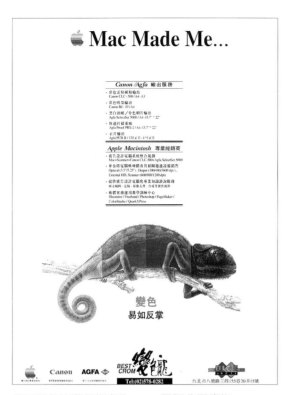

分區賦色的變色龍意象(DICE電腦公司廣告)

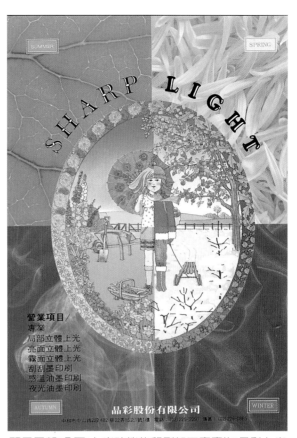

顯示局部(分區)上光功能的印刷加工廠廣告(晶彩上光公司)

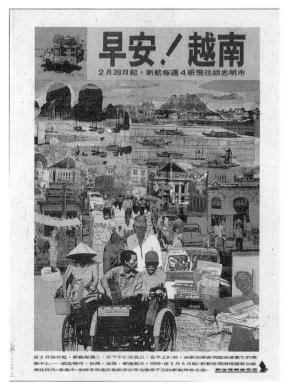

單色剪貼加上分區賦色的實例(新加坡航空廣告)

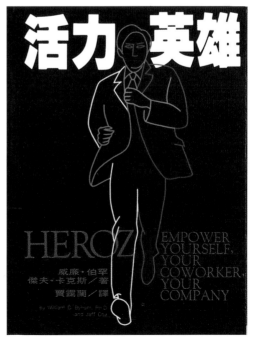

勾線式插畫的線，分段(區)做顏色變化的設計
(活力英雄書籍封面設計／智庫文化)

表達多色彩的分組賦色設計(canon印表機簡介)

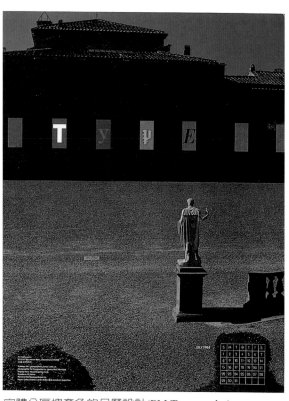

字體分區塊套色的月曆設計(PM Typography)

分別噴色的彩色蛋(招生簡介／開南商工翁瓊瑤作)

本圖特色是文字的分區段賦色(日本亞細亞航空)

以人做區隔分區賦色的房地產廣告(力霸房屋「絕代風華」
專案)

表達多色彩的分組賦色設計(朱宗慶打擊樂
團招生廣告)

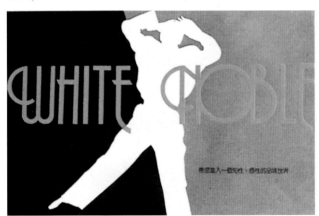

分區賦色的學生作品(WHITE NOBLE服飾／開南商工畢業展
／鄭麗君等作)

設計專集封面設
計亦以分區賦色
為特點

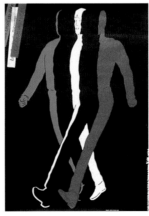

三個人物加其陰
影，經分段賦色
後產生奇幻視覺
效果(法國外貿會
金獎海報展)

五、特殊方法類

54.標誌化

標誌本來是很單調的單一圖形而已，通常在廣告角隅置入公司的商標，是CIS系統的一部分。但這裡所指的不是這種，而是直接以商標做為廣告訴求的主題物（意象），當然這時是要注意以別出心裁的方式來呈現或烘托，常見印於衣物，烙印於手臂、木板，甚至沙灘上，出現雲端、倒影中，不一而足。

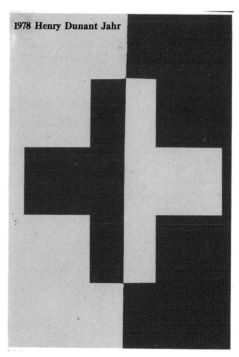

1978 Henry Dunant Jahr

基督教會傳教海報

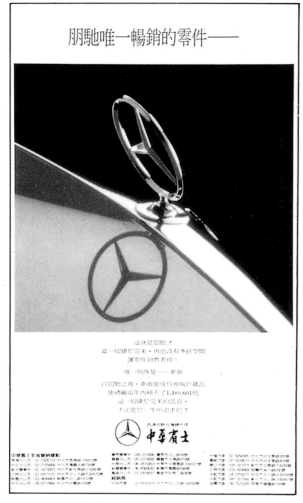

只以商標為意象的廣告(時報金獎作品)中華賓士／亞美歐廣告

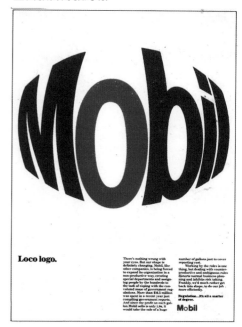

Loco logo.

Mobil

強調老牌子的商標印象的廣告(Mobil機油)
Bruce Blaclburh作

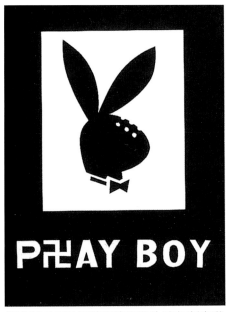

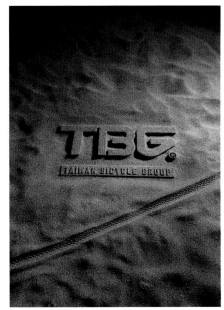

以花花公子兔標誌改造的設計(青年創意獲獎作品)莊明德作

呈現沙上的商標(TBG台灣集團)天虹廣告攝影／蘇旭成

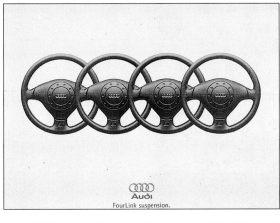

以方向盤組構成汽車商標的廣告(奧迪Audi汽車)Yomiko廣告/SeijiHirota作

北京國際商標節海報

以"杯墊"直接置入的廣告(時報金獎廣告作品)麗晶酒店

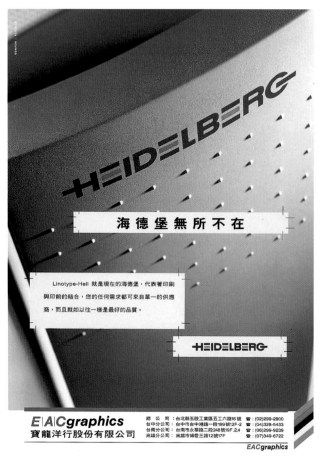

呈現印刷機「HEIDELBERG」標準字的海德堡廣告(寶龍洋行)

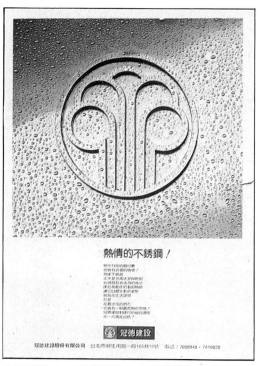

以不銹鋼上出現的標誌作主題的廣告(時報金獎作品)冠德建設／敦聯廣告

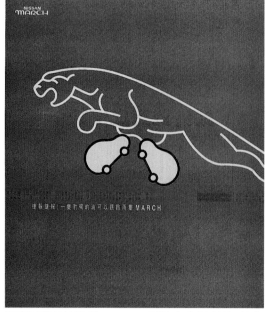

把自己產品的造型(MARCH)與他車商標(捷豹)結合的廣告(日產汽車)

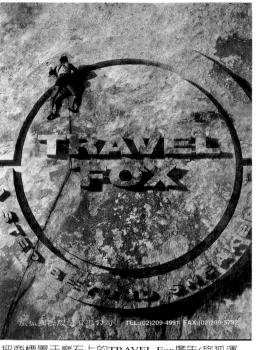

把商標置于巖石上的TRAVEL Fox廣告(旅狐運動鞋)

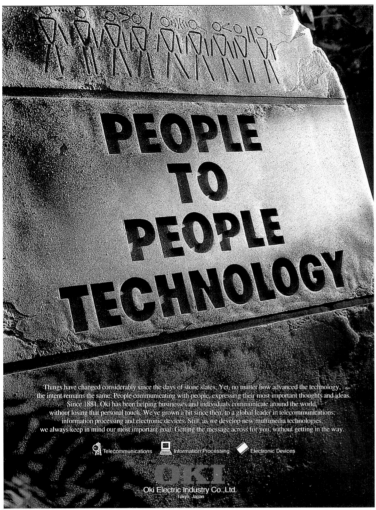

形似刻在石碑上的感覺的標誌化廣告(日本OKI電子公司)

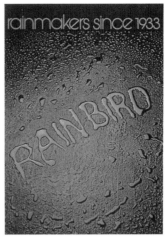

以水滴呈現的公司名稱RAIN BIRD
字樣的廣告(人造雨公司廣告)

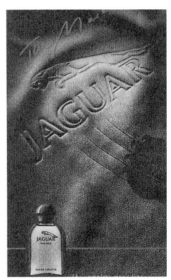

捷豹自己登的另一則強調商標
的廣告(Jaguar相關產品)

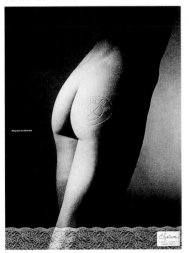

出現人體上的標誌(BMW汽車)倫敦
Bates Dorland公司

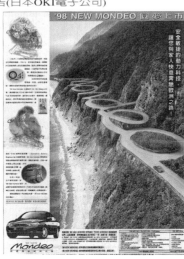

把標準字Mondeo成為道路幻象化的
廣告(福特汽車)

五、特殊方法類

55.圖表化

圖表本是說明性的「繪畫文字」，不一定具有生動美感，但利用圖表，尤其地圖、表格，做為平面設計或廣告的主題又是另一種特殊的手法之一。

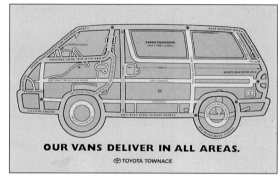

把車型地圖化的汽車廣告(亞太廣告金獎作品)澳洲 Saatchi廣告

使用人體比例圖與歐洲教堂配置圖溶合的展覽會廣告(義大利)

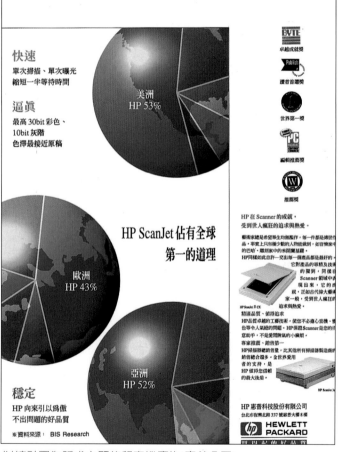

以統計圖為訴求主題的印表機廣告(惠普公司)

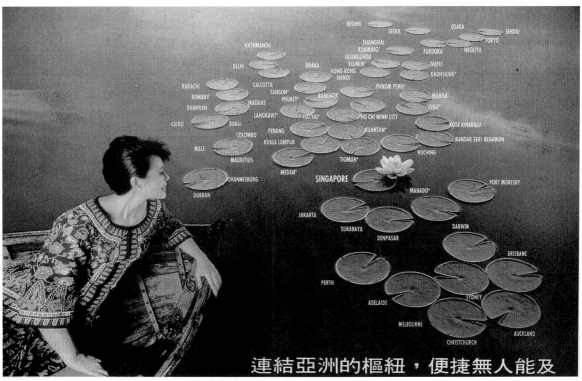

以蓮花池中葉片做為航行地點的地圖的廣告(新加坡航空)

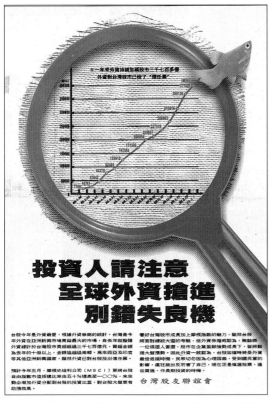

直接以統計圖為廣告主題的財經投資廣告(台灣股友會)

以梯田造型為地圖的廣告(同上)

以位置圖直接做為廣告主題的房地產廣告(新聯陽 建設／尊爵專案)

五、特殊方法類

56.圖文混置法

通常的廣告是以圖為主─圖佔較大的面積，文案是附帶置於圖的次要位置上，且多較小，但是運用此法則是相反，圖與文字幾乎以相同的大小甚至多的是圖反而是夾雜在字群字塊之間的，這在雜誌的編輯則頗為多見。

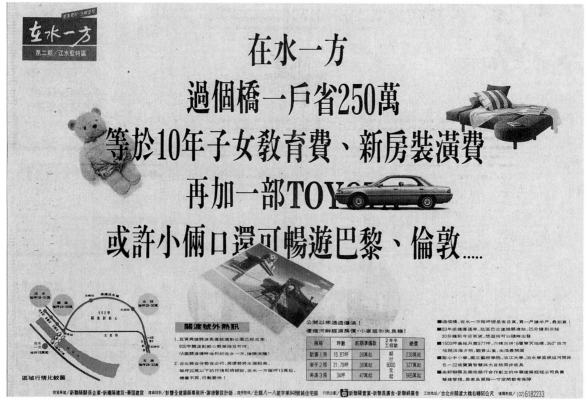

這型混置法，圖只是並置說明，有別于其他「以圖代字」的設計(房地產廣告)新聯陽實業新美昌廣告／在水一方專案

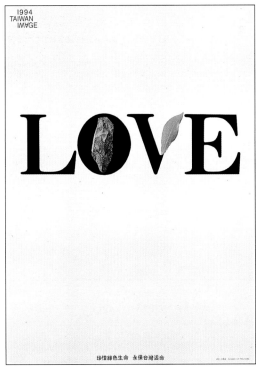

將石／葉置入字體，取代筆畫的設計(台灣印象海報)林磐聳作品

時報廣告獎徵稿廣告也採圖文混置方式

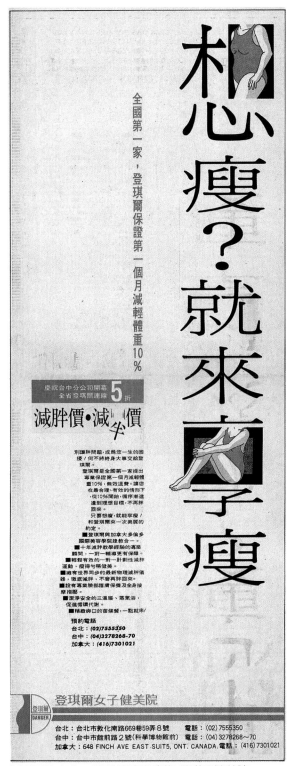

以圖置入字的一部份的瘦身廣告(登琪爾健美院)

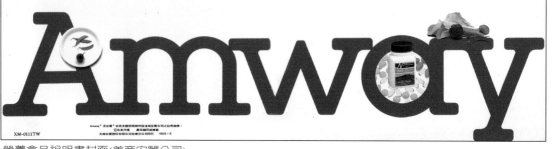

營養食品說明書封面(美商安麗公司)

一長串文案中的夾雜的圖形，均是取代文字意思的「物體」(五十鈴汽車／鴻龍汽車公司)

以冰箱取代英文「i」的電器廣告(國際牌松下公司)

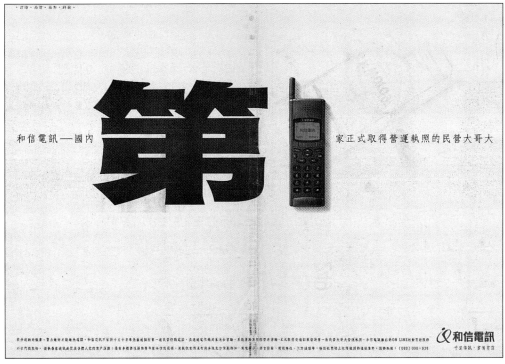

以手機取代阿拉伯的「1」字的通訊廣告(和信電訊)

五、特殊方法類

57.文字示意化(一)解字造字式

前面第一類平面化手法中有以文字爲主訴求的手法。但這裡所歸納列舉的雖也是以文字爲主題物，但強調的卻是字意中的暗示、聯想出的意義，第一類「平面化文字」著重的在字的造形構成，這是有所不同的。

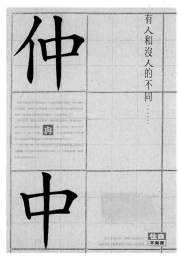

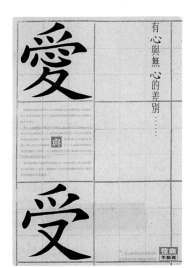

表達「仲」介業的「中」人角色及有愛「心」的廣告(時報金獎作品)住商不動產／住商廣告

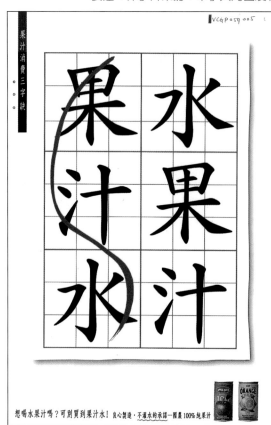

表達不要滲水的「果汁水」的廣告(國農純果汁)

把文字商標化(NIKE)的廣告(時報金犢獎作品)世新／洪國舜

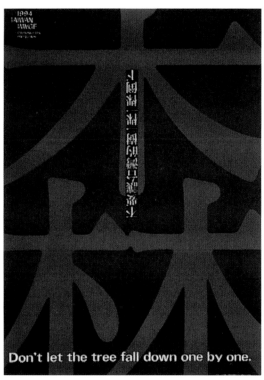

以倒寫在「木」上的一行字，顯示別讓樹木「倒下」／台灣印象海報環保系列作品(游明龍作)

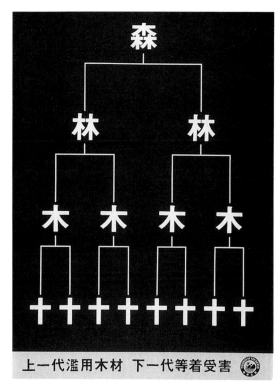

表達森林愈少終成「死亡」十字架的愛護森林公益廣告(時報金獎作品)靈智廣告／黃遠澤

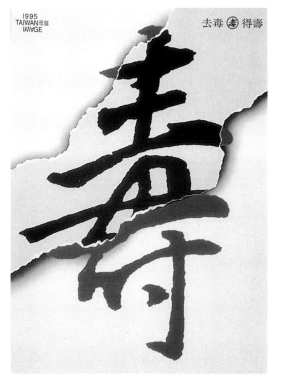

以毒與壽拼合表達「去毒得壽」的示意海報(反毒海報／王炳南設計)

表達需要多「一點」愛的環保海報／楊宗魁設計

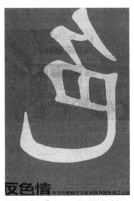

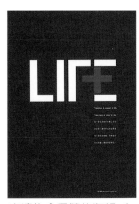

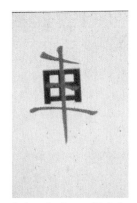

反置的「色」是反色情
的示意(反色情海報優勝
作品)王士瑜作

把TIME雜誌與TAIWAN
巧妙結合表示「年度大事」
的海報／林磐聳設計

表達生命保健的海報／
林磐聳設計

「丰」與「田」拼合為
「車」表達「豐田」即
車的字意(時報金獎作
品)香港盛世廣告

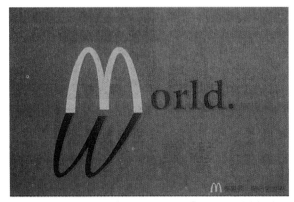

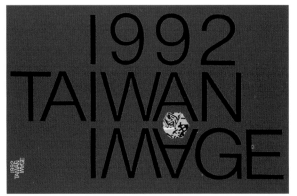

麥當勞的M倒影成為暢行全世界的「World」字樣(時報
金獎作品)朝陽技院／陳偉正

把TAIWAN的倒影映成IMAGE(印象)的廣告海報／高
思聖設計

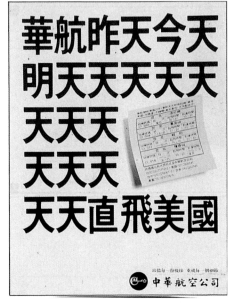

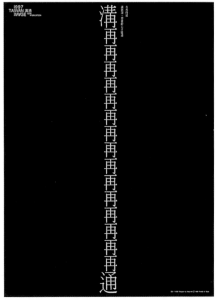

強調「天天」均飛的航空廣告(時報金獎廣
告)中華航空／華懋廣告

強調必須「一再」進行的溝通(台灣印象
海報展作品／何清輝設計)

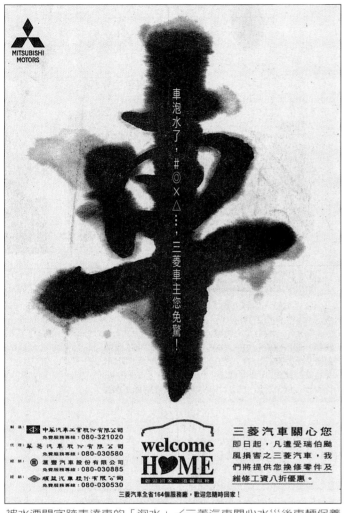

被水漬開字跡表達車的「泡水」／三菱汽車關心水災後車輛保養的廣告

劃去大部分繁複文章便直接「核准」，表達快速有效的商務專利公司廣告／Prudential Realty集團／Ketchum廣告

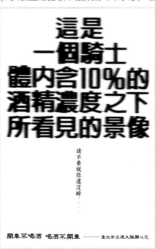

以字跡模糊表達收訊受干擾的手機廣告(時報金犢獎作品)台中商專／丘開昀

文字群上底色塗刷造成的空間，以表達危險的行車間距

失焦的文字，表達高速駕駛之危險

字跡模糊，表達飲酒釀醉狀態

(時報金犢獎交通系列作品／中原大學／萬龍豪)

五、特殊方法類

58.文字示意化(二)綴字成形式

　　將字的部首或拆解、或疊置，因而產生另外的意義或字形，這是此法與上一個手法不同之處，也就是說本節所講的是排組文字而造成別具意義或別有表情的效果，而上一節手法，是造字或引用字的字意運用上是不同的思考。

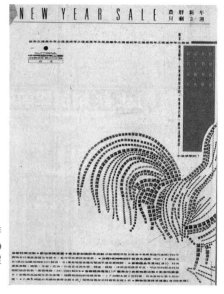

以「雞」字綴排成的雞(雞年廣告)中興百貨春節促銷廣告

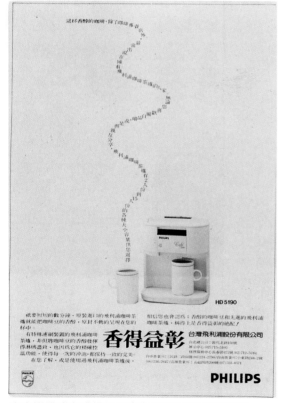

文字綴排成咖啡煙氣的廣告(飛利浦咖啡機廣告)

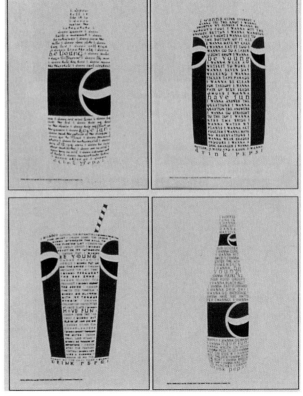

綴排文字成為產品的外型的可口可樂廣告

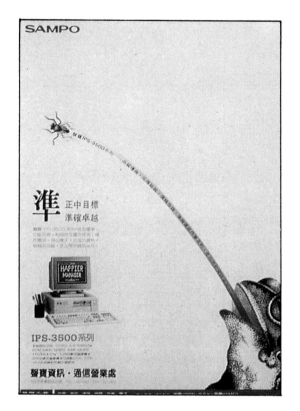

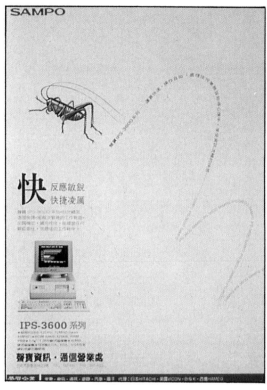

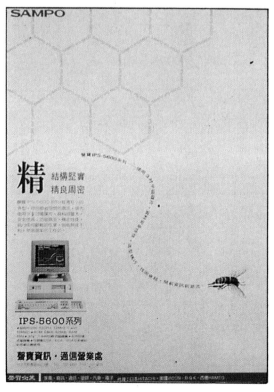

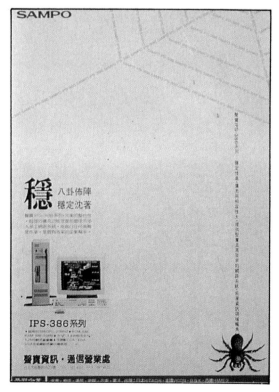

以文字綴排成四種動物運動的軌跡，以表達「準」「快」「精」「穩」四種表情的廣告(時報金獎廣告作品)聲寶電器／聯廣公司)

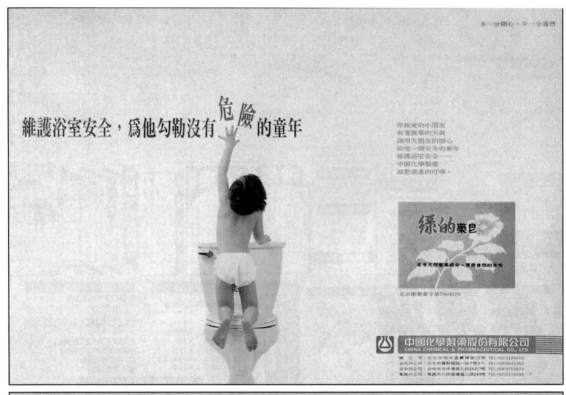

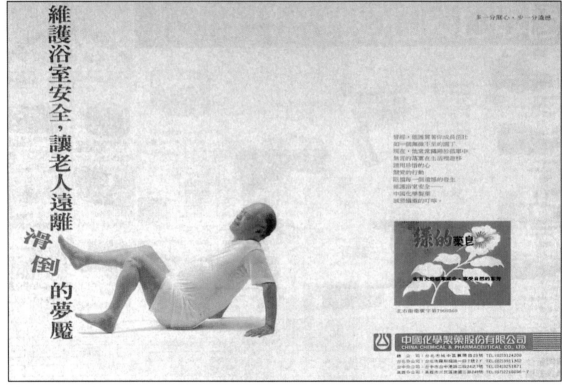

使標題文字具有特別「機能性」的廣告(時報金獎廣告作品／中國化學製藥公司／傑飛廣告)

以文案綴疊成飛行表情的房地產廣告(時報金獎廣告
／保富建設／敦聯廣告)

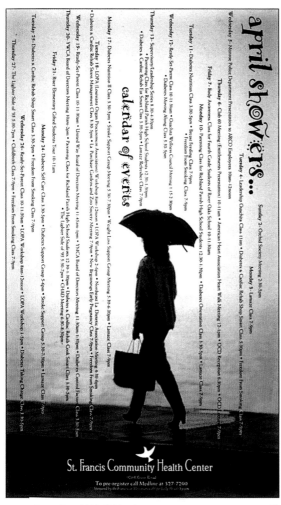

以文案綴成雨絲的廣告／New comer,Morris&Young公
司St.Francis醫學中心)

吸塵器所過之廣
告文字留空以表
清潔(時報金獎廣
告／飛利浦電氣
／奧美廣告)

獲九項金獎的「金粉世界」電影海報利
用文字gigi綴成舞者的蓬領衣飾

五、特殊方法類

59.文字示意化(三)諧音引喻式

本節的手法也是利用文字做為廣告訴求，但是是取其諧音，達到引喻他物、他事的效果。

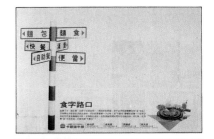

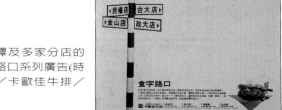

表達多種選擇及多家分店的「十」(食)字路口系列廣告(時報金獎廣告／卡歐佳牛排／憲華廣告)

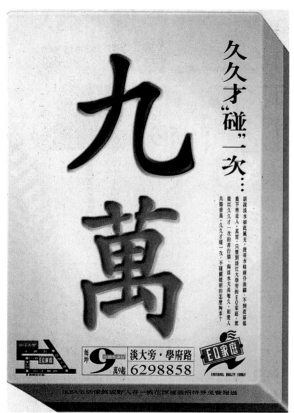

以「九」喻「久」的房地產廣告(新聯陽建設／新聯富廣告EQ家庭專案)

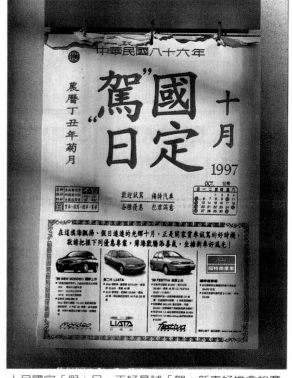

十月國定「假」日，正好是試「駕」新車好機會的廣告(福特汽車)

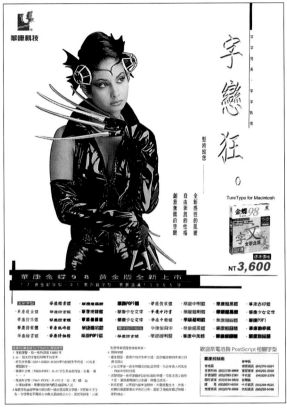

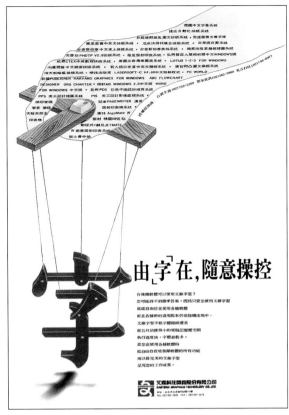

表達對文「字」熱愛及完美 堅持的「字戀」雙關語廣告(華康科技字形軟體)

不甘示弱，引喻電腦文「字」操控須「自」由自在的二重諧音雙意廣告(文鼎科技字體開發廣告)

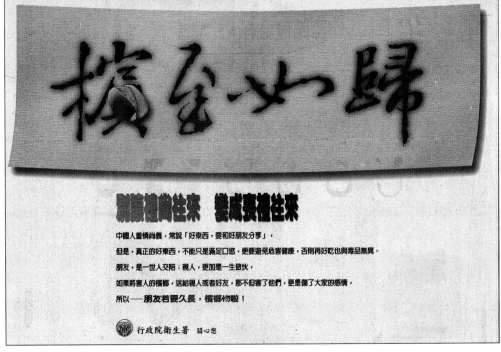

以檳榔之「檳」引喻勿當做正「賓」看待，「如歸」亦勿成「西歸」之歸(衛生署保健廣告)

五、特殊方法類

60.文字示意化(四)造詞引喻式

由一串連續的造詞,好似頭腦體操式的聯想、紀錄,有時串成一排詞句,或分日、分期出現的,形成接力型廣告,通常畫面上都是以斗大的文字為主,也是文字化的另一種特類手法。

這種一連串接力聯想的創構方式也形成一成套的所謂「Compaign」的廣告方式。

介紹國家劇院／國家音樂廳,歡迎靜坐,提供樂劇饗宴,宜禁嘩聆聽的系列稿(時報金獎廣告)國立中正文化中心／華威葛瑞廣告

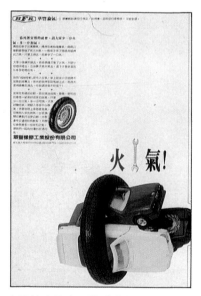
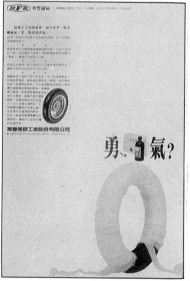
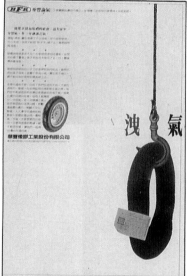

安和社會請少一點「火氣」,多一點社會道德「勇氣」,別動不動「洩」人車「氣」的系列廣告(時報金獎廣告)
華豐橡膠／展望廣告

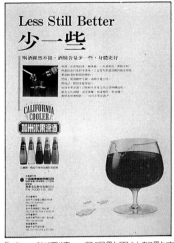

「少一些酒精，多喝點果汁加點白酒，二者之間變化一些更妙的感覺」三個一串的加州水果涼酒系列廣告
(時報金獎廣告)三信商行／相互廣告

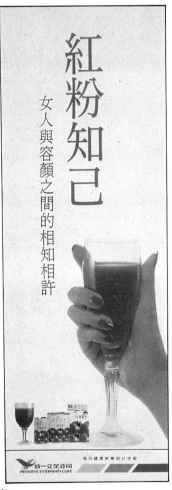

在「紅」字上造詞引伸的番茄汁廣告(時報金獎作品)統一公司／國華廣告

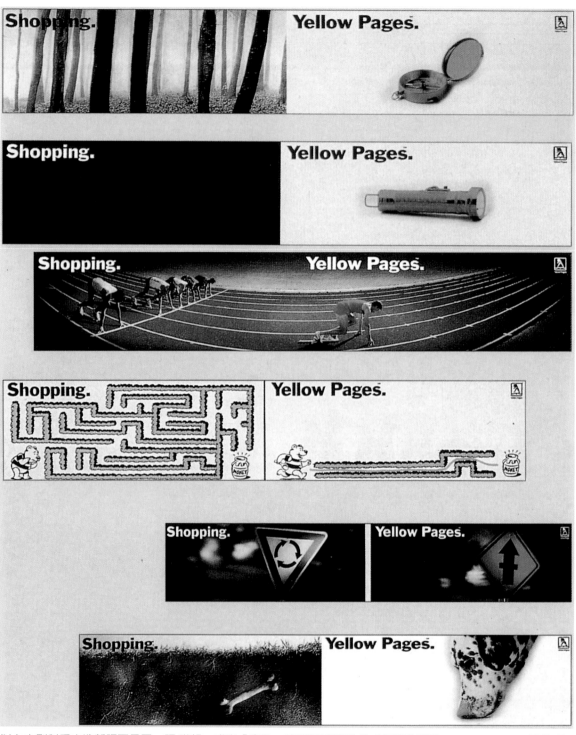

以上六則似乎未造新詞而是同一詞 聯想一成串「意象」的類似創構形式／美國電話簿(YELLOW PAGE)廣告(取材自「動腦雜誌」陳裕堂先生推介)

1=2，辦公室=家庭，小=大的三組相似／相反詞的引伸廣告(時報廣告獎作品)台灣全錄公司／相互廣告

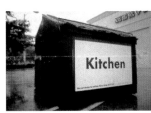

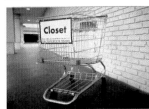

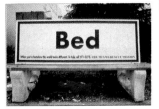

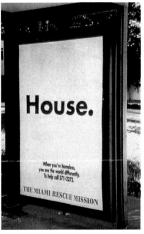

他們需要「房屋‧廚房‧床‧儲藏室」只純以詞句串連點出慈善勸募的廣告(美邁阿密Grispin & Porter 廣告承製)

五、特殊方法類

61.實物置入法

　　此手法的特點是：主題物不經描繪或拼組，而是原原本本以實物搬上廣告畫面上。多數是保持原樣，有時是為了敘述上的方便更動其中最少部分，例如原物上的印刷文字刪一二字，或貼上一小塊標籤等。

　　它與象徵喻引法都是置入實物，但前法實物均較小被借來譬喻的，而此法不同的是它的實物通常較大，佔了主要的圖幅。

　　註：另一個以「實物」為意象的手法「30實物構成化」，則是把實物精心排列或截取過，其訴求是它的構圖效果，與本法又不相同。

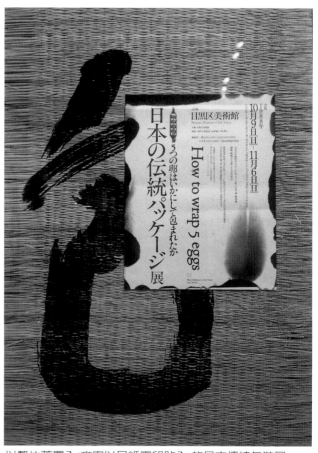

以整片蓆置入(文案以另紙實印貼入)的日本傳統包裝展

以貼有台灣鳥類郵票的信封整個置入的保護生態宣導海報(台灣印象海報／傳銘傳設計)

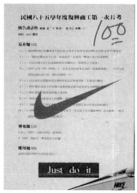

把畫有∨符號的整張考卷置入的設計(時報金犢獎作品)耐吉廣告／復興商工魏湘容作

使用布料拼車而成的設計(日本織品展海報)

以竹簾和信封直接置入的報表封面

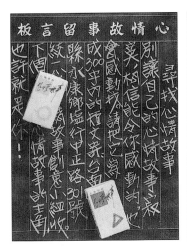

把留言板及簽名錄直接置入(加擺產品)的「心情故事」系列(時報金獎廣告)統一公司／奧美廣告

設計家為廣告雜誌Ca設計的封面

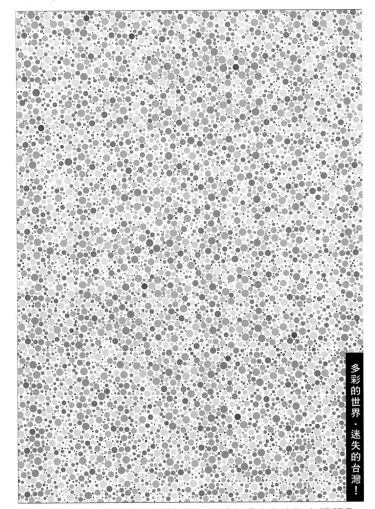

以「東西南北」四顆麻將直接置入(引喻四方老朋友)的廣告設計(亞太廣告金獎作品)麥斯威爾咖啡／奧美廣告台灣公司

以色盲檢查表紋質構成的台灣地圖,引喻台灣人心迷失(台灣印象海報作品)林磐聳作

以整個藥袋當作廣告畫面,引喻台灣的環保生病了(台灣印象海報作品)林磐聳作

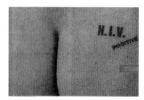

以蓋有印記的臀部整個示
人的廣告(HIV陽性反應)
班尼頓防愛滋公益廣告

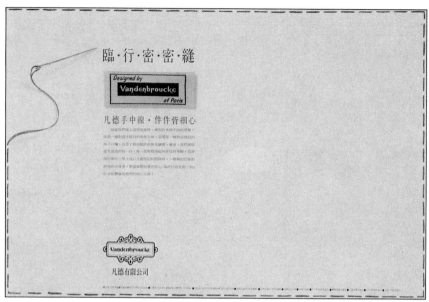

以針線及縫出的線框直接成為廣告畫面(時報金獎廣告)凡德男裝／相互廣告

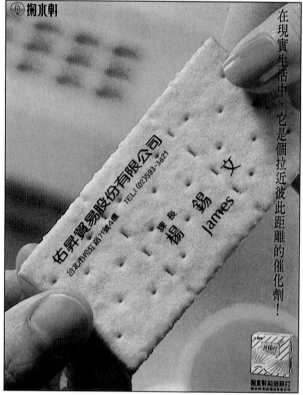

以上二則均以實物餅干當「公告」及「名片」的廣告設
計(時報金獎廣告)掬水軒高纖蘇打／麥肯廣告

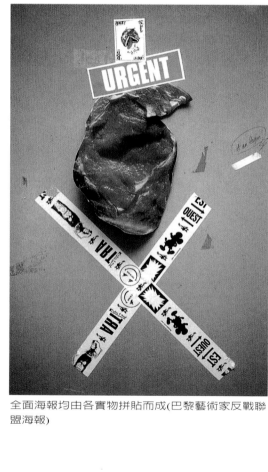

全面海報均由各實物拼貼而成(巴黎藝術家反戰聯
盟海報)

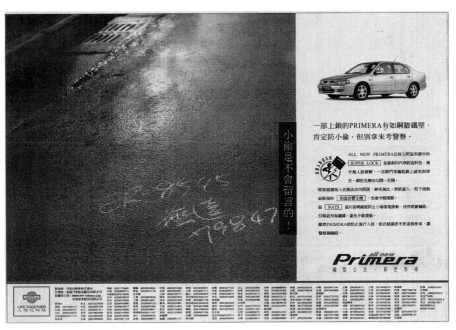

以違規汽車拖吊後地上的留言直接攝影置入為整個廣告畫面的廣告(日產汽車防盜系統)

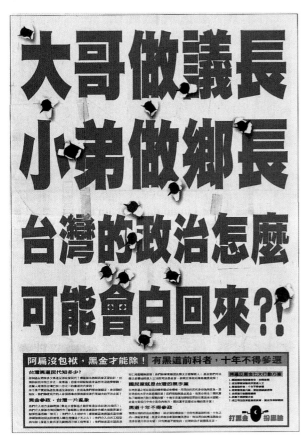

在廣告本身做上彈痕的「實物」感廣告(選舉打黑金/扮黑臉文宣)

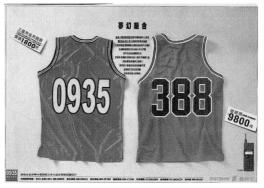

以運動背心直接置入(但變更號碼為特別用意的數字)的廣告／0935台灣大哥大及易利信手機

另一個也用成績單實物置入的汽車廣告(慶眾汽車)

五、特殊方法類

62.紙藝化

　　主題物的呈現，捨一般的描畫、攝影等插畫方法，而以剪紙或紙彫等方式來呈現，也有新穎親切之意。

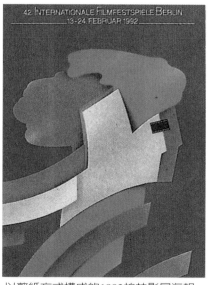

以剪紙方式構成的1992柏林影展海報

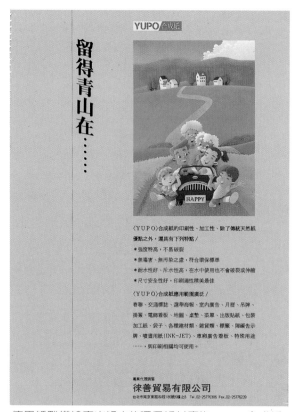

使用紙雕描繪青山綠水的環保紙材廣告(YUPO合成紙／徠善貿易)

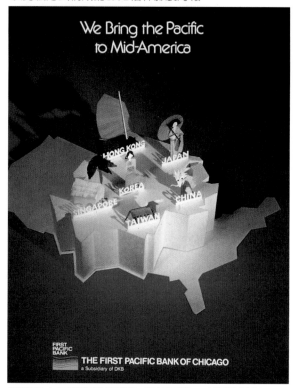

飛翔于太平洋的航線廣告(芝加哥第一太平洋銀行)

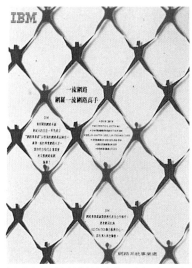

以剪紙工藝剪製的廣告(時報金獎廣
告)IBM網路事業部／智威湯遜廣告

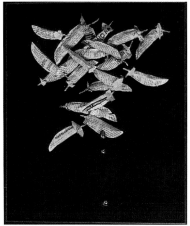

以報紙摺紙的豆莢設計／賴佩慧作

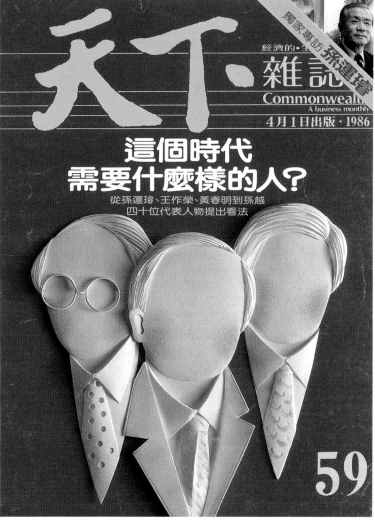

以紙雕構成的封面設計(天下雜誌)

以紙雕做插畫的雜誌廣告(時報金獎作品)遠見雜誌自行企劃

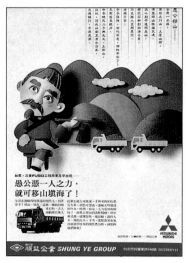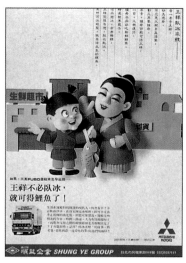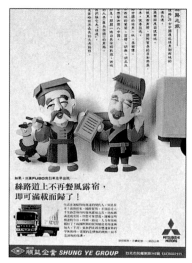

民俗故事紙雕系列廣告的一部份(時報金獎作品)順益企業／三菱汽車／黃禾廣告)

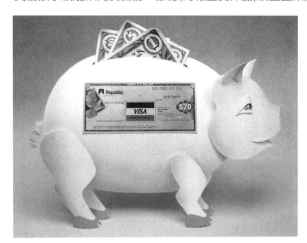

具有保管、旅行、乘車、飛航票等服務的，理想的全
功能樸滿(VISA信用卡公司廣告)

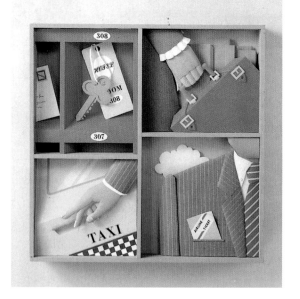

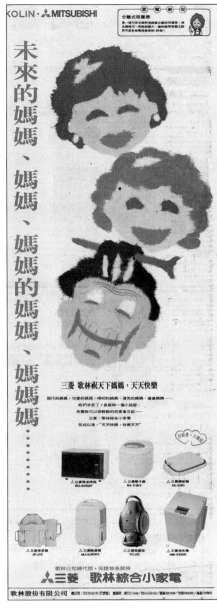

以撕紙式工藝做插畫的母親節廣告(三菱／歌林小家電)

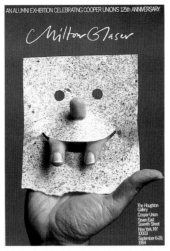

代為企劃同學會等活動的廣告

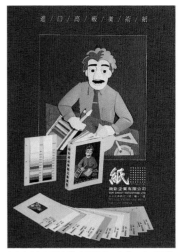

以自銷紙材做紙雕的廣告(商鉅美術紙)

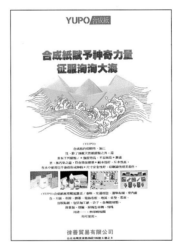

另一似摺紙製作的YUPO合成紙廣告

以錢鈔摺紙的財經廣告(聯合投信)

父親節促銷紙藝材料的廣告(佳能公司)

五、特殊方法類

63.工藝化

　　除了上節的紙藝─紙彫等法以外，擴大到各工藝製作的方式去做成工藝品，再攝取置入廣告之中，如彫塑、捏麵的人物、竹編的動物等等皆有特殊的質感，樸實的風味。

以紙黏土塑成的請柬插畫(AGFA電子印前說明會)

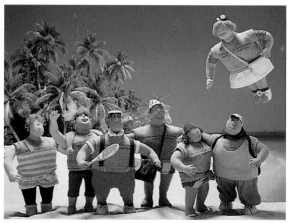

以捏製塑像的旅遊廣告插畫

把「電腦顧問」搬回家，
解決
我的「腦」事!!

以工藝手法塑製的廣告插畫(泰碩資訊)

以紙黏土塑成的童趣插畫廣告局部(山葉鋼琴／功學社)

以紙黏土塑形的探親系列廣告(時報金獎廣告)兄弟飯店

以竹葉紮製的鞋(阿瘦皮鞋春夏新鮮款廣告)

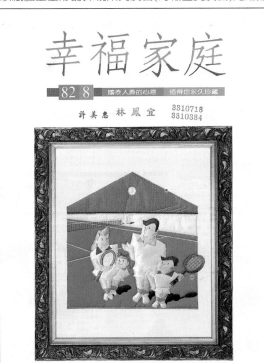

以布縫製的工藝化的插畫(幸福家庭月刊封面／國泰人壽)

以編織手法「繡」製的廣告

以紙黏土塑像的政黨廣告(蘇貞昌縣長選舉文宣)

以冰雕做插圖的汽車廣告(中華得利卡)

石頭彩繪文字的工藝化廣告(1985日本西武百貨廣告部)

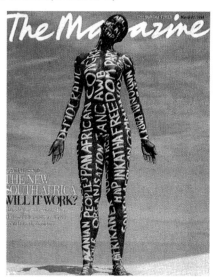

以人體彩繪製作的廣告(南非政論雜誌刊頭)

以烘培工藝所作的廣告插畫(英國路華汽車／聲寶代理)

以木雕工藝「鋸」製的廣告文字(此法亦可以電腦繪圖
方式替代)新聯陽房地產廣告／EQ家庭專案

五、特殊方法類

64.民俗化

　　上法只以民間工藝做出另類的插畫圖像以資運用，但這裡是廣泛的利用任何民俗的用物，生活景象，節慶活動的狀況作為設計的主題（或意象）取其拙樸、親切。具民族性、地方性。

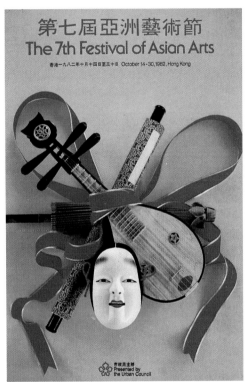

以傳統文物為意象的設計(亞洲藝術節海報)

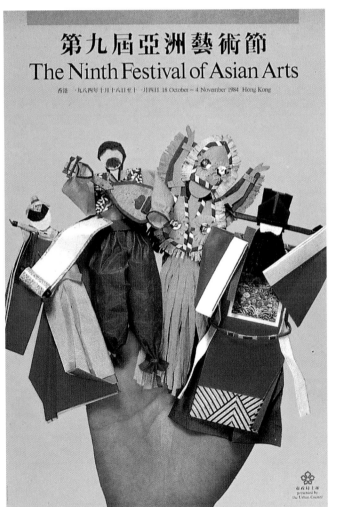

亞洲藝術節第九屆及第十一屆海報均以民俗化手法設計(香港／靳埭強作)

以民俗籤詩改編的「勞貸」廣告(富邦銀行)

以傳統文物毛筆及皮影戲人物為意象的藝文季廣告(裕隆汽車)

以民俗節日及傳統工藝為主題的廣告
(永琦百貨端午節)

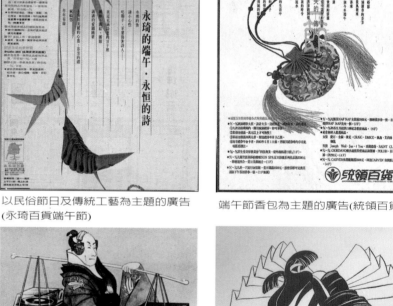

端午節香包為主題的廣告(統領百貨)

以民俗籤詩改編的食品
廣告(統一企業)

以民俗人物造型做插畫的日本音響推
介(紐約時報)

以食物點綴傳統人物畫上的設計(日
本篠原萬千作)

以民俗行業及人物扮相做意象
的財經廣告(京華證券)

以古籍(天工開物)改編的手機
廣告(MOTOROLA)

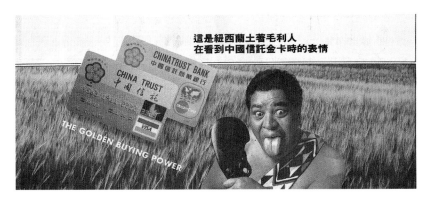

以毛利人造形為意象的信用卡
廣告(局部)／中國信託

五、特殊方法類

65.花飾化

　　花朵是人們賞心悅目的物品，只是往往因花俏便庸俗的反效果，但是對於某些特殊的題材如婚慶、歌頌、情意、特殊的用品，如女性用品包裝，以花飾為主題仍有其必要或不能免俗的時候，不能否認「以花飾之」仍是「手法」之一。

日本傳統網印海報展的海報設計

以玻璃花飾為主題的展示會廣告(Tiffany's Tiffany)

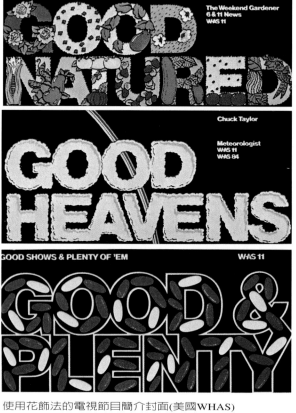

使用花飾法的電視節目簡介封面(美國WHAS)

以傳統花飾為圖紋的永豐餘紙製品及盛香堂茶禮盒設計(竹本堂／柯鴻圖設計)

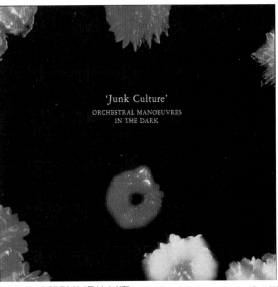

以花飾法設計的唱片封套(1984 Junk Culture)Peter Savill Associates 設計

以玫瑰花開的「花意象」為訴求的春裝廣告(明曜百貨)

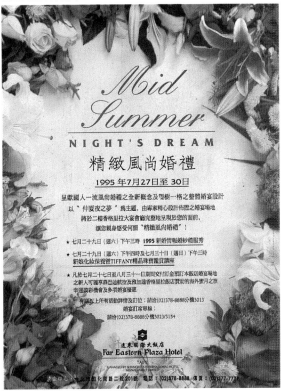

以花環繞的婚禮展廣告設計(遠東國際大飯店)

五、特殊方法類

66.繁複化

簡捷、簡化無疑是設計的不破的原則，但是廣告或視覺設計，都也有反其道而行的，故意繁複，產生密密麻麻，繁多豐盛之狀態，有時也有必要的，所以不可否認「刻意的繁複」也是可行的另類設計手法之一。

密密麻麻的人群營造購買熱潮(房地產／仁愛凱旋門廣告)

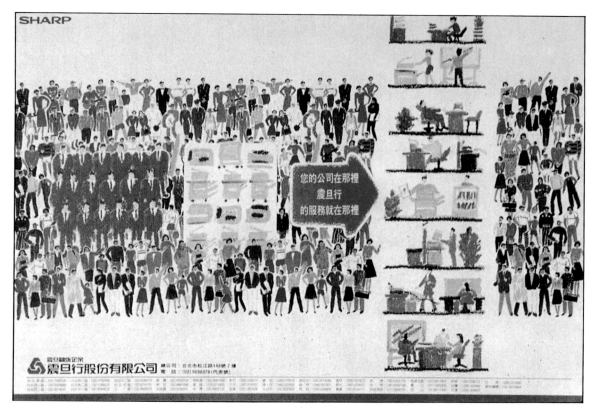

粗獷筆調的繁複化人群插畫(時報金獎廣告)震旦行／智慧取向廣告

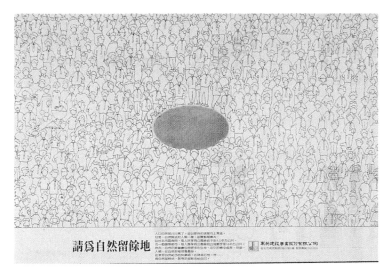

表達人口爆增的繁
複化人群及其間小
塊綠地(時報金獎
作品)東英建設／
志上廣告

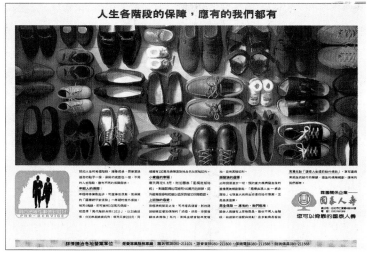

踵擁的鞋陣象徵人
生各階段(國泰人
壽廣告)

補習班也用繁複化
為訴求手法(忠信
文理補習班廣告)

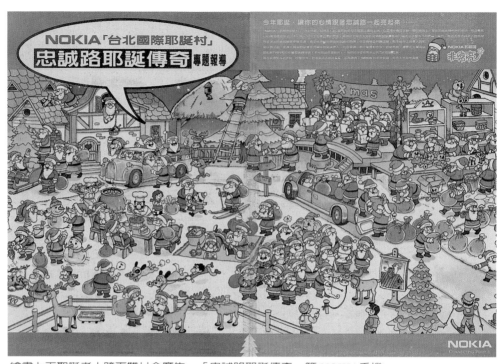

繪畫上百聖誕老人跨頁雙廿全廣告：「忠誠路耶誕傳奇」篇(NOKIA手機)

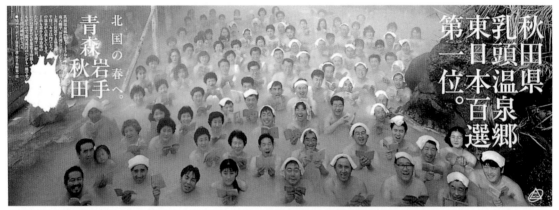

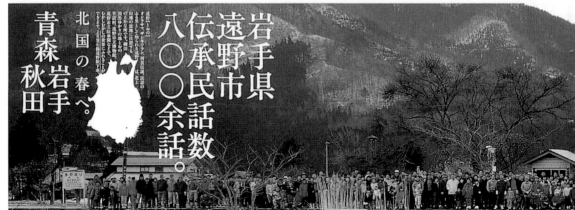

動員數千人之日本北國的春系列觀光廣告（秋田縣溫泉及青森岩手等部份作品），均為實演的繁複化廣告代表作

也以繁複式人潮襯托的汽車廣告(福特六和汽車)

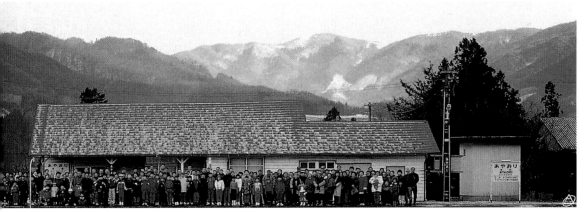

(日本JR國鐵集團製作／創意總監渡邊裕一)

五、特殊方法類
67.電腦化(一)虛擬造境式

電腦繪圖是一種工具,能為我們製作處理本書所述的各種手法的效果,本來電腦化並不能做為手法的名稱,但是這裡歸納出二種是電腦的確比較擅長,它本質上很容易產生的效果,其一是本節所指的利用影像處理或3D軟體組構的空間感,是那麼的「得心應手」我們可說這是電腦專屬的手法「虛擬造境式」。

電腦繪圖造境的插畫

模擬太空及飛行器的插圖
(SIEMENS 西門子廣告局部)

電腦影像處理及輸出公司DM封面(PUCCI DIVERSITY公司)

台北國際電子展廣告(外貿會及電工公會主辦)

富有空間感的插畫Dickran Palulian作

影像公司插畫圖檔

Scott morgan slock 作

影像出租公司插圖(日本)

五、特殊方法類

68.電腦化(二)質換變調式

電腦另一個得心應手的功能，就是輕易地作質地或色調的變化，產生幻化等多樣的特效，因此歸為電腦化專屬的手法之一。

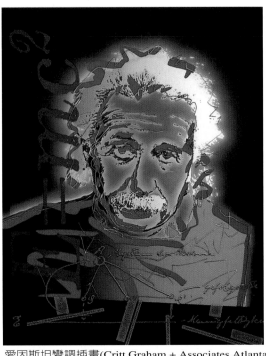

愛因斯坦變調插畫(Critt Graham + Associates,Atlanta製作

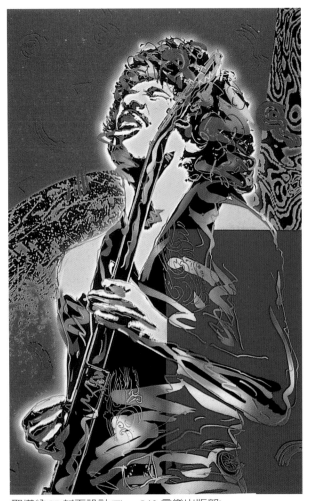

聖塔納CD封面設計(Time-Life音樂出版部)

以變調質換製作的廣告(毛寶洗衣精)

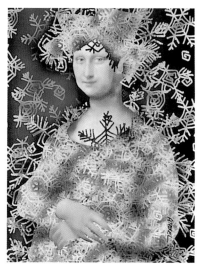 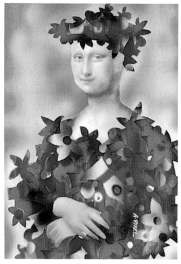 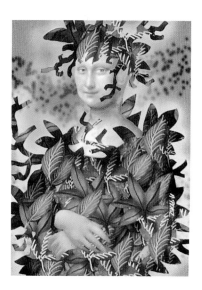

四季不同的蒙那麗莎質換插畫(ARTUS PIXEL作)

蘋果電腦軟體課程簡介封面

日本富永信之攝影及影像處理作品

方便的電腦繪圖效果

五、特殊方法類

69.新聞化

　　利用新聞事件的名詞，套入敘述或以新聞人物為代言人，或模仿新聞的發生的場景，或捏造一則新聞訊息，以此引人注目的方式，即為「新聞化」。

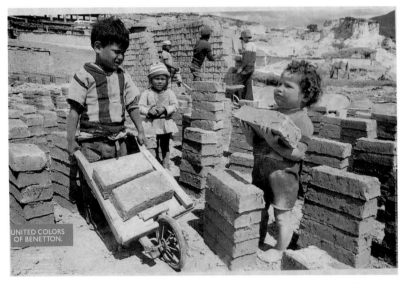

南美洲的童工問題搬上廣告(班尼頓Benetton服飾／人文關懷系列廣告)

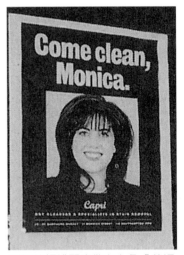

叫柯林頓緋聞事件女主角「莫妮卡，來洗乾淨」的快速洗衣公司海報(倫敦)

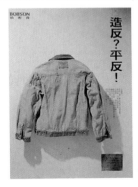

以「造反 平反 反正」等新聞用詞引伸的牛仔衣廣告(95年4A廣告獎作品)伯布森牛仔褲／國華廣告

文建會的古蹟保護廣告

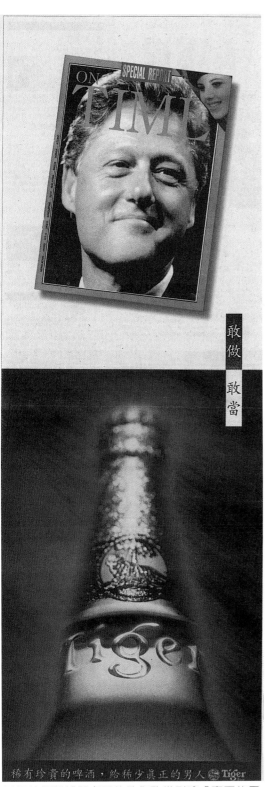

稀有珍貴的啤酒，給稀少真正的男人 Tiger

以柯林頓對緋聞處理的敢作敢當引喻「真正的男人」(虎牌啤酒廣告)

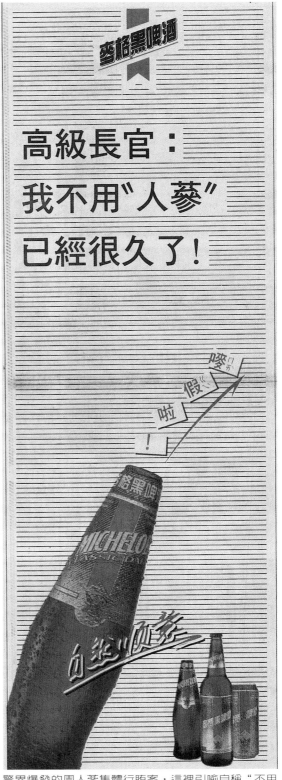

警界爆發的周人蔘集體行賄案，這裡引喻自稱"不用人蔘"者可能都被嘲諷謂「麥假啦」(與「麥假啦」諧音的麥格黑啤酒廣告)

245

五、特殊方法類

70.懸疑化（謎猜式）

在廣告上故弄玄虛，只有看了一頭露水的謎面，令讀者不知其所以然，到底賣什麼「藥」。經第二天，甚至第三天分段地登出，方才揭露答案。如此加強人們的印象，亦為可用手法之一。

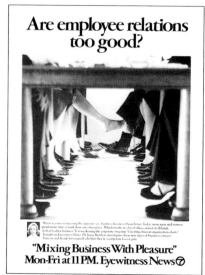

桌底下的腳到底怎麼啦？這可是引人注目的「懸疑」，(電視成人新聞頻道 Eyewitness News 廣告)

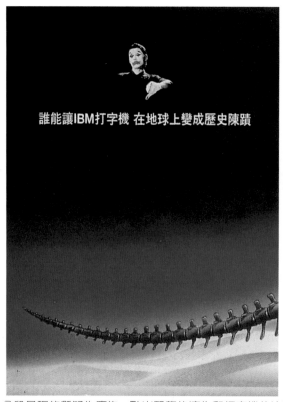

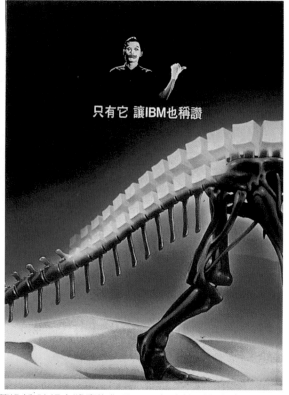

分段呈現的懸疑化廣告—點出恐龍的演化和打字機的汰舊換新(時報金獎廣告作品)IBM打字機／米高廣告

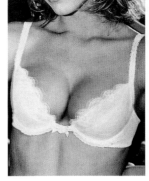

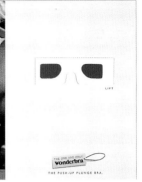

利用立體電影
效果，暗示試
加探索的廣告
(Playtex/Hunt
Lascaris TBWA
公司／Anton
Crone設計)

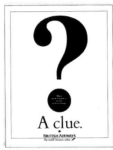

一連串有獎徵答的「問題式」廣告／美國航空

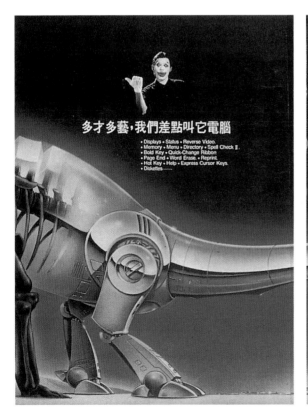

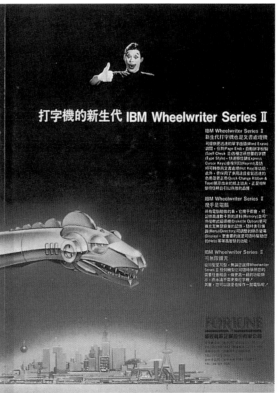

由一隻到一群飛鳥的懸疑式廣告
(1)抱歉,遠航偷學你們安全的技巧,只是不能致贈獎金
(2)抱歉,遠航干擾你們的飛行
(3)抱歉,只有你們比我們準時,只差不能在機場降落而已
(時報金獎廣告／遠東航空／JRV吉瑞凡國際公司)

造句接力以及分段分格「揭曉」答案的廣告手法(統一食品「都會小館」飲料)

可以連連看的母親節互動式廣告 (0918e.wap台灣大哥大／極家創意科技公司)

利用連字遊戲的徵才廣告(易利信及台大嚴慶齡工業研發中心)

這種可以DIY的設計方式在普普藝術的作品中已有出現(安迪華荷的畫作即名為Do it You-self 1962)

五、特殊方法類

71.聳動化

廣告中使用較強烈,或極偏激、極怪異,或極不可思議的詞句或畫面,立即吸引讀者注意。(然後往往在隱蔽角落或細小的說明中破解其真意,十之八九都是「有驚無險」,為了吸引你讀取它廣告中別的訴求,而愚弄你的神經系統而已)。即是「聳動化」手法。

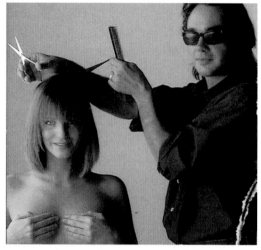

他為什麼光著身子去髮廊?(趣味廣告攝影)

謀殺專門店

店長詹宏志,邀請您共享

一股迷戀推理的閱讀風潮!

一種文學況味的古典娛樂!

一套精裝典藏的出版極品!

·攝影·著領汗·People雜誌提供

101部推理小說系列簡介封面(詹宏志策畫)

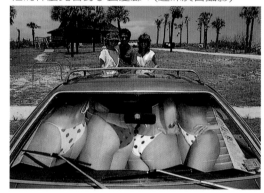

為什麼車窗內這麼多的……?(觀光佛羅里達攝影插圖)

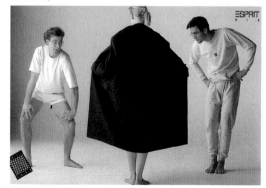

真會有這種好事???? (SPRIT百貨廣告攝影)

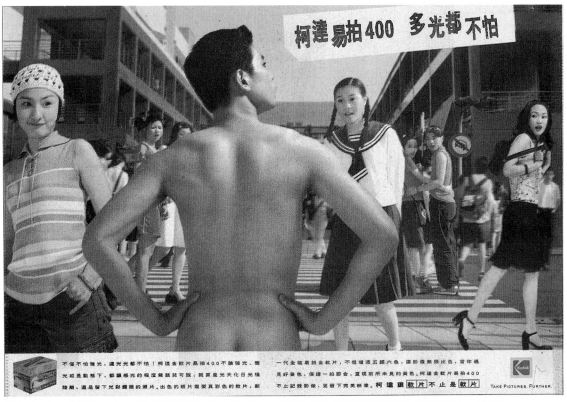

光天化日，多麼多女生，他真的這麼有種？還是……(柯達「多光都不怕的易拍400度底片」廣告)

西班牙國際戲劇比賽海報(插畫家Josep Pla-Narbona作)

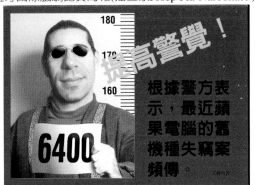

沒有什麼緊急事件，只是蘋果電腦的舊機換新機促銷說明函(所以舊機也有人要偷)

啊！有蟲爬在那裡！不怕被咬？(愛克發青年創意比賽優勝作品／游為傑作)

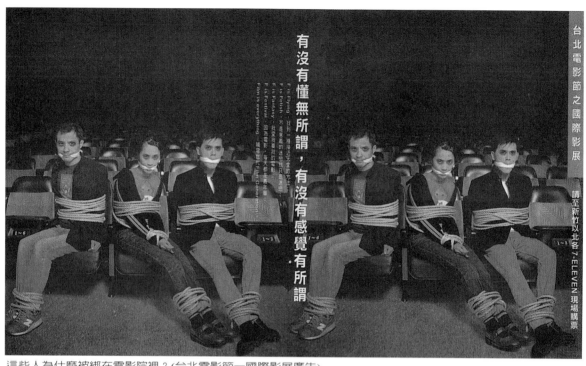

這些人為什麼被綁在電影院裡？(台北電影節—國際影展廣告)

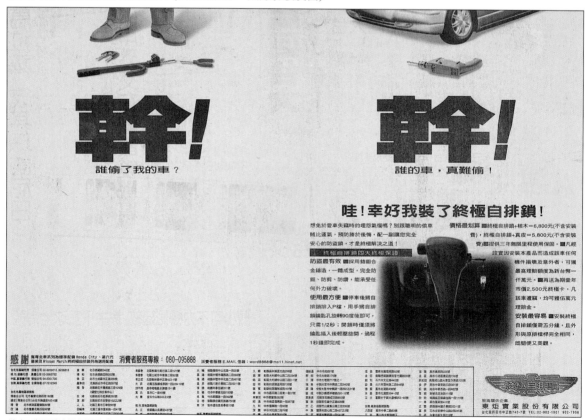

他怎麼可以公開罵「三字經」(看看什麼事吧？)這不就是吸引你看的一招(東炬實業防盜設備「終極自排鎖」廣告)

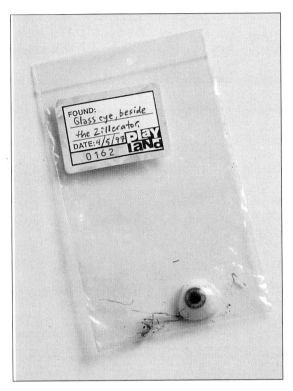

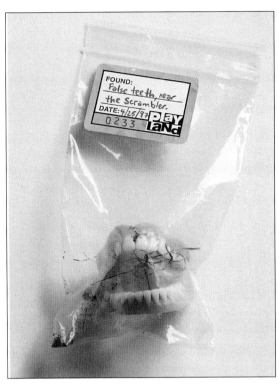

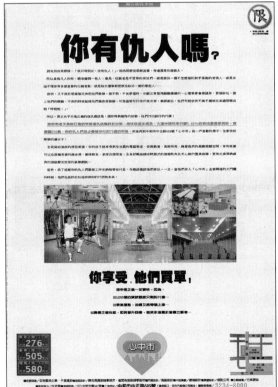

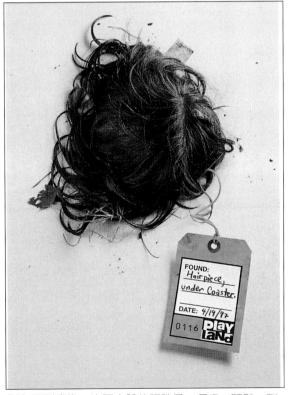

真的有人公開招攬「幫人復仇」的生意嗎？而且標明「限制級」的,(名利企業房地產「市中心」專案廣告／方林廣告)

以上三則廣告,出現人體的眼珠子、牙齒、頭髮,到底發生了什麼大事,其實只是一陣雲霄飛車之類強烈晃動的結果(德國遊樂園Play Land 廣告／Ian Grais作)

五、特殊方法類

72.官能化

性感、性事件、性語言不可諱言都能某種程度的吸引人們的目光，利用性有關的要素注入廣告，統稱爲「官能化」不一定是高明或高格調的廣告，卻仍算其手法的一種（當然它還是應有一定的限制和管制）。

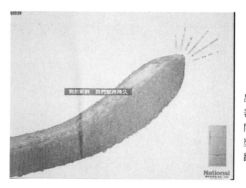

昂揚的小黃瓜引喻性器官，且使用煽情雙關語做作標題(時報金獎廣告，本圖係現場翻拍)國際牌冰箱廣告

內衣廣告(台灣瑪嘉烈莉公司)

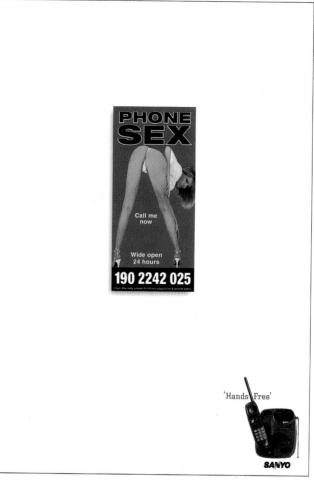

強調「最性感」的電話機 (Sanyo無線電話廣告)

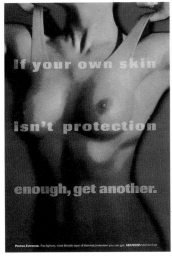

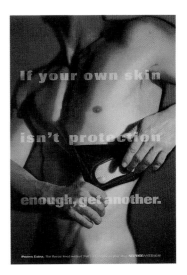

官能感十足的護膚產品廣告(亞太廣告獎作品)Neil Pryde香港李奧貝納

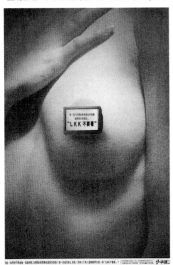

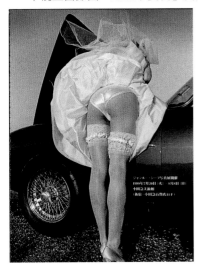

中視二台節目「LKK不要看」廣告(時報金獎作品)龍傑琦設計工作室

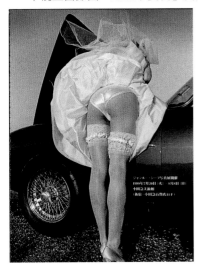
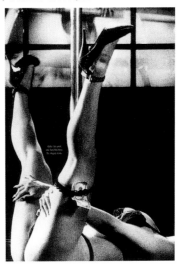
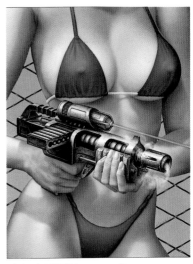

1999東京C.I.P.寫真展廣告(Jeanloup Sieff攝)

德國社會與環保廣告(Tony Ward 攝影)

魔幻小說插畫(Ciruelo作)

她說的什麼東西變大了，別想歪了，她是說「房子」(田上建設「薪水居易」專案／金角色廣告)

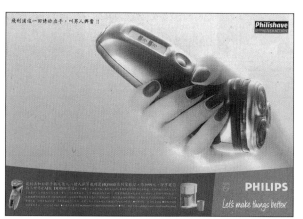

什麼「妳出手」便「叫男人興奮」？文字煽情，畫面也形似，十足以「官能化」訴求的廣告(菲利浦刮鬍刀)

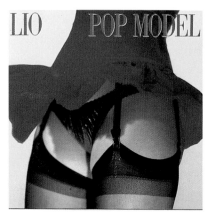

LIO POP Model唱片封套(Polydor公司／Michel Esteban設計)

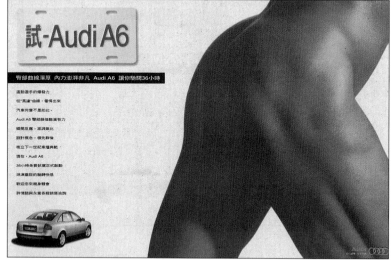

以男性胴體的官能，引起「渾厚」「飽滿」「澎湃」聯想的汽車廣告(Audi汽車／永業公司)

Fumble唱片(Fumble公司／Hipgnosis設計)

它說凝視此車便要「怦然心動」否則就是「性無╳」─汽車也和官能扯得上嗎？(Audi奧迪汽車／永業公司)

國家圖書館出版預行編目資料

平面設計手法創意72變／潘東波著 . -- 初版 .
　-- 〔台北縣〕永和市：視傳文化，2001〔民90〕
　面： 公分 . -- （廣告設計系列）
　ISBN 957-98193-9-4 （平裝）

　1.工商美術 - 設計

964　　　　　　　　　　　　90015714

廣告設計系列

平面設計創意手法72變

每冊新台幣 550 元

著 作 人：潘東波
發 行 人：顏義勇
文字編輯：陳聆智
版面構成：陳聆智
封面設計：鄭貴恆
出 版 者：視傳文化事業有限公司
　　　　　　台北縣中和市中山路二段362之6號4F
電　　話：（02）22466966（代表號）
傳　　真：（02）22466403
郵政劃撥：17919163 視傳文化事業有限公司
經 銷 商：北星圖書事業股份有限公司
電　　話：（02）29229000
傳　　真：（02）29229041
網片輸出：華遠科技有限公司
印　　刷：裕華彩藝股份有限公司

行政院新聞局局版臺業字第6068號

ISBN 957-98193-9-4

2006年10月1日　初版二刷